쉽게 하는
현대미술
컬렉팅

Affordable Contemporary Art

by Beatrice Hodgkin

English text © Beatrice Hodgkin, 2011

This title was originally published by Vivays Publishing Ltd, London.

Korean translation rights © Maroniebooks, 2014

Korean translation rights are arranged with Vivays Publishing Ltd. through Amo Agency Korea.

쉽게 하는 **현대미술 컬렉팅**

지은이 | 베아트릭스 호지킨
옮긴이 | 이현정

초판 인쇄일 | 2014년 9월 23일
초판 발행일 | 2014년 9월 25일

발행인 | 이상만
책임편집 | 최홍규
편집진행 | 고경표
디자인 | 남현

발행처 | 마로니에북스
등록 | 2003년 4월 14일 제 2003-71호
주소 | (413-120) 경기도 파주시 문발로 165
대표 | 02-741-9191
팩스 | 02-3673-0260
홈페이지 | www.maroniebooks.com
ISBN 978-89-6053-361-5(03650)

쉽게 하는
현대미술
컬렉팅

베아트릭스 호지킨 지음 | 이현정 옮김

마로니에북스

목차

옮긴이의 말

해마다 발표되는 영향력 있는 세계 미술계 인물 100인의 명단 중 아트 컬렉터가 30퍼센트에 다다를 정도로 현대미술계에서 컬렉터의 파워는 점차 커져가고 있다.

미술계가 활기차게 움직이고 미술의 역사가 끊임없이 발전할 수 있는 원동력은 미술과 미술가들에 대한 무한한 사랑을 가지고 열정적으로 활동했던 사람들로부터 비롯되었으며 그 중에서도 컬렉터는 핵심적인 축이라 할 수 있다.

확신을 가지고 자신 있게 미술품을 컬렉션 하는 일은 미술계 전반에 대한 이해가 바탕이 되어야 하며, 이러한 이해는 컬렉터로서 갖추어야 할 필수 요소이다. 자신만의 노하우와 자신감을 바탕으로, 갤러리와 작가를 찾아내고, 어떤 미술품이 가치 있는 투자이며 자신에게 적합한지 스스로 결정하는 방법들을 익혀가게 되면 미술품 컬렉션은 즐거워진다.

이 책은 시작하는 컬렉터가 미술 세계에 보다 쉽게 다가갈 수 있게 해주고, 자신에게 적합한 미술품을 찾아내는 방법, 그리고 발견한 미술품을 합리적인 가격에 구입할 수 있는 다양한 방법을 소개해 줄 뿐만 아니라, 가치가 더욱 높아지는 컬렉션을 만들어가는 데에 도움을 주는 실용적인 지침서가 될 것이다.

이 책에는 영국과 유럽의 실정이 많이 언급되어 있고, 해외 컬렉터들의 사례들에 초점이 맞춰져 있지만, 다양한 기회를 통한 여행과 출장으로 해외의 유명 미술관과 갤러리를 어렵지 않게 접해온 미술애호가들, 그리고 해외에서의 직접 구매에 익숙해진 국내 독자들에게 흥미있는 책이 되리라 생각된다.

"미술에 투자한다는 것은 색다른 태도, 어떤 것을 바라보는 새로운 방식에 투자하는 것이다."라는 베를린의 유명한 아트 딜러인 브루노 브루넷 Bruno Brunnet의 말처럼 미술품 컬렉션은 그 속성상 컬렉션의 전 과정에서 우리의 시선과 사고를 전환시켜 줄 것이다.

지식과 정보로 무장하고 컬렉션의 세계에 도전해본다면, 미술품 컬렉션은 그 무엇보다 훌륭한 취미인 동시에 삶의 정서적인 면까지도 풍요롭게 할 수 있는 즐겁고 가치 있는 투자가 될 것이다.

이현정

서론

갤러리에 들어가서 마음에 드는 작품을 만났는데, 막상 구입하자니 망설여졌던 적이 있는가? 혹은 이해하기 힘든 작품의 양식이나 부담스러운 가격, 어려운 전문용어 그리고 당신에게 말을 걸어오거나 반대로 아예 무시하는 직원 때문에 당신은 움츠려 들었을 수 있다. 자신이 미술 전문가가 아닌 것을 직원이 눈치 채는 것이 싫기 때문에 질문하는 것도 꺼려졌는가? 아니면 막상 뭔가를 질문하고 나면 반드시 작품을 구매해야 하는 것은 아닌가 하는 부담감이 든 적이 있는가? '작품을 구입하는 것이 과연 옳은 결정일까?' 반대로 '구입하지 않는다면 갤러리 직원들의 권유를 피해 어떻게 여기를 벗어나지?'라는 고민들 사이에서 심장 박동수만 올라가고, 급기야는 구입여부와 관계없이 모두 잘못된 결정이 될 것만 같은, 갈등의 갈림길에서 한 발자국도 나아가지 못 한 적이 있는가?

이런 상황들이 조금이라도 익숙하게 들린다면, 이 책은 바로 당신을 위한 것이다.

확신을 가지고 자신 있게 미술품을 컬렉션 하는 일은, 미술계 전반에 대한 이해가 바탕이 되어야 하며, 이러한 이해는 작품구입을 위한 예산의 규모와 관계없이 컬렉터로서 갖추어야 할 필수 요소이다. 이 책은 컬렉터가 미술 세계에 보다 쉽게 다가갈 수 있게 해주고, 그 세계를 잘 헤쳐나가 마음에 드는 미술품을 찾아내고 합리적인 가격에 구입할 수 있도록 도와줄 것이다. 뿐만 아니라 각각의 작품들이 한데 모여 그 가치가 더욱 높아

지는 훌륭한 컬렉션을 만들 수 있도록 도와주는 지침서가 될 것이다.

이 책에는 상당수의 예술가들과 갤러리들이 언급되어 있지만, 어떤 갤러리를 방문하고, 어떤 작품을 구입해야 할지에 대한 직접적인 답을 제시하는 것은 목적이 아니다. 자신이 신뢰할 수 있는 갤러리와 마음에 드는 예술가를 찾는 것은 전적으로 컬렉터 자신에게 달려 있기 때문이다. 이 책에서 설명하는 것은 컬렉터 혹은 컬렉터가 되고자 하는 이들이 자신만의 방법과 자신감을 바탕으로, 갤러리와 예술가를 찾아내고, 어떤 미술품이 가치 있는 투자이자 수집의 기쁨을 가져다 줄 것인지 스스로 결정하는 방법이다.

나아가 미술계가 어떻게 운영되고 있는지 또는 미술계만의 특수한 용어와 독특한 관행을 어떻게 해석해야 하는지 등, 미술계 전반에 대한 보다 깊은 이해를 갖게 될 뿐만 아니라, 자신의 미술적 취향을 분석할 수 있게 될 것이다. 아울러 미술계의 흐름에 뒤처지지 않기 위해 끊임없이 귀를 기울일 수 있는 방법은 무엇인지, 어디서 무엇을 찾아야 하는가에 대한 답은 어떻게 찾아야 하는지, 작품을 구입하는 실제적인 절차는 어떻게 진행되는지, 그리고 합리적인 가격의 수준은 어떻게 판단할 수 있는지 등에 대해 이해하게 될 것이다.

'충분히 살 수 있을 만큼 가격대가 적당하다'는 말은 미술계에서는 종종 부정적인 표현으로 여겨진다. 당신이 예술가라 하더라도 본인의 작품이

'저렴한' 또는 '싸구려'의 범주로 분류된다면 무척 불쾌하지 않겠는가? 그러나 이 책에서 사용된 '가격대가 적당하다'는 표현은 '저렴하다'는 의미가 아닌, 지불하기에 상대적으로 부담이 적고 매력적인 가격으로 입문 단계의 컬렉터에게 적합한 수준이라는 뜻이다. 물론 적당한 가격대라는 표현 자체는 지극히 주관적인 것이다. 또한 1천 만원 또는 그보다 훨씬 적은 예산을 가진 수집가들일지라도 자신들의 투자에 대해 최상의 결과를 바라는 마음은 수 십억 원 대의 미술품을 구입하는 컬렉터와 똑같고, 어쩌면 더 간절히 원할 수도 있다. 투자 목적으로 미술품을 산다는 것은 종종 미술계의 눈총을 받기도 할뿐더러, 위험하고 까다로운 게임 같지만, 자신이 투자한 미술품의 가치에 대해 확신을 가지고 싶은 마음은 누구나 같을 것이다.

부동산처럼 미술품 수집보다 높은 수익률을 얻을 수 있는 투자는 꽤 많다. 혹은 신발처럼 지불한 돈의 가치에 상응하는 물건을 구매하고 이를 사용함으로써 실용적인 편의를 얻는 경우는 셀 수도 없을 만큼 많다. 그러나 현대미술은 소유하는 즐거움뿐만 아니라 구매하는 과정 또한 흥미진진하기 때문에 그 과정자체가 당신을 새로운 세계로 이끈다.

어떤 시대의 작품이건 미술품을 구입한다는 일은 상당히 호사스러운 일이지만, 그 중에서도 현대미술의 두드러지는 특징은 바로 여기에, 그리고 지금 존재하는 동시대의 미술이라는 점이다. 현대미술을 명확히 정의

하는 것은 쉽지 않다. 영국의 테이트TATE 미술관에서는 현대미술을 '현재 또는 비교적 가까운 과거의, 혁신적인 그리고 아방가르드avant-garde적인 느낌의 전위적 미술을 지칭할 때 사용하는 대략적인 용어'라 라고 정의하였다. L.A. 게티 미술관Getty Museum에서는 현대미술을 '현재 살아 있는 예술가들이 창작하는 예술'로 정의한 반면, 많은 경매 회사들은 전후 미술과 현대미술을 경계가 불분명한 것으로 간주하여 하나의 범주로 정의하는데, 이에 따르면 현재 고인이 된 미술가의 작품도 현대미술로 불릴 수 있다. 그러나 명확한 용어 정의조차 쉽지 않을 만큼 끊임없이 바뀌는 현대미술의 변화무쌍함은 현대미술의 더욱 흥미로운 매력이기도 하다. 나아가 보다 전통적인 관점에서 창작 활동 중인 예술가들의 활동 반경과는 다른 영역에 있는 첨단 현대미술계의 시각에서는 현대미술이란 아방가르드가 최고의 위치에 있으며, 기술보다는 개념이 중요하고, 어떤 작품의 훌륭함에 대한 여부는 누구도 쉽게 정의할 수 없는 영역을 의미한다. 이렇듯 특정 형식이나 시기 등 현대미술을 규정할 수 있는 규칙 자체가 없다는 사실은 오히려 사람들로 하여금 전문성의 깊이나 활동의 폭과 수준과는 관계없이, 현대미술 작품을 구입하고, 그 세계의 일부가 되는 것을 더더욱 신나고 흥미진진한 경험으로 만들어 주는 것이다.

01
Immerse yourself in the art world

아는 것이 힘이다

미술의
세계에
뛰어들어
보자!

미술의 세계에 뛰어들고 그 독특함에 친숙해지면 당신은 미술계를 더욱 이해할 수 있게 된다. 그리고 이것은 당신이 작품을 구매한 결과에 대해 보다 큰 확신을 갖게 된다는 것을 의미한다. 보다 큰 감상의 즐거움을 가져다 줄 작품, 금전적으로 일정 수준의 투자효과를 거둘 수 있을 작품을 만나게 될 가능성이 커진다는 뜻이다. 물론 가장 좋은 점은 미술계에 빠져드는 과정 자체가 매우 즐겁다는 것이다.

촉각을 곤두세우고 작가들의 주변 소식, 특정한 작품 양식 및 동향, 경매 뉴스와 갤러리 소식에 귀를 기울이면, 미술계 전반의 상황을 더욱 잘 감지할 수 있다. 이렇게 한 걸음씩 나아가다 보면 미술계의 용어를 배우고, 미술계 내부의 절차와 관행을 이해하게 될 뿐만 아니라, 앞으로 당신이 미술계 안에서 무엇을 찾아 나서야 하는지도 알 수 있을 것이다.

미술관과 갤러리와 같은
현대미술 관련 기관을 방문해 볼 것

미술관과 갤러리에서는 세계적으로 유명하고 존경받는 현대 작가들의 작품을 전시하고 있으므로 최대한 활용해 보자. 이런 곳을 방문했던 경험이 없다면 우선 현대미술 작품을 전시하는 국내외 주요 상설전시와 기획 전

보스턴의 ICA

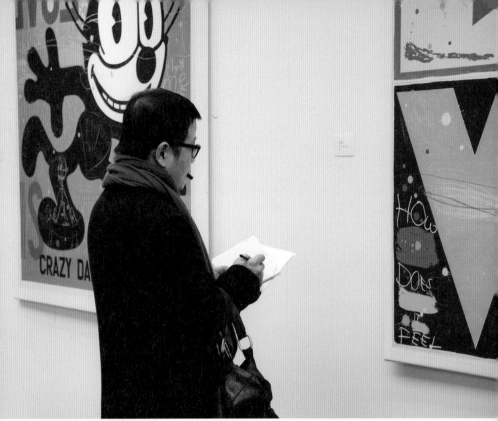

쉽게 하는 현대미술 컬렉팅

시 관람을 최우선 과제로 삼고 최대한 많은 정보와 지식을 얻는 데 집중하자. 회원으로 가입하는 경우 입장료를 할인받을 수 있고 줄을 서지 않아도 된다는 점을 기억해 두면 좋다.

전시 중인 작가와 작품에 친숙해지기

미술관이나 갤러리에서 전시 중인 현대미술 작품들은 대부분 미술계에서 높은 수준을 인정받는 고가의 작품들이다. 미술계에서는 이러한 작가들의 이름과 작품 양식 그리고 그들이 작업한 매체들을 인용하여 만들어진 새로운 용어들이 자주 사용된다. 미술계에 다가가고 그 안에서 소통하고 교류하기 위해서는 이 같은 전문용어를 숙지하고 있는 것이 좋다. 이를 위해서는 기본적으로 명성이 있는 현대미술 작가들에 관한 정보를 알고 있는 것도 도움이 된다.

강한 인상을 주는 작품의 작가 이름 기억하기

현대미술계를 조망할 수 있는 가장 쉬운 방법은 자신의 취향과 관점에서 시작해 보는 것이다. 유독 끌리거나 혹은 거부감을 주는 작가들을 선정해 보면 자신의 취향이 어떤 요소들로 구성되어 있는지 알 수 있다. 이는 현대미술이라는 세계 안에서 자신만의 경로를 탐색하는 첫걸음이 될 것이다.

작품에 대한 감상을 깊이 생각하고 표현해보기

강한 인상을 받은 작품을 한 점 선택한 후 그 작품이 왜 선정되었는지 생각해보고, 그 작품을 좋아하게 된 이유는 무엇인지 즉, 그 작품이 당신에게 준 인상과 당신이 작품에 어떻게 반응했는지 되짚어 보자. 또한 아트 딜러나 작가에게 자신의 취향을 분명하게 설명하는 모습을 상상해 보자. 해당 작품에 대한 핵심 단어나 작품을 대면했을 때 느꼈던 인상에 대한 구체적인 단어들을 적어 봄으로써 자신의 취향을 명확히 알 수 있다. 대담한 색상, 충격적인 이미지, 단순한 형태나 날카로운 선에서부터 작품에

서 느낀 분노와 연민, 기쁨, 혼란이나 격분까지 그 내용에는 제약이 없다. 그 다음 작품의 양식과 당신의 반응 사이에 무슨 관계가 있는지 고민해 보고, 이를 바탕으로 당신이 받은 인상들을 보다 체계적이고 설득력 있게 재구성해 보자.

이것은 특정 작품이나 여러 작품들의 묶음, 또는 특정 작가의 작품 전체 등 구분 기준을 정해 놓고 당신이 좋은 인상을 받은 경우가 어디에 속하는지 요약해 보는 과정이다. 또한 작품과 작가에 대한 전반적인 자료를 읽는 것이 자신의 생각이나 의견에 변화를 주는지, 변화를 준다면 어떤 변화를 가져다 주는지 살펴보자.

명망이 있는 작가들에 대한 자신의 생각을 분명하게 정리하는데 익숙해질수록 주목받기 시작하는 신진 작가를 평가할 때 자신감을 얻을 수 있다. 또한 유명 작가의 한정판 프린트*나 적절한 가격이 책정되어 있는 작품과 우연히 마주쳤을 때, 바로 알아보고 빠르게 구입할 수 있는 능력을 갖추는 것을 의미하기도 한다.

큐레이터의 설명과 전시 안내를 활용할 것

미술관은 미술계에 대한 친절한 설명을 찾지 못하고, 그 안에 존재하는 애매모호한 규칙 때문에 어려움을 겪는 사람들에게 해설을 제공하고 그들의 이해를 돕기 위해 존재한다. 상업적인 일반 갤러리들이 특정 작품에 대한 설명을 제공해주지 않는 반면, 국공립 미술관과 사립 미술관은 관람객들이 현대미술의 맥락을 이해할 수 있도록 작품의 양식, 시대, 동향, 주제 및 작가들간의 익살스런 대화 등을 알려주어 관람객의 이해를 적극적으로 도와주는 곳이다. 미술을 이해하는데 종합적인 뼈대를 제공해 주는 미술관의 혜택을 간과하지 말자.

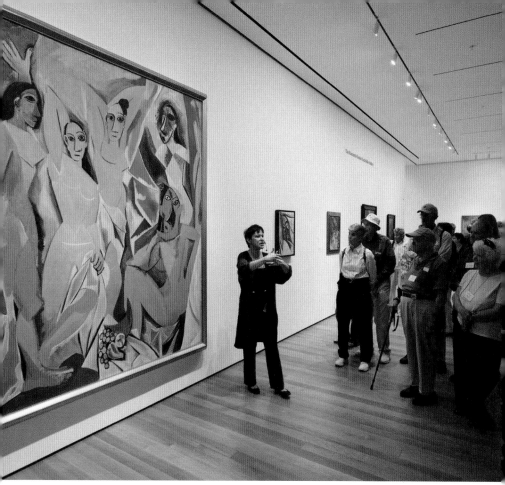

가이드 투어 중인 미술관 방문객들

미술관은 현대미술의 맥락을
이해할 수 있도록 관람객에게
적극적인 도움을 주는 곳이므로,
미술을 이해하는 데
종합적인 뼈대를 제공하는
미술관의 혜택을 간과하지 말자.

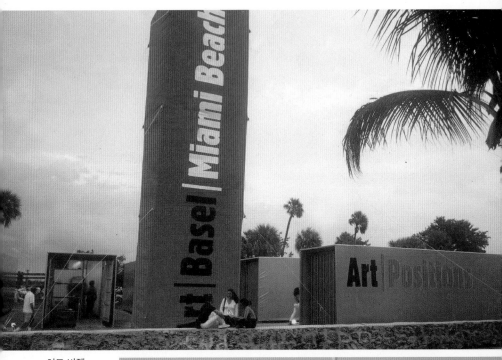

아트 바젤
마이애미 비치와
아모리 쇼의
독특한 입구

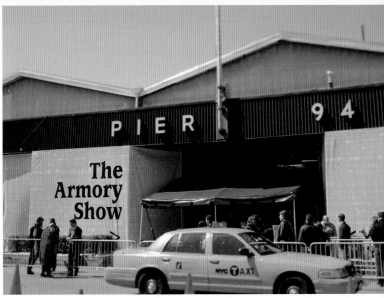

아트 페어

아트 페어Art fairs는 주로 작품 판매를 목적으로 다양한 작가들의 작품을 한 장소에서 일정한 기간 동안 전시하는 것으로, 현대미술 시장의 매우 중요한 구성 요소 중 하나이다.

아트 페어는 갤러리들이 소속 작가들의 중요한 작품을 선정하여 전시하는 갤러리 페어Gallery fair, 그리고 작가들이 자신의 작품을 직접 선보이는 아티스트 페어Artist fair로 나뉘어진다.

아트 페어를 통해 적극적으로 구매하지 않고, 둘러보는 것만으로도 갤러리나 작가들이 공개된 무대에 올릴 만한 가치가 있다고 느끼는 혁신적인 최신 작품들을 볼 수 있는 좋은 기회가 된다.

주요 국제 아트 페어들을 현대미술의 최전선에서
일어나는 일들을 만끽할 수 있는 기회로 활용하라

아트 페어는 참여하는 갤러리들의 수준에 따라 다양하게 분류된다. 가장 수준 높은 아트 페어는 국제적인 주요 갤러리들과 유명하고 브랜드Brand화된 갤러리가 참여한다. 여기에서는 수천 명, 때로는 수백만 명의 관객을 끌어들이며 국제적인 컬렉터들이 선호하는 작가들의 작품을 선보인다. 보다 소박한 컬렉터들은 아트 바젤Art Basel, 아트 바젤 마이애미 비치 Art Basel Miami Beach, 아모리 쇼The Armory Show나 프리즈Frieze 같은 주요한 아트 페어들을 미술품을 구입하는 장소보다는 현대미술의 정수를 이해하기 위한 좋은 기회로 생각한다. 사실, 가장 높은 수준의 아트 페어에서 전시되는 대다수의 작품들은 일반 관람객들에게 공개되기 전에 진행되는 프라이빗 파티Private party와 VIP들을 위한 프리뷰Preview 기간에 실질적인 판매가 이루어진다. 그렇기 때문에 판매를 목적으로 출품된 작품처럼 보여도 대부분의 작품들은 이미 구매자를 찾은 경우가 많다. 즉, 많은 갤러리들은 소속 작가들의 재능과 역량에 대한 인지도를 높이기 위한 홍보 차원

에서 작품을 전시하는 것이다.

다소 생소하게 느껴지는 이런 마케팅은 저명한 개인 컬렉터들과 주요 갤러리들 간의 복잡한 관계로부터 비롯된다. 저명한 컬렉터들은 작품을 구매하기 전 '가볍게' 감상하는 것보다 선별된 작품을 '개인적'으로 감상하는 것을 원한다. 또한 주목받는 작가들이나 인정받고 있는 신진 작가의 작품은 갤러리에서 공개적으로 판매되지 않는다. 미술계에서는 이런 방식에 대해 작품을 '선보인다'고 하는데, 이는 아트 딜러들이 그들의 주요 컬렉터들에게 구매가 가능한 작품을 알려주거나, 컬렉션을 질적으로 발전시키고 풍성하게 구성하기 위해 무엇을 구매해야 하는지 알려주는 전략적인 판매방식이다.

주요 아트 페어의 운영 방식에 대해 이해하는 것이 중요한 이유는 미술계 외부의 미술 애호가들이 국제적인 아트 페어의 현실을 직시할 수 있도록 만들어 주기 때문이다. 아트 페어에 반드시 구매를 목적으로 접근할 필요는 없다. 대신 새로운 미술계의 동향을 목격하고, 유명 작가들에게 익숙해지는 동시에 주목받기 시작한 작가들에 대해 알아가며, 취향을 가다듬을 수 있는 수단으로 이용해 보자.

아트 페어를 둘러보면 작품 가격을 비공개로 전시한 갤러리들이 많이 있을 것이다. 심지어 당신이 갤러리 직원에게 작품 가격을 문의한다면 못마땅한 표정을 지을지도 모른다. 그 부분은 그저 가볍게 받아 넘기는 것이 좋다. 주요 갤러리의 직원들로부터 작품 가격에 대한 정답을 한번에 얻는다는 것은 거의 불가능하다. 물론 항상 그런 것은 아니지만, 대체로 주요 아트 페어는 가볍게 관람하러 온 사람에게 작품을 판매하기 위한 곳은 아니다. 그렇지만 이런 분위기에 위축될 필요는 없다. 자신만의 목적을 가지고 전시 중인 작품들을 둘러보고 어떤 작가의 작품에 끌리는지 적어 두자. 그리고 작품의 분위기, 반복되는 양식과 같은 전체적인 느낌을 인지하자. 미술품을 큰 틀에서 바라보는 이러한 방법은 추후 당신의 예산 범위에서 구입할 수 있는 작품들을 알아볼 수 있게 할 것이다.

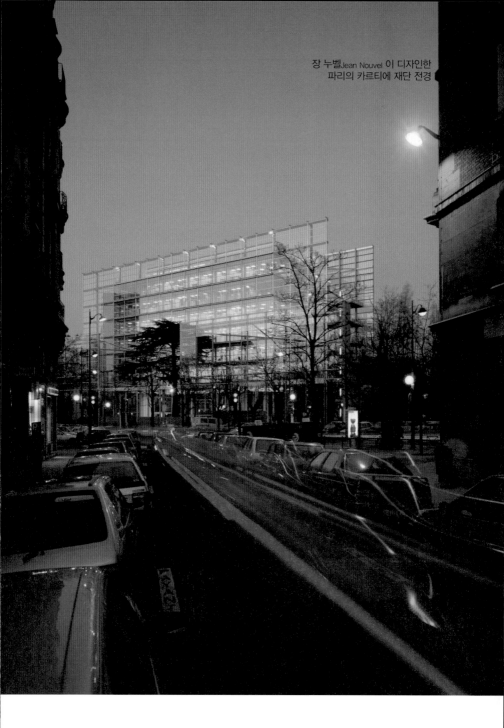

장 누벨Jean Nouvel 이 디자인한
파리의 카르티에 재단 전경

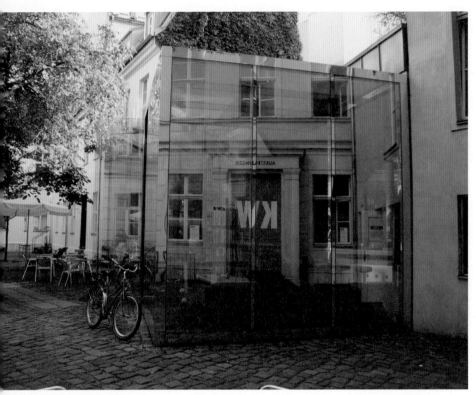

베를린의 쿤스트 베르케

국제적인 주요 아트 페어를 단순히
구매를 위한 기회로 생각하지 말고
새롭게 대두되는 미술계의 추세를 읽고,
화제가 되는 작가들을
접할 수 있는 기회로 활용하자.

이런 방법으로 아트 페어를 둘러보며 질문하는 일들이 당신의 품위를 떨어뜨리지 않을까 염려하지 말자. 전혀 그렇지 않다! 이곳에서 제공되는 예술의 풍요로움과 범위를 최대한 활용하고, 이를 통해 얻은 경험과 지식 그리고 이해를 당신과 관련 있는 미술 시장으로 돌려보자.

잘 알려진 작가들의 작품을 눈여겨 봐두면, 어디선가 그들의 복수미술품Mulitiful*, 습작이나 에디션edition* 작품 또는 한정판 프린트Limited print*들과 같은 독특한 작업을 원작*보다 훨씬 저렴한 가격으로 발견할 수도 있다. 이러한 과정을 통해 유행하고 있는 특정한 양식을 따라가거나 발전시킨, 혹은 타파했거나 의식적으로 거부한 신진 작가들을 알아보는 날카로운 눈도 가지게 될 것이다.

아트 페어가 개최되고 있는 도시의 갤러리들이 문화적인 활력으로 가득한 관람객들의 취향에 맞게 기획한 전시들도 주목할 만하다. 아트 페어 기간 동안 갤러리들은 자신의 갤러리에서 최우선적으로 홍보해야 할 작가의 작품을 먼저 선보여 대중의 높은 관심을 이끌어내고 싶어 한다. 그래서 전시의 개막식을 방문하고, 어떤 작가의 작품이 전시되는지에 대해서 알아두는 것이 좋다. 갤러리에서 일반 개막식 전에 진행되는 특별 초대전Private views이나 전야제에 참석하면 새로운 작가들과 갤러리를 발견하는 즐거움을 느낄 수 있다. 일부 특별 초대전은 배타적인 경향도 있지만 대부분의 갤러리들은 전야제에 미술 애호가들의 참석을 기꺼이 환영하며, 잠재적인 구매자라면 더할 나위 없이 환영받을 것이다.

만약 초대장 없이 무작정 방문하는 것이 걱정된다면 미리 갤러리 측에 전화를 해두는 것도 좋다. 하지만 이런 걱정은 대부분 할 필요가 없는데, 분주하고 북적대는 전야제는 그 갤러리와 소속 작가들의 인기를 반증하는 것이기 때문에 미술 애호가들의 발걸음을 막을 이유가 없기 때문이다.

런던 아트 페어를 위해
한곳에 모인 갤러리들

새롭게 부각되는 갤러리들과 친숙해지기 위해
소규모의 위성 아트 페어를 이용하자

주요 아트 페어가 열리는 기간에는 대체로 행사장 주변에 부담스럽지 않고 북적대지 않아 접근하기 좋은, 소규모의 위성Satellite 아트 페어가 열린다. 이러한 위성 아트 페어는 일반적으로 가까이 하기 쉽고 폭넓은 층의 예술 애호가들이 구매를 고려할 수 있는 작품들을 실제로 판매하는 장터 역할을 한다. 개관한 지 5년 정도 된, 떠오르는 신생 갤러리들이 모여드는 바젤 오프-슛 리스트Basel off-shoot Liste 같은 아트 페어를 찾아가 보자. 복수 미술품 혹은 한정판 프린트와 같은 작품만을 판매하는2010년 10월 프리즈 아트 페어 주간 동안 크리스티(Christie's)가 개최한 멀티플라이드 아트(Multiplied Arts)와 같은 페어 곳도 좋다. 새롭게 부상하는 작가들의 작품을 전시하는 아트 페어, 그 지역에서 활동하는 작가들이나 갤러리들의 작품에 초점을 맞추고 있는 아트 페어 또는 부담스럽지 않은 가격의 작품들을 홍보하는 어포더블 아트 페어Affordable Art Fairs 같은 곳들을 찾아보자. 각 아트 페어에 대해서 최대한 많은 정보들을 수집하면, 미술계 전체를 조망할 때 큰 도움이 될 수 있다.

보통 작가들과 갤러리들은 아트 페어에 참여하기 위해 고군분투한다. 그러므로 전시의 수준을 일정 이상 확보하기 위해 사전에 설정되는 참가 기준과 조건이 무엇인지 알아볼 필요가 있으며, 이러한 정보는 대개 해당 아트 페어를 소개하는 웹사이트에서 제공된다. 갤러리들이 전시하기 위해 선별한 작가들을 아트 페어의 조직위원들이 재심사하는지, 신진 작가는 반드시 갤러리를 통해서 아트 페어에 참여해야 하는지, 작가들의 작품 활동기간에 최소한의 기준이 있는지 등도 알아보자. 아트 페어의 작품 선별 과정에 대한 지식을 갖추고 있다면, 당신은 미술품의 수준, 가격 그리고 양식을 보다 정확하게 평가할 수 있는 전문가의 위치에 한 발짝 더 다가서게 된 것이라 할 수 있다.

관계를 쌓아가고 싶은 새로운 갤러리를
발견하기 위한 통로로 아트 페어를 이용하자

아트 페어에서 전시되는 작가들의 도록과 프로그램북을 모으면서 대부분 온라인에서 찾는 것도 가능하다. 갤러리와 작가에 대한 기록을 남겨 두자. 특별히 좋았던 작가나 갤러리들, 작품의 수준이 우수하거나 혹은 갤러리의 대표자가 다가가기 쉽고 협조적이었던 갤러리를 기록하고 전시정보를 받을 수 있도록 갤러리의 메일 발송 고객 목록에 연락처를 남겨 두자. 당신의 흥미를 불러일으키는 수많은 갤러리 중에서 향후 깊은 관계를 형성할 수 있는 갤러리를 선택하는 것은 스스로 결정해야 하는 부분이다. 이와 같이, 비록 작품을 구매하지 않을지라도 아트 페어를 관람하는 것은 국내외의 새로운 갤러리는 물론 당신이 거주하는 지역에 있었지만 방문해 볼 기회가 없었던 갤러리에 이르기까지, 다양한 지식을 쌓을 수 있는 좋은 기회이다.

작가들과 이야기해보자

아트 페어에서 작가들과 직접 이야기를 나누어 보자. 그들의 작업, 영감, 기법 그리고 관심사들에 대한 직접적인 통찰력을 얻을 수 있고, 나아가 작가에 대해 더 많은 것을 알아볼 수 있다. 신진 작가들이 자신들의 활동에 얼마나 전념하는지 알아보고 어느 정도 인정받은 작가들이 걸어 온 길에 대해서 더 많은 것을 알아보자.

특별히 좋았던 작품이 있는 갤러리들을 기록하고 전시정보를 받을 수 있도록 메일 발송 고객 목록에 연락처를 남겨두자.

미술계 정보와 소식에 귀 기울이자

주목할 만한 아트 페어와 갤러리의 개막식, 그리고 흥미로운 작가들의 정보를 지속적으로 접할 수 있는 가장 쉽고 좋은 방법은 신문, 잡지, 인터넷 잡지, 갤러리의 홍보 우편물, 블로그, 예술 관련 소식지, SNS Social Networking Service 등을 통해 미술계 뉴스에 귀 기울이는 것이다. 온라인 매체와 우편 배송 서비스에 가입하면 당신이 찾아 나서지 않아도 저절로 당신의 문 앞 혹은 메일함에 정보가 쌓이는 것을 확인할 수 있을 것이다. 하지만 어떤 매체를 구독할 것인가에 대해서는 당신의 취향에 따라 신중하게 선택하자. 일종의 의무감으로 지루하고 좋아하지 않는 정보를 구독하는 일은 피해야 한다.

미술계의 정보를 얻기 위한 유용한 방법

* 세계 현대미술에 관한 최신 뉴스를 잡지나 온라인 등 한두 가지 매체로부터 정기적으로 받아 보자. 예를 들면 프리즈, 아트 뉴스페이퍼The Art Newspaper, 아트 포럼Art forum, 아트+옥션 Art+Auction, 모노폴Monopol, 아르떼스Art.es, 코네상스 데 아트 Connaissance des Arts 같은 출판물이나 아트데일리www.artdaily. com, 아트인포www.artinifo.com, 아트넷www.artnet.com, 아트월드 살롱www.artworldsalon.com 같은 웹사이트나 블로그 등이 해당 된다.

* 당신에게 적합한 매체를 선택하자. 지역 블로거, 신문, 잡지와 웹사이트를 찾아보자. 예를 들어 영국의 아트래빗www.ArtRabbit.com에서는 영국에서 열리는 새로운 전시의 목록을 알려주며 베를린을 포함한 유럽까지 그 영역을 넓혀 가고 있다. 아울러 당신이 특별히 관심을 두는 구체적인 분야 — 애니멀 아트Animal art나 어반아트Urban art와 같은 — 의 뉴스를 볼 수 있도록 구독해야 한다.

* 정보의 출처와 종류를 조합해보자. 신진 작가들을 다루는 출판물과 이미 명성을 얻은 유명 작가들에 대한 뉴스를 함께 구해보자. 즉 진지함과 파격, 재기 발랄함과 현명함, 실용성과 아방가르드적이고 실험적인 것들에 관한 정보를 모두 접해 보아야 한다.

* 부담스러워하지 말고 편안하게 관람하는 습관을 들이자. 흥미롭고 쉽게 이해할 수 있는 것들을 선별하여 관람하자.

* 페이스북 친구와 트위터 팔로워들의 범위를 현대미술 커뮤니티로 확대시키자.

* 예술과 관련된 소셜 네트워킹 사이트에 가입하라. 예를 들면, 분석 알고리즘을 기반으로 하는 웹사이트인 아트www.art.sy는 사용자의 취향을 분석하여 적합한 갤러리와 작가를 추천해준다. 이 외에도 런던 매거진의 온라인 커뮤니티인 아트 — 리뷰www.art-review.com나 컬렉터들이 자신의 컬렉션을 온라인 상으로 전시할 수 있는 독일의 인디펜던트컬렉터스www.independentcollectors.com 또는 컬렉터와 갤러리, 작가들 간의 허브hub 역할을 해주는 사치온라인www.saatchionline.com 등이 추천할 만한 웹사이트들이다.

미술 관련 좌담회와 강좌

대부분의 문화 기관에서는 점심, 저녁 시간과 주말을 이용하여 큐레이터, 미술가, 비평가, 갤러리스트와 컬렉터들이 모여 미술에 관한 좌담회를 개최한다. 이런 좌담회는 미술에 대한 이해를 풍부히 하는데 유용하며 일부는 무료로 진행되기 때문에, 토론이나 강의를 개최하는 기관 혹은 문화센터에서 보내주는 이메일 정보를 신청해 볼 필요가 있다. 또한 관심이 가는 좌담회가 열릴 경우 예약할 수 있도록 메일 목록에도 등록해 두자. 일부 기관에서는 보다 구체적이고 세분화된 내용을 다루는 현대미술 강좌를 진행하고 있으며, 특히 런던의 화이트채플 갤러리Whitechapel gallery 같은 곳에서는 현대미술품 컬렉팅에 대한 강좌를 제공한다. 이러한 곳은 빠르게 매진되기 때문에 미리 예약하는 것이 좋다.

미술 협회 또는 단체 등의 회원 가입

문화 관련 기관이나 예술 협회 또는 단체의 회원 가입은 현대미술계를 지원함과 동시에 각종 행사와 전시에 대해 우선적으로 참석할 수 있는 훌륭한 방법이다. 이런 협회나 단체의 목표는 잠재적인 컬렉터들과 후원자를 육성하고, 자금을 모아 공공문화 관련 기관을 위해 현대미술품을 구매하며, 기존의 컬렉션을 보존하거나 특정 미술 공동체를 지원하는 것이다. 회원제는 연회비로 적게는 $75/₩75,000 정도 수준에서 시작하는데, 다양한 회원 제도가 있으며 각 단계에 따라 주어지는 특전에 차이가 있다.

기본 회원 제도는 후원자들에게 전시 소식과 같은 지역 미술 뉴스를 지속적으로 제공할 뿐만 아니라, 큐레이터가 안내하는 비공개 갤러리 투어Gallery tour나 주요 전시의 특별 초대전과 같은 행사에 참여할 기회를 제공한다. 후원 금액이 큰 회원들에게는 예술 작가의 작업실과 작가가 주도하

단체에서 진행하는
각종 가이드 투어에
참여하는 것은 미술에
대한 이해를 풍부히
할 수 있는 쉽고
유용한 길이다.

는 워크숍, 개인 혹은 기업 컬렉션 관람, 전시 관람을 위한 해외 여행과 취향이 비슷한 미술 애호가와 작가, 컬렉터들이 함께 하는 친목 파티와 저녁 식사 프로그램 등이 제공된다. 또한 프리미엄 회원제를 통해 회원들에게 컬렉션 구성에 관한 직접적인 자문 서비스를 제공하기도 한다.

보통 다양한 갤러리의 웹사이트에서 미술계 정보를 얻을 수도 있지만, 영국의 현대미술 협회Contemporary Art Society: www.contemporaryartsociety.Org, 아트 펀드The Art Fund: www.artfund.org, 러브 아트Love Art: www.loveartlondon.com와 같은 독립적인 미술 협회들을 찾아보는 것도 유용하다.

갤러리와 신뢰할 수 있는 관계를 구축하자

상업 갤러리에서는 작가 발굴과 홍보, 작품 판매가 직접 이루어진다. 자신의 취향과 예산에 맞는 작가의 작품을 판매하는 갤러리를 찾아보도록 하자. 앞서 언급했듯이, 아트 페어는 자신에게 적합한 갤러리를 발견할 수 있는 훌륭한 장소이다.

당신과 쉽게 관계를 구축할 수 있는 갤러리를 찾아보자

미술계 내에서 자주 벌어지는 '상대방 기 죽이기'는 악명이 자자하지만 그렇다고 해서 위축될 필요는 없다. 그러나 세련된 미술 중심가 중 하나인 런던의 코크 스트리트Cork street에서는 갤러리스트들이 방문객의 신발을 보고 그 수준에 따라 방문객들을 판단한다는 얘기가 있긴 하다. 진지한 사업적 목적이 있는 사람처럼 옷을 갖춰 입고, 자신이 그 갤러리와 어떤 관계를 맺고자 하는지 충분히 결정한 뒤 방문하는 것은 도움이 된다. 갤러리를 방문하여 당신이 좋아하는 것, 감명 받은 작가들, 또한 무엇이 당신을 흥분시키는지 이야기하자. 만일 당신이 작품 구매를 진지하게 고려하고 있다면 갤러리스트들은 적극적으로 당신을 응대하고, 당신의 컬렉

션을 구성하는 데 도움을 주며, 지금껏 알지 못했던 주목할 만한 작가들을 소개해 줄 수도 있을 것이다.

갤러리에 전시된 작품들은 판매 가능한 것 중의 일부일 뿐이며, 갤러리스트와 좋은 관계가 형성되면 당신의 눈 앞에 보이는 것 이상의 새롭고 넓은 세계를 경험할 수 있다. 그들은 당신을 수준 있는 컬렉터로 키워 나가는 것에 관심이 있기 때문에, 이러한 관계는 서로에게 이익이 된다.

갤러리를 판단하는 것을 두려워하지 말자

갤러리와 관계를 형성하기 시작하면, 그들이 소속 작가들을 어떻게 양성하고 후원하는지 눈여겨보자. 갤러리가 새로운 작가를 발굴하는데 성공한 것으로 보이는가? 갤러리를 대표하는 작가들의 경력을 분석해 보고 그들이 성공적으로 경력을 쌓아가고 있는지 살펴보자. 갤러리의 소속 작가들이 작품세계가 성장하도록 지원받고 있는지, 아니면 단순히 잘 팔리는 작품만 대량 생산하도록 강요받고 있는지 살펴보자. 무엇보다도 당신의 컬렉션을 최고로 만들 수 있다는 확신이 드는 갤러리와 관계를 형성해 가는 것이 중요하기 때문이다.

갤러리와 적극적인 관계를 맺어가자

갤러리와 적극적인 관계를 형성하고 유지하는 가장 수월한 첫 번째 단계는 메일 목록에 이름을 올리고 특별 초대전이나 전시 개막식에 참석하는 것이다. 여기에서 작가와 다른 컬렉터들을 만나게 되고 갤러리 대표들과의 관계를 발전시킬 수 있다.

갤러리를 미술계 전반으로의 관계 확대를 위한 발판으로 삼는다

갤러리스트들로부터 그 지역의 현대미술협회, 미술 관련 모임, 웹사이트, 블로거, 아트 페어 그리고 출판물에 관해 추천을 받자. 그들은 지역 미술계와 잘 연결되어 있으므로 올바른 방향을 알려 줄 수 있을 것이다.

당신의 컬렉션을
최고로 만들 수 있는
갤러리와 관계를
발전시키자.

다양한 갤러리의 개막식을 찾아가 본다

다양한 갤러리가 모여 있는 미술 중심가에서는 하루 종일 또는 저녁시간 까지 갤러리의 개막식이나 특별 전시회가 열리곤 한다. 예를 들어, 뉴욕 의 갤러리들과 런던의 비너 스트리트Vyner Street에 위치한 갤러리들은 매달 첫 번째 목요일에는 늦은 시간까지 열려 있다. 이러한 행사에 참여하는 것은 쉽고 자연스럽게 활동 범위를 넓히는 방법이다.

미술 여행을 떠나 보자

주말에 문화 여행을 떠나보자. 현대미술계에 대한 자신의 시야를 언제든 쉽게 방문할 수 있는 거주지로 제한하지 말자. 해외의 갤러리, 아트 페어 나 전시까지 탐험해 보자. 영국의 경우 현대미술협회와 같은 곳에서 작품 감상과 구매를 위한 해외 여행 상품을 운영하고 있다. 만일 혼자 여행할 경 우, 런던의 안다즈The Andaz나 르 메리디안Le Meridian, 뉴욕의 에이스 호텔Ace Hotel, 거슈윈 호텔Gershwin Hotel 혹은 인터내셔널 모건 호텔 그룹International Morgan Hotel Group처럼 미술 투어와 긴밀한 연관성이 있는 호텔들이 존재한 다. 이런 곳들은 바로 이용할 수 있는, 거의 모든 실용적인 미술 관련 정보 를 보유하고 있기 때문에 큰 도움이 된다. 아트 페어와 미술 잡지의 웹사이 트에는 미술 투어와 연관된 호텔들과 다양한 여행 상품을 운영하거나 소개 해 주는 기관들의 목록이 게재되어 있기도 하다.

02
What
to look for

어떤 작품을
찾아나서야
할까?

목표 의식을 가지고 적절한 작품을 주의 깊게 찾다 보면 매력적인 가격에 훌륭한 작품을 구입할 수 있다. 고가의 경매기록을 보여주며 '톱기사'에 오르내리는 이력을 가진 대형 작품들로 인해 기가 꺾일 필요는 없다. 그런 작품들은 극소수의 사람들에게만 관련 있는 뉴스거리이기 때문이다. 그렇지만 뉴스의 머리기사나 평론들이 없다면 어디에서 시작해야 할지 알기 어려울 수 있다. 어디서 어떻게 미술품을 구매할지 고민하기 전에 먼저 어떤 종류의 작품을 구매해야 할지를 생각해 볼 필요가 있으며, 특정 작가의 작품이 아닌 여러 유형의 미술에 대해서 먼저 생각해봐야 한다.

에디션 작품

상대적으로 부담이 적은 가격대의 현대미술품을 구입하는 가장 좋은 방법 중 하나는 작가의 에디션 작품, 판화와 복수 미술품을 구입하는 것이다. 이것은 작가가 한 작품을 고유의 속성 그대로 여러 점 제작하는 방식으로, 작품을 폭넓게 대중에게 배포할 수 있는 민주적인 방식이다. 제작되는 에디션 수량에 따라 초기 지출 비용이 나눠지기 때문에 각 작품의 단가가 낮아지는 장점이 있다.

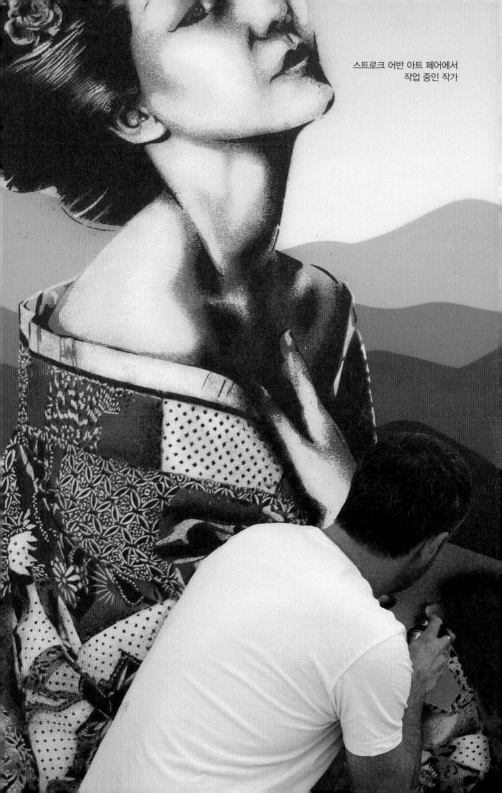

스트로크 어반 아트 페어에서
작업 중인 작가

제2차 세계대전 이후 앤디 워홀Andy Warhol, 에디션 800 이상, 로이 리히텐슈타인Roy Lichtenstein, 에디션 350 이상과 요셉 보이스Joseph Beuys, 에디션 600 이상 등 여러 작가들은 자신들의 작품 생산을 대중화했다. 판화 작품은 마치 발자국처럼 흔적을 남기는 것으로, 몇 장의 사본을 만들 수 있는 작품의 틀을 만든 뒤, 잉크를 표면에 분사하고 양각 위에 입혀서, 잉크가 닿는 부분만 인쇄되도록 하는 것이다. 작품의 기법은 음각 기법*을 사용했는가 또는 양각 기법*을 사용했는가에 따라 달라진다.

판화는 포스터처럼 원본을 대량으로 재생산하는 것이 아니라, 인쇄용 판을 사용해 작품을 다량으로 제작하는 것이다. 그러나 복수 미술품은 조금 다른데, 유사한 방식을 통해 거의 동일한 작품으로 제작되긴 하지만, 각각의 작업이 수작업 혹은 그와 유사한 기술로 마무리되기 때문에 작품마다 미묘한 차이가 있다. 따라서 복수 미술품은 매우 비슷해 보이는 작품이지만 결코 동일한 작품은 아니다.

작가는 한정된 수의 프린트를 제작할 수 있는 인쇄용 판을 만드는 과정에서 판화공방과 긴밀하게 협업한다. 판화공방은 작가가 원하는 효과를 이끌어 내기 위해 제작 방법과 여러 가능성에 대한 조언을 하지만, 궁극적으로 창조의 영역은 작가에게 달렸다.

진정한 의미에서 훌륭하고 가장 흥미로운 판화는, 제작되는 전 과정이 완벽해서 다른 방식으로는 작품이 만들어 질 수 없는 경우이다. 즉, 단순히 작품을 다양한 형태로 생산하는 것이 아니라 판화 기법을 100퍼센트 활용하여 판화만이 낼 수 있는 최고의 효과를 담아내는 작품이다.

판화로 높이 평가받는 파라곤 프레스The Paragon Press에서 제작한 판화들은 전세계 박물관과 유명한 현대미술 컬렉션에 소장되어 있다. 또한 주요 갤러리와 미술관, 출판사를 위해 작품을 제작하는 판화공방들 중에는 자체적으로 갤러리를 운영하는 곳도 있다. 매년 런던에 있는 예술 학교들의 석사과정 학생들을 대상으로 판화상을 수여하기도 하는 영국의 젤러스

미술계와 소통하고 교류하기
위해서는 미술계의 언어를 구사할
수 있어야 한다.

갤러리Jealous Gallery 그리고 코리앤더 프레스Coriander Press와 협업하며 국제적으로 잘 알려진 CCA 갤러리CCA Galleries 등이 그 예이다.

에디션이 있는 조각품도 비슷한 방식으로 제작·보급된다. 작가는 주물 공장과 함께 작업하는데, 예를 들어 스트라우드Stroud에 기반을 둔 팬골린pangolin의 경우, 데미안 허스트Damien Hirst, 마크 퀸Marc Quinn, 데이빗 베일리David Bailey, 안토니 곰리Antony Gormle 등의 작가들을 위해 조각품을 주조하며 런던에서 조각 작품을 전시하는 갤러리를 운영하고 있다. 주물 공장에서는 작가의 상세한 요구사항에 맞춰 함께 조각 작품을 제작하게 된다.

판화와 복수 미술품들에는 몇 번째 판본인지예: 1/100 에디션이 표시되어 있어야 한다. 항상 그런 것은 아니지만 대부분의 경우 인쇄 판본이 많이 팔려 나갈수록 전체 에디션의 가격이 높아진다. 작품의 판매 가격은 통상적으로 작품의 판매 개시와 함께 판매 전에 예상된 가격보다 상승하며, 해당 판본이 실제로 판매되고 나면 한 번 더 상승하고, 해당 에디션이 모두 판매되면 또 다시 상승한다. 에디션의 수가 적을수록 희소성이 있는 특별한 작품이 된다.

에디션 수가 많으면 작품의 특별한 가치가 감소되는 것이고, 이 경우 작품이 모두 판매되어 더 이상 구할 수 없다고 해도 하나의 원본만이 존재하는 작품에 비해 가격이 상승하는 경우는 드물다.

에디션이 있는 작품은 반反 독점적이기 때문에 민주적이다. 이것은 유일무이한 작품이 아니며, 부담 없는 가격으로 많은 사람들에게 소장되기 위해 만들어진다. 물론 예외적으로 판화의 인기나 작가의 주가가 올라가면 에디션이 있는 작품의 가치가 올라가는 경우도 있다.

마크 월링거Mark Wallinger는 조지 스터브스George Stubbs 작품에 등장하는 말의 이미지를 음화Negatuve*로 표현해 유니콘의 유령처럼 보이는 9피트274.32cm 크기의 〈Ghost〉를 제작했고, 똑같은 작품을 화이트채플 갤러리와 작은 사이즈51.1cm×42.9cm로 만들어 500장 에디션의 실크스크린

에디션이 있는 작품은 반 독점적이기 때문에
민주적이다. 이 작품들은 유일무이한 것들이
아니며, 부담 없는 가격에 많은 사람들에게
소장되기 위해 만들어진다.

Silik Screen으로 제작했다. 원작은 현재 테이트 컬렉션에 소장되어 있는데, 2001년 당시에는 가격이 수백 파운드에 불과했으나, 마크 월링거가 2007년 터너 상Turner Prize을 수상하면서 에디션 중 하나는 2011년 경매에서 700파운드$2,700/₩2,700,000로 훌쩍 오른 가격에 거래된 바 있다.

에디션 작품의 장점

■ 오리지널 작품회화 등 단 하나만 존재하는 작품보다 가격이 저렴하다.

■ 수량이 여러 개이기 때문에 먼저 구매해야 한다는 압박감 없이 충분히 고려하는 시간을 가질 수 있다. 다른 사람이 먼저 구매를 결정한다 해도 여전히 똑같은 작품을 가질 수 있는 것이다!

■ 합리적인 가격에 유명한 작가의 작품을 구입할 수 있는 기회이다.

■ 부담 없는 가격으로 새로운 작가의 작품을 구입하는 모험을 해 볼 수 있다.

■ 작가와 예술을 지원하고, 기금을 마련하기 위해서 판화를 제작하는 자선 기관을 도울 수 있는 방법이다.

■ 대부분 크기가 작기 때문에 일반 가정집 같은 공간에서도 쉽게 수용할 수 있다.

■ 판화의 인쇄는 공식적으로 인정되는 예술 작업 공정이기 때문에 오리지널 작품과 마찬가지로 작품의 가치가 향상될 수 있다.

최근에는 세계적으로 경제 사정이 그리 좋지 않기 때문에, 프린트 작품만을 전문적으로 판매하는 갤러리들의 인기가 높다. 멀티플 스토어Multiple Store는 피오나 배너Fiona Banner나 아냐 갈라치오Anya Gallaccio 등의 작가들과 함께 작업한다. 카운터 에디션즈Counter Editions는 테이트 미술관과 헤이워드 갤러리The Hayward Gallery와 같은 영국 최고의 미술관과 갤러리들을 위해 마이클 랜디Michael Landy, 제이크와 디노스 채프만Jake & Dinos Chapman의 판화를 제작한다. 시리얼 아트Cereal Art의 작가 명단에는 데이비드 슈리글리

판화구입시
이것만은!

* 기법을 확인하자. 작가가 선택한 인쇄 방법이 컴퓨터 인쇄인지 수작업이 많이 들어간 것인지, 그리고 작가가 그 방법을 선택한 이유가 무엇인지 문의해 보자. 작가가 중요시하는 점을 아는 것이 좋다.

* 특정 인쇄 기법의 전문적인 세부 사항들이 중요하게 취급되는 작품들을 찾아보자. 이것은 작품에 대한 작가의 관점을 파악하는 데 가장 효과적인 방법이다. 작가에게 작품이란 단순히 돈을 벌기 위해서 제작하는 것이 아니기 때문이다.

* 한정판 프린트의 최대 에디션을 확인하자. 에디션의 수량이 적을수록 가치가 더해진다.

* 한정판의 판매가 거의 끝날 즈음에 구매한다면, 그 시리즈가 얼마나 빨리 팔렸는지 알 수 있기 때문에 인기를 가늠해 볼 수 있다. 이것은 재판매 가격에도 영향을 미친다.

* 초기에 구입하는 앞 번호 에디션은, 총 매수가 모두 판매된 후에 가치가 더 높아지는 편이다. 초기에 작품을 구입하는 위험부담에 대한 보상의 의미도 있다.

* 에디션 번호가 동일한 다른 판화 작품을 수집하는 것은 가치를 높일 수 있는 독특한 구매 방식이 될 수 있다. 특히 동일한 작가의 작품을 대상으로 컬렉션을 구성할 경우 그렇다.

* 같은 맥락에서 에디션의 번호가 의미를 갖는 숫자일수록 가치가 더 높아질 수 있다. 예를 들어, 1/100, 50/100, 100/100

* 작가 보관용 작품인 아티스트 프루프 Artists proofs는 높게 평가된다. 숫자 대신 AP나 P라는 문자가 있는지 확인해 보자. HCHors de Commerce로 표기된 판화는 작가가 직접 누군가에게 기증한 무無 번호 판화이다.*

* 작가의 서명을 확인하자. 어떤 에디션은 번호와 서명이 모두 있을 수 있고, 서명 없이 번호만 매겨진 에디션도 있다. 서명이 없는 경우 서명을 받는 것이 가능한지 문의하라.

* 작품의 제목, 치수, 인쇄 매체, 제작 기법 및 출시일 등 상세 정보가 기재되어 있으며, 작가가 직접 서명하고 전체 에디션이 변동되지 않을 것이라는 확인이 서면화된 보증서를 요청하자. 해당 에디션이 모두 판매되면 더 이상 인쇄되지 않아야 한다. 계획된 에디션 매수를 인쇄하고 나면 해당 에디션이 늘어나지 않도록 작가나 인쇄업자는 마모되지 않은 인쇄판이나 원화를 파기해야 한다.

* 대량 복제품에 주의하자. 옵셋 인쇄Offset lithography*와 같은 기법은 정통적인 판화에서 사용되는 것이 아니다.

David Shrigley와 무라카미 다카시Murakami Takashi 가 있고, 작가 데미안 허스트가 부분적으로 소유하고 있는 아더 크리테리아Other Criteria에서는 할랜드 밀러Harland Miller와 피터 도이그Peter Doig 등 국제적으로 명성이 높거나 급부상하고 있는 현대 작가들의 한정판 판화를 제작한다.

Emerging Art

'이머징 아트Emerging Art'는 최근 가장 뜨거운 용어 중의 하나로 흥분, 잠재력, 낙관적인 미래, 희망과 뛰어난 가능성에 대한 약속 등의 의미를 함축하고 있다. 상당히 모호한 용어지만, '이머징Emerging' 작가들은 작가로서의 경력 초기에 위치해 있으면서도 대중성이 있고 존경받는 작품세계를 만들어 나갈 잠재력을 지닌 작가들로 인정을 받아, 현재 화제가 되고 있는 작가들을 의미한다. 그들은 대부분 젊지만 그렇지 않은 경우도 있다. 물론 나이가 신진 작가를 규정하는 요소가 되어서는 안 되지만 젊은이들의 흥겨움과 참신함은 신진 작가로서의 인기에 도움이 되는 경우가 많다. 그러나 유감스럽게도, 이 용어는 떠들썩하게 과용되고 있다. 주목받기를 원하는 새로운 작가들에게 그들을 홍보하는 갤러리들이 자주 붙이는 꼬리표이기 때문이다. 이 표현이 적절히 사용되었는지 확실히 파악하기 위한 최고의 조언은 그 출처에 대해 생각해 보고 신뢰할 수 있는 곳에서 나온 것인지를 확인하는 것이다. 이 꼬리표는 반드시 옳은 정보가 아닐 수 있으므로 주의해야 하며, 그 작가가 공식적으로 최고의 위치에 있다거나, 미술계의 숨겨진 보물 같다고 받아들이기 보다, 말하는 사람의 주관적인 의견 정도로 받아들여야 한다. 작가가 결국 성공할 수 있을 것인가 하는 문제는 마치 복권 당첨과도 같은 일로, 작가의 모든 활동이 적절하게 사람들의 이목을 끌어내고 시대정신을 포착하여 동시대의 정치적, 사회적 특색과 딱 맞아 떨어져야 가능하기 때문이다. 그렇기 때문에 오직 소수의

영국왕립미술학교
졸업전시에서 관람자의
눈길을 사로잡은 작품

어떤 작품을 찾아나서야 할까?

신진 작가들만이 중견 작가의 자리로 나아갈 수 있는 것이다. 가능하다면 작가의 생각과 작업 방식에 대해 작가나 갤러리스트들과 직접 대화해 보는 것이 좋다. 이를 통해 작가가 주목받는 실력을 가진 것인지의 여부를 직접 판단할 수 있고 그들이 진정한 '이머징 아티스트Emerging Artist'들인지 판단할 수 있을 것이다.

자신만의 기준을 가지고 자신 있게 작가들에 대한 평가를 할 수만 있다면, 이머징 아트는 주목받기 시작한 예술 작가의 초기 작품을 가격이 오르기 전에 살 수 있는 가장 좋은 기회를 제공할 것이다.

신진 작가들 중 유망주를 가려낼 수 있는 좋은 방법은 다양한 미술대학의 그룹전이나 수상식 결과를 살펴 보는 것이다. 여기서 상을 타거나 좋은 결과를 끌어 낸 작가들은 대부분 지도교수가 지명하거나, 큐레이터에 의해 선택되거나, 작가들과 비평가들로부터 좋은 평가를 받은 작가들이다. 영국에서는 몇 개의 신뢰할 수 있는 상들이 존재하며, 떠오르는 작가들의 경력을 시작하기 위한 중요한 수단으로 여겨진다.

뉴 컨템포러리즈New Contemporaries: www.newcontemporaries.org.uk, 더 캐틀린 가이드 & 캐틀린 아트 프라이즈The Catlin guide and The Catlin Art Prize: www.artcatlin. com, 저우드 드로잉 프라이즈The Jerwood Drawing Prize: www.jerwoodvisualarts.com, 더 런던 유니버시티 베이스드 퓨처 맵The London university-based Future Map: www.futuremap.arts.ac.uk, 사치 갤러리/채널 4프라이즈, 뉴 센세이션Saatchi gallery/Channel 4 prize, New Sensations: www.saatchi-gallery.co.uk/4ns 같은 상들이 그 예라 할 수 있다. 국제적으로도 이와 유사한 상들이 있는데, 다양한 지역에서 졸업한 작가들이 출품하며, 이는 가장 유망한 졸업생들을 볼 수 있는 좋은 기회이다.

이머징 아티스트에 대해 고려해야 할 점

* 작가로서 활동한 지 얼마 안된 촉망받는 작가에게 투자하는 것은 도의적으로도 의미 있고 바람직한 일이다. 이러한 투자는 작가를 금전적으로 지원할 뿐만 아니라 어려운 시기를 지나고 있는 작가들을 감정적으로도 지지해 주는 것이기 때문이다.

* 명확하게 개성이 드러나며, 신선한 양식과 독특한 정체성을 가진 작가를 찾아라.

* 작업이 전체적으로 통일성이 있고 조화로운지 살펴보자. 전체를 아우르는 지배적이면서도 중요한 주제가 존재하는가?

* 미술 대학을 졸업하는 등 자신의 작업에 대한 전문성과 헌신을 보여주는 작가들을 찾아보자.

* 강한 인상을 주기 위한 기교에 유혹당하거나 감명받지 말아라. 그것이 단지 충격을 위한 충격인지, 아니면 그 영향력이 지속될 수 있는 진정한 파격인지 분석하라.

* 제작 과정의 질을 평가해 보자. 각 작품을 만드는 데 소요된 시간과 아이디어, 그리고 소재 등을 모두 고려하라.

* 에디션 작품*에서처럼 작품이 진품임을 증명하는 보증서는 원본 작품인 경우 반드시 필수적이지는 않다. 영수증과 같이 작품 구입에 대한 증거만으로도 충분하다. 모든 작품에 있어 보증서와 작품 구입처, 전시기록, 출판기록은 재판매 시 중요한 자료이므로 반드시 발행받고 잘 보관하는 것이 좋다 _역주.

스케치, 습작 및 드로잉

주로 연필, 분필 또는 잉크를 사용한 미완성 또는 작업 중인 스케치 초안은 원본 작품이지만 저렴하게 구입할 수 있다. 이 작품들은 완성된 작품처럼 잘 다듬어지지는 않았을 수도 있지만 작품의 정신이나 작가의 양식을 온전히 담고 있으며, 미술계에서 어느 정도 인정을 받은 작가들의 작품을 매력적인 가격으로 소유할 수 있는 좋은 기회가 된다.

대안 미술

현대미술 중 특정 장르들은 일반적인 미술계의 범위 바깥에 위치한다. 예를 들자면 독학으로 공부한 예술 작가나 정신적인 질병이 있는 사람들에 의해 이루어지는 아웃사이더 아트Outsider art*, 움직이는 예술인 모션 아트Motion art 또는 Kinetic art*, 디지털 미술Digital art, 그리고 거리 미술Street art*, 게릴라 미술Guerrilla art* 혹은 낙서 같은 그래피티 미술Graffiti art* 등으로 알려진 어반 아트Urban art가 그것이다. 보다 새롭거나, 비전통적인 미술의 형태에 대해서 기존 미술계는 언제나 조심스러운 시각으로 받아들이지만, 사진의 출현으로 인해 회화의 시대가 종말을 고했다는 사실을 기억할 필요가 있다. 즉, 미술을 생산해내는 이러한 '다른' 방식들을 묵살하기 보다는 열린 마음으로 받아들여야 할 것이다.

어반 아트는 대안 미술과 관련하여 최근 가장 이목을 끌고 있는 영역이다. 이 장르는 전시와 아트 페어, 기사 등에서 공식적으로 다뤄지면서 미술계에 수용된 지 얼마 안 됐다. 어반 아트의 기본 속성인 무정부주의는 반체제적이며, 대안적이고, 기존 시스템을 부정하고, 일반적인 미술의 영역 밖에 있음을 의미하며 스트리트 작가들은 주로 가명으로 활동한다.

키네틱 아트 페어에서
선보인 모션 아트

어떤 작품을 찾아나서야 할까?

스트로크 어반 아트의
작품들

기존 체계에
도전하거나 반항하는 대안적
움직임을 주시하자.

그러나 뱅크시Banksy, 셰퍼드 페어리Invader Shepard Fairey나 퓨어 이블Pure Evil 과 같은 스트리트 작가들은 이 영역에서 경력을 쌓고 갤러리와 경매에서 높은 가격으로 작품이 판매되는 작가로 성장한 대표적인 사례이다. 기존 체계에 도전하거나 반항하는 대안 예술의 움직임에 주시해야 한다는 것 은 매우 중요한 확인 지점이다. 라자리드Lazarides 갤러리는 영국 작가인 뱅 크시를 필두로, 대안 미술 전시를 위해 별도로 설립된 아웃사이더스 갤러 리The outsiders: www.theoutsiders.net를 통해 대안 예술의 매력을 지닌 작품의 판 매를 이어가고 있다.

디지털 아트

기술적인 발전으로 인해 디지털 아트에 대한 대중의 관심이 증가하고 있 다. 디지털 아트란 디지털 기술을 사용하여 제작되는, 작품의 창작 및 제작 에 디지털 방식이 상당 부분 적용되는 넓은 범위의 예술 활동을 지칭하는 말이다. 데이비드 호크니David Hockney가 자신의 아이패드ipad에 그리고 한 정판으로 인쇄한 그림부터 지클레이Giclee print* 기법으로 인쇄하여 2010년 크리스티 경매에서 $7,500/₩7,500,000에 판매된 트레이시 에민Tracey Emin의 〈Photo diary on Blackberry〉와 같은 작품에 이르기까지, 디지털 아트의 잠재력은 광범위하고 무한하다. 작품이 디지털 아트 형식인 경우 한정판 에디션과 원본 디지털 파일의 삭제 여부를 확인하자. 이때 일반적 인 인쇄 작품과 동일한 규칙이 적용된다. 원본 작품을 디지털로 다시 제 작, 즉 복사한 작품은 투자 가치가 거의 혹은 아예 없음을 유의해야 한다.

조각

나무와 대리석, 석고, 석회암이나 화강암 같은 재료를 깎아내서 형상을 만드는 조각carved sculpture, 왁스wax, 납나 점토와 같은 유연한 소재로 빚어내는 소조modelled sculpture, 녹인 플라스틱, 점토 또는 금속을 주형에 붓고 식혀서 모양을 잡은 뒤 주형을 제거하여 제작하는 주조cast sculpture, 혹은 다양한 구조물의 특정 부분을 접합하거나 일상에서 구할 수 있는 각종 소재를 이용하는 앗상블라주assemblage 등 다양한 방법을 통해 만들어지는 모든 작품을 조각이라고 지칭할 수 있다. 사람들은 조각이 상당한 고가高價이고 크기도 커서 전시하기 어렵다는 오해를 하지만 사실 그렇지 않다. 물론 전통적인 청동과 은銀 조형물은 소재 자체가 비싸고 주조 작업과 제작을 주물 공장에 맡겨야 하는 특성 때문에 고가로 책정될 수 있다. 하지만 조형물도 에디션이 있는 작품으로 제작되며 이를 통해 가격이 낮아질 수 있다. 세라믹, 나무, 플라스틱 또는 유리같이 일상에서 구할 수 있는 저렴한 소재로도 제작이 가능하다.

사진

사진 작품에 관심을 가질 때 고려해야 하는 요소는 다양하다. 디지털 또는 필름과 같은 촬영 방식, 컬러 혹은 흑백 인화 여부, 인화 과정, 인화지의 종류, 인화한 시점 등 여러 가지이다.*
사용되는 기법이 다양하기 때문에 해당 인화 방식에 따른 작품의 품질과 수명, 시각적인 효과에 대한 의견 또한 다양하다. 일례로 잉크젯 프린터나 지클리 프린트로 출력된 작품은 컴퓨터로 작동되는 기계로 인쇄한 것이기 때문에 수작업보다 가치를 낮게 평가하는 학파도 있다. 하지만 이런 경우에 사용되는 잉크는 대개 일반 C형 프린트*보다 보관 특성이 더 좋기 때

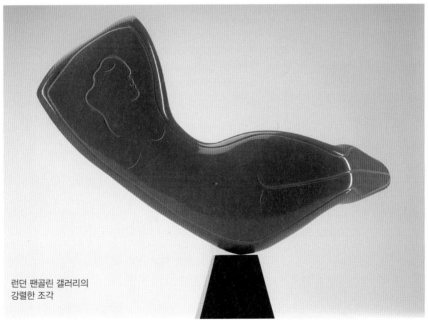

런던 팬골린 갤러리의
강렬한 조각

조각작품 구매 시
알아두면 좋은 점

* 조각품은 입체적인 또 다른 작품일 뿐이다. 어려워하지 말자.

* 조각품의 크기를 고려해서 결정하자. 작은 크기의 작품은 가정에서 책상이나 벽난로, 선반 위에 올려놓을 수 있다. 작가가 디자인한 장신구도 작품으로 간주될 수 있다.

* 촉감 또한 조각품의 매력이 될 수 있다. 조형물은 입체감이 있기 때문에 공간의 일부를 차지하여 감상하는 사람과의 상호 교감이 보다 다양하고 복합적일 수 있다.

* 조형물은 대개 내구성이 높아 일반적으로 조명과 난방에 의한 영향을 덜 받는다.

* 조형물의 설치 공간으로 실외도 고려해보자. 단, 이 경우 마감 작업이 따로 필요하거나, 색상을 유지하고 가혹하고 변덕스런 날씨와 환경으로부터의 보존을 위해 왁스 처리를 해야 할 수 있다.

* 갤러리 관계자나 작가에게 조각품의 출처 즉, 작품이 어디서 제작되었는지 확인하자. 저가로 영세한 주조 업체에서 외주 제작한 경우 작품의 가치가 떨어질 수 있다.

* 금 또는 금 함유물과 같이 조형물의 가격에 영향을 주는 소재를 사용하는 작품도 종종 있다.

* 구매 후 배송 문제가 좀 더 복잡할 수 있어 주의가 필요하다.

문에 작가는 물론 컬렉터들에게도 인기가 있다. 한편 디지털 인쇄의 경우에는 촬영된 원본을 컴퓨터를 통해 보다 상세하게 수정할 수 있다. 젤라틴 실버 프린트Gelatin Silver*는 흑백 출력의 가장 일반적인 방식이며, 플래티늄 또는 팔라디움platinum or palladium* 프린트는 섬세하고 복합적인 색조를 표현할 수 있고 작품의 수명을 길게 만들 수 있기 때문에 가격이 높다.

지금까지 설명된 내용이 복잡하고 헷갈릴 수도 있다. 이를 이해하기 위한 가장 좋은 방법은 각 경우에 따라 개별적으로 평가를 내리고 질문을 하는 것이다. 갤러리와 작가에게 직접 해당 작품의 제작 및 출력 기법을 사용한 이유, 예를 들어 미학적 이유 때문인지 편의성 때문인지 등에 대해 문의하라. 많은 작가들은 자신만이 선호하는 특정 소재와 작업 방식이 있으며 이것을 파악해 두는 것이 좋다. 이러한 접근법은 해당 작품의 제작 과정과 작품에 담긴 배경과 주제를 이해하는 데 도움이 될 것이다. 또한 작가의 특성뿐 아니라 작품의 품질, 작품에 담겨 있는 장면 또는 작품이 주는 인상 등의 측면에서 당신이 가장 마음에 드는 것이 무엇인지에 대해서도 생각해 보자. 당신에게 있어 가장 중요한 것은 무엇인가? 작품을 제작한 작가인가, 아니면 작가에 의해 포착된 이미지 자체인가 혹은 작품에 사용된 잉크의 특성이 소장하기에 가장 우수한지 여부인가? 여러 가지 질문을 던져 본 후 자신만의 결정을 내려 보도록 하자.

공예

도자기에서 직조물 및 패치워크patchwork에 이르기까지 다양한 소재를 사용하여 예술적 창의력을 표현한 작품을 통틀어 공예라고 하는데, 이러한 공예 영역은 현대 예술과 미묘한 관계에 놓여 있다. 많은 전통 공예가들은 스스로를 현대 작가라고 생각하지 않지만, 아방가르드주의 작가들은

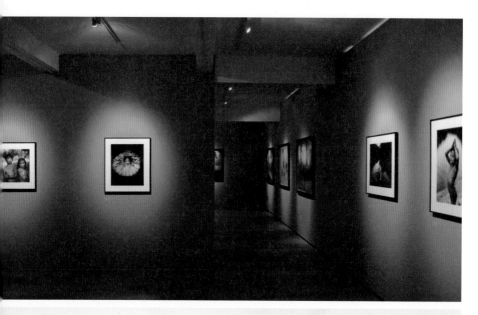

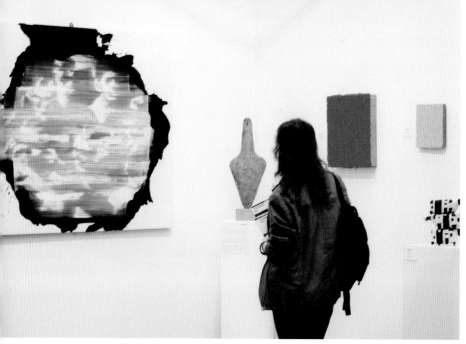

대개 자신을 현대 작가로 생각한다. 예를 들어 트레이시 에민의 패치워크 퀼팅Quilting이나 그레이슨 페리Grayson Perry의 도자기나 타피스트리tapestry가 그런 경우이다. 보통 공예 작품들이 갖는 기능적 혹은 실용적 성격 때문에 이를 현대 예술로 간주하지 않지만 사실 '반드시' 어떻게 해야 한다는 엄격한 규정은 없다.

일반적으로 공예 작품을 감상하려면 작품의 기능적인 측면의 이면을 바라볼 필요가 있다. 열정적이면서 정치적인 현대예술의 담론을 상당 부분 이끌어내고, 고취시키는 측면을 눈여겨봐야 한다. 공신력 있는 공예가 협회의 웹사이트에서 공인된 작가 명단 및 아트 페어 일정을 참고하는 것도 좋다.

기타 고려 사항

감상

미술 작품을 구매하기 전에, 작품을 감상하는데 충분한 시간과 관심을 쏟았는지 확실히 할 필요가 있다. 대부분의 후회스러운 구매는 충동적으로 혹은 강요에 의해서, 아니면 서둘러서 구매했기 때문일 경우가 많다. 최고의 구매란 적극적으로 자세히 살펴보고, 신중히 고민하고 고려한 다음 구매하는 경우일 것이다.

감상을
위한 팁

충분한 시간을 갖자.

* 스스로에게 작품에 대하여 생각하고 반응을 가늠해 볼 시간을 주어야 한다.

느긋하게 하자.

* 작품에게만 공간을 줄 뿐 아니라, 자신에게도 작품과 정서적인 교감을 할 수 있는 여유를 주자. 당신의 반응을 흐리게 하고 방해하는 일상의 스트레스를 잠시 잊고, 작품을 있는 그대로 느껴보자. 작품에 대한 당신의 반응이 천천히 의식의 표면으로 떠오를 때까지 시간을 충분히 주자.

작품과 나누었던 대화를 생각해보자.

* 당신과 함께 살아갈 수 있는 작품인가? 또한 향후 몇 년 동안 지속적으로 당신의 관심을 끌 만한 작품인가?

옳고 그름은 없다.

* 감상과 구매는 당신의 본능, 열정, 그리고 개인적 취향의 결합인 것이다.

액자

평면 작품을 구매하는 과정에서, 액자는 미적인 측면과 작품의 보존 측면에서 매우 중요한 부분을 차지한다.

고려 사항

판매되는 작품의 액자에 대해 문의하자. 작품이 액자에 넣어진 채로 판매된다면, 왜 그와 같은 액자를 사용했는지, 작가가 직접 그 액자를 선택한 것인지, 또한 액자를 제작한 곳이 어디인지 등에 대해 문의하자. 사람들은 액자가 명성 있는 제작소에 의해 제작된 것인지 또는 저렴한 것은 아닌지 등을 확인하고 싶어 한다.

- 갤러리와 작가들은 비용을 줄이기 위해 표구사나 액자공장과 대량으로 계약을 맺고 작업하는 경우가 많기 때문에 개인이 직접 액자 주문을 맡기는 것보다 저렴한 경우가 많다.
- 액자 교체를 두려워하지 말자. 많은 작가들의 원성에도 불구하고, 찰스 사치Charles Saatchi는 자신이 구입한 작품의 액자를 다시 제작하는 것으로 유명하다. 소신껏 행동하자. 작품과 함께 살아갈 사람은 바로 당신이다.
- 작품이 포장된 상태를 꼼꼼히 살펴보자. 둥글게 말려 있거나 봉투 안에 들어 있는지, 갤러리에 걸려 있던 상태 그대로 도착했는지 확인해야 한다. 작품의 보존은 작품이 완성된 순간부터 시작되는 것이다.
- 외관은 단순하지만 품질이 좋은 목재 액자는 적어도 $160/₩160,000 이상의 금액이 소요된다. 이보다 가격이 낮다면 저렴한 재료를 사용했거나, 제작자의 기술이 미숙할 수도 있다는 것을 염두에 두자.
- 작품을 최적으로 보존해주는 좋은 액자는 작품에 가치를 더할 수 있다.

액자 관련 팁

액자를 제작하기 전에 제작자와 작품과 관련하여 필요한 사항에 대하여 충분히 상의하자. 납기, 작품이 설치되는 환경, 소요 예산과 함께 다음과 같은 조건에 대하여 생각해 보자.

미학적 측면

* 액자는 작품의 인상을 좌우하므로 다양한 가능성에 마음을 열고 생각해보는 것이 좋다. 액자는 그림의 인상을 완전히 바꿀 수도 있으며, 그림에 생명력을 불어넣기도 하고 특정한 요소를 강조하여 부각시킬 수도 있다. 따라서 작품의 장점을 최대한 살릴 수 있는 액자를 선택해야 한다.

* 액자 안에서 그림을 감싸주는 마운트mounts를 잘 선택하자. 작품과 잘 어울리는 마운트는 작품을 고급스럽고 위엄 있게 그리고 존재감을 더 강렬하게 만들어준다. 마운트에 사용된 재료가 불순물 없는 100퍼센트 면Cotton 인지 확인해보자. 불순물이 섞여 있으면 시간이 지나면서 작품에 손상을 줄 수 있다. 또한 직선으로 재단되었는지 확인하자.

* 모든 작품에 액자가 필요하지는 않다. 예를 들어 많은 사람들이 캔버스 작품은 액자 없이 걸며, 특히 캔버스 유화 작품은 캔버스 표면에 입힌 바니시Varnish가 작품을 충분히 보호해 주기 때문에 유리로 덮지 않는다.

보존 측면

* 유리에 입혀져 있는 자외선 흡수 필터는 자외선을 80~90퍼센트 차단하여 작품의 변색을 최대한 막기 때문에 햇빛이 밝게 들어오는 공간에 전시되는 작품을 위해 고려되어야 한다. 자외선은 작품을 퇴색, 변색 또는 황 변화시키며, 작품이 자외선에 손상되면 되돌릴 수가 없다.

* MDF 액자 등 작품의 색을 변하게 할 수 있는 화학 성분이 포함된 액자를 피하자.

* 절대로 작품의 뒷면에 접착제를 사용하지 않는다. 접착제는 작품의 품질을 손상시키고 가치를 떨어뜨릴 수 있다.

* 모서리를 확인해야 한다. 모서리는 깔끔하고 이음매가 단단해야 한다.

작품 보호 측면

* 작품을 배, 비행기 등에 선적하여 운송하거나 정기적으로 이동시켜야 한다면 UV 필터가 있는 퍼스펙스Perspex 유리를 사용하는 것이 좋다. 이 유리는 일반 유리보다 가벼우면서, 산산조각 났을 때도 작품에 손상을 주지 않는다.

* 무반사 유리는 빛을 반사시키지 않기 때문에 빛이 밝은 방에서도 작품을 편하게 볼 수 있다.

* 작품에 사용된 재료가 특별한 관리가 필요한지 확인한다. 예를 들어, 벗겨지지 쉬운 가루 안료 목탄, 초크 또는 파스텔는 가루가 묻어날 수 있기 때문에 안전한 접합유리Laminate glass 액자가 가장 적절할 수 있다.

* 액자에 사진을 끼우는 경우 작품의 모서리가 액자에 지나치게 딱 맞도록 하는 것은 좋지 않다. 종이는 숨을 쉬어야 하며 약간의 온도 변화에도 반응하기 때문에 너무 꼭 맞게 끼우면 찢어질 수 있다.

작품 걸기와 관리

Don't

- 종이 위에 그려진 작품을 직사광선이나 스포트라이트Spotlight가 비추는 곳에 거는 것.
- 작품을 욕실이나 지하실 또는 단열재가 들어 있지 않은 외벽과 같이 축축하고 습한 곳에 거는 것.
- 작품을 방열기나 벽난로 위에 거는 것, 특히 재료가 열에 민감한 경우는 더욱 위험하다.
- 갓 페인트칠을 했거나 새로 양탄자를 깐 방에 작품을 거는 것. 페인트나 양탄자 냄새에 작품에 손상을 줄 수 있는 화학 물질이 함유되어 있을 수 있다. 페인트칠을 하거나 양탄자를 새로 깐 후에는 냄새가 없어질 때까지 몇 주 기다려야 한다.

Do

- 액자 뒷면에 범퍼bumper를 붙인다. 액자는 벽에 밀착되지 않게 평행으로 걸지 않는 것이 이상적이다. 액자와 벽 사이의 공기가 순환할 수 있어야 한다.
- 작품의 위치를 6개월마다 바꾸어 준다. 이렇게 함으로써 조명으로 인한 손상 가능성을 줄일 수 있다.

03
Where and how to buy ar

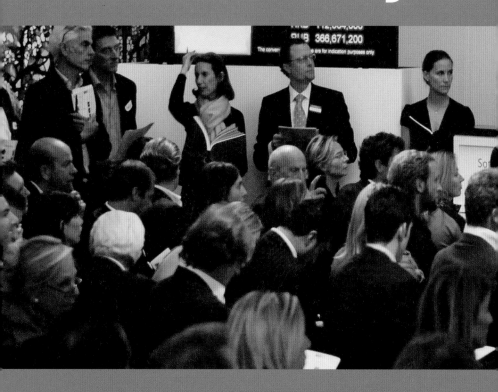

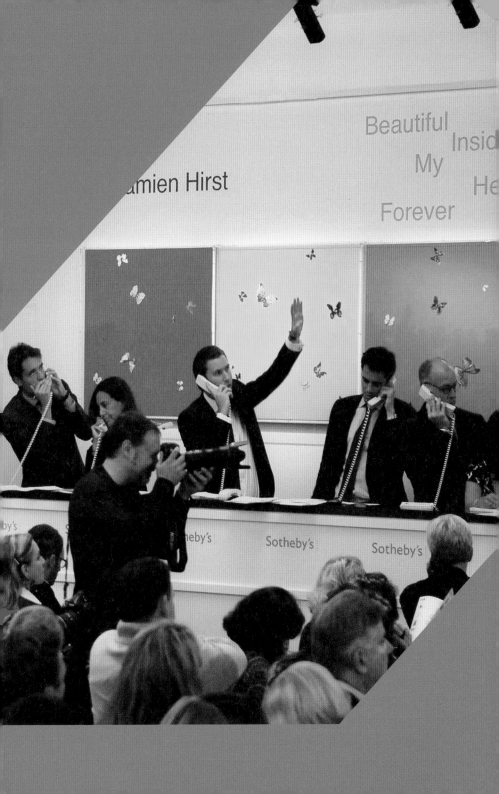

어디에서
어떻게
구매할
것인가

미술품을 구매한다는 것은 단순한 금전적인 거래 이상의 감성이 개입되는 상당히 복합적인 행위이다. 이는 갤러리스트들과 컬렉터들, 그리고 작가들이 각자가 원하는 양식, 취향과 관심, 기호 등을 추구하면서 같이 만들어가고 발전시키는 양방향, 혹은 그 이상의 다양한 관계 형성의 출발점이라 할 수 있다.

미술품을 구매하는 과정은 초심자들을 주눅 들게 만들 뿐만 아니라, 그 과정이 매우 복잡해 보이기도 한다. 작품의 가격 책정과 구매를 위한 협상의 근거들은 도무지 이해하기가 어려우며, 운송수단, 전시 방법과 액자 등과 같은 이유로 가격을 지불하고도 바로 가져갈 수 없는 경우가 종종 있다. 이 같은 과정에 시간이 걸린다는 것을 예상하고 대비하는 것이 필요하지만, 그렇다고 기가 꺾일 필요는 없다. 이렇게 복잡한 부분들이 바로 작품을 구매하는 경험을 독특하고 특별하게 만들어주는 것이기 때문이다. 작품을 구입하는 것은 단순한 구매 행위를 넘어 작가와의 관계가 형성되는 것을 의미한다. 판화공방에서 판화를 구매하는 것은 미술 전문가들의 난해한 작업과정에 관여하는 것이다. 그리고 갤러리로부터 작품을 구매한다는 것은 당신의 취향에 맞는 작품들을 찾기 위해 뛰어다니게 될 아트 딜러와 함께 키워나가게 될 장기적인 관계의 시작을 의미하는 것이다. 작품 구입을 거듭하면서 당신의 컬렉션은 새로 더해지는 작품으로

인해 영향을 받고 변화되면서 발전할 것이다.

작가의 작업실이나 갤러리의 전시를 통해서 작품이 구매자에게 최초로 판매되는 것을 '1차 시장primary market' 이라고 부른다. 이 단계에서 작품의 최초 가격이 책정되고 첫 거래가 이루어진다. 이후 동일한 작품이 재판매 되는 경우는 '2차 시장secondary market'에서 거래가 이루어지는 것을 의미하는데, 이 단계의 거래는 주로 개인 딜러들이나 경매를 통해 이루어진다. 뛰어난 작품들의 경우 2차 시장에서 책정되는 가격은 매우 중요한데, 이는 최초 구매 시에 감수한 위험이 정당한 것이었음을 시장에서 인정받았다는 의미이기 때문이다.

작품을 구매하는 데에는, 갤러리를 통하는 방법부터 직접 작가들을 상대하는 방법에 이르기까지 수 많은 방법들이 존재한다. 각각의 경우에 따른 장단점도 다르고, 경우마다 미묘하게 달라지는 예절과 고려해야 할 요소들도 따로 있지만, 전반적으로 적용되는 일반적인 원칙들도 있다. 다음 장부터는 다양한 구매 방법들이 어떻게 이루어지는지 설명하고, 어디서 어떻게 예술 작품을 구매해야 할지를 도와주는 체크 리스트 형식의 구매자 가이드를 제공하고자 한다.

미술관과 현대미술 기관

미술관과 현대미술 기관은 에디션이 있는 작품을 구매하기 좋은 곳이다. 베를린의 쿤스트 베르케Kunst Werke Institute for Contemporary Art와 파리의 카르티에 재단Foundation Cartier에서부터 뉴욕의 뉴 뮤지엄New Museum이나 런던의 화이트채플 갤러리에 이르기까지, 현대미술을 다루는 대부분의 비영리기관들은 기금 마련의 일환으로 국제적으로 유명한 작가들의 멋진 한정판 작품들을 판매하고 있다.

비영리 미술 기관의 경우 투자 가치가 있는 작가들의 작품을 기획하고,

미술품 구매 시 이것만은 꼭!

* 반드시 자신의 마음에 드는 작품을 구매하자. 작품에 대한 자신의 취향과 판단을 과소평가하지 말자. 오직 투자만을 위한 구매는 매우 위험하니 신중을 기하자.

* "반드시 소장해야 하는 작품Must-have"이란 존재하지 않는다. 반드시 구매해야 한다는 압박감은 절대 받지 말자. 시간을 가지고 자신의 기준에 맞춰 작품에 대해 신중하게 고려하고, 평가하도록 한다.

* 질문하자. 갤러리스트나 작가와 작품에 대하여 논의하면서 특정 양식이나 선호하는 작가 등 당신이 관심을 갖고 있는 사항들에 대하여 표현해보자.

* 작가에 대해 조사하자. 어떠한 수상 경력이 있는지, 어디에서 전시회가 열렸는지, 그룹 전시에 참여했다면 어떤 작가들과 함께 참여했는지, 그리고 어떤 갤러리에서 전시회를 주관했는지 살펴보도록 한다.

* 작품이 거래되는 곳의 수준을 평가해보자. 즉, 온라인 갤러리에서 판매되는지, 아트 페어인지, 경매 회사를 통해서인지 살펴보도록 하자. 작품의 질과 가격을 평가하는데 도움이 될 것이다.

* 작품 제작일, 출처, 품질을 점검한다. 작가의 명성에만 의지하여 수준 이하의 작품을 구매하는 일은 주의를 기울여야 한다.

* 작가의 서명 여부를 확인하고 에디션에 대한 보증서를 요구한다. 서명이 없을 경우, 작가에게 서명을 받을 수 있는지 문의한다.

* 자신감을 가지고 구매하자. 작가와 그들의 작품에 대하여 가능한 많이 조사하고, 소장하는 것이 자랑스럽고 확신이 가는 작품에 투자하자.

신뢰할 수 있기 때문에 처음 미술품을 구입하기 위한 장소로 매우 훌륭한 선택이 될 수 있다. 즉, 비영리 기관들을 통한 구매는 자신감을 가지고 컬렉션 구축을 시작할 수 있는 탁월한 방법이다.

이러한 한정판 프린트 작품들은 갤러리에서 운영하고 있는 매장뿐만 아니라 온라인에서 구매할 수 있는데, 이것은 집에서도 국제적으로 인정받은 작품을 안심하고 편리하게 구입할 수 있는 좋은 방법이다. 한정판 프린트 작품들과 다양한 작가들의 작품을 신중하게 선별하여 구성한 프린트 작품 포트폴리오Portfolio들은 컬렉터들이 국제적으로 권위 있는 큐레이터가 선별한 수준 높은 작품들을 접할 수 있도록 도와준다. 이런 한정판 프린트 작품들은 특정 전시회와 관련하여 판매될 수도 있고, 여름 혹은 크리스마스 전시 시즌에 맞추어 판매될 수도 있다. 미술관을 위해 특별히 제작된 기념품에서 작은 수건에 이르기까지 작가들이 디자인한 제품들을 둘러보는 것도 좋은데, 이는 부담스럽지 않은 돈으로 작가에게 투자할 수 있는 좋은 방법이기 때문이다.

상업 갤러리

성공적인 이력을 가진 작가들은 국제적인 상업 갤러리에 소속되어 있는 경우가 많으며, 이 갤러리들은 그들의 전시를 기획하여 추진하고 작품을 홍보하며 컬렉터에게 소개하는 멘토mentor 역할을 하면서 작가들의 이력뿐만 아니라 작품 세계의 발전에도 도움을 준다. 어떤 경우 갤러리와 작가 사이에 공식적인 계약이 존재하지는 않더라도 신뢰에 의해서 그 관계가 유지되기도 한다. 또한 여러 갤러리에서 동일한 작가의 작품을 판매하는 경우도 볼 수 있는데, 이것은 그들이 소속된 갤러리의 동의하에 다른 갤러리에서도 전시 · 판매를 할 수 있기 때문이다.

갤러리의 평판은 그 갤러리를 대표하는 작가들에게 달려 있다. 성공적인

독특한 오렌지 색상 문의
베를린 쿤스트─베르케

OPEN: TUE – SUN 12 – 7 PM, THURS 12 – 9 PM

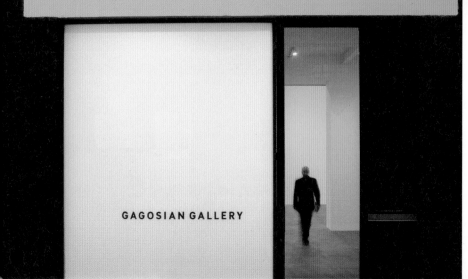

가고시안 갤러리, 런던

이브닝 버니사지vernissage*에
모여드는 사람들

작가들을 대표하는 갤러리는 추후 함께 일하게 될 새로운 작가들에게 믿음을 주게 된다. 좋은 명성을 가진 갤러리가 새로운 작가를 선택하면 갤러리의 명성이 자동적으로 그 작가의 신뢰성에 보탬이 되는 것이다.

갤러리에 들어설 때 종종 강하게 주눅 드는 경우도 많은데, 이는 갤러리가 의도적으로 조성하는 분위기이기도 하다. 조그만 소리에도 메아리가 울리는 공간, 침묵이 지배하는 분위기, 눈부시게 강렬한 조명, 사람을 찾아보기 힘든 텅 빈 실내, 당신을 완전히 무시하거나 아니면 당신의 움직임을 뚫어지게 관찰하며 부담을 주는 직원 등, 이 모든 환경이 은연중에 "당신은 이 곳에 어울리지 않아"라는 메시지를 보내는 것 같다. 마치 부적격자가 된 듯한 이런 기분이 예산이나 지식, 미술세계의 은밀함에서 비롯된 것인지 혹은 어울리지 않는 신발 때문인지와 관계없이, 미술계에 발을 들여놓았던 사람이라면 누구나 이와 똑같은 경험이 있었으니 두려워할 필요가 없다. 갤러리는 나름대로의 운영방식이 있을 뿐이니 당신은 그저 그 운영방식을 이해하고, 그 틀 안에서 자신의 입장을 명확히 하면 된다. 즉, 당신이 작품을 구매하러 갤러리를 방문했는지, 아니면 감상하기 위해 들어갔는지, 혹은 그저 호기심에 방문했는지 등의 목적을 명확히 할 필요가 있다. 일단 이런 시각을 가지게 되면 갤러리에서 훨씬 편안해진 자신을 발견하게 될 것이다.

국제적인 명성을 가진 메이저 갤러리

상업 갤러리의 최상부에는 국제적인 명성의 브랜드를 가진 메이저 갤러리Branded gallery들이 존재한다. 이들은 다양한 도시에 분점을 두고 있으며 이름만 들어도 알 만한 국제적인 작가들을 대표한다. 이들의 작품은 세계적으로 명성 있는 컬렉터들에게 구매되어 미술관 컬렉션에 편입되고, 갤러리 대표 작가들의 전시회는 국내외 미술 평론가들의 이목을 끌 뿐만 아니라, 집중 분석의 대상이 되기도 한다. 유명한 갤러리의 관계자들과 아

화이트 큐브, 런던

트 딜러들의 이름은 그 자체로 브랜드가 되는 경우도 있는데 래리 가고시안Larry Gagosian이나 제이 조플링Jay Jopling이 그러한 인물들이다.

이 같은 메이저 갤러리들의 작품 대다수는 놀라운 금액에 판매되기도 하지만, 특정 컬렉터들에게 '소장placed'되기도 하는데, 이 컬렉터들은 본인들이 소장했던 작품을 공공미술관에 기부하는 경우가 많으며, 특별한 컬렉션을 구성하여 현대미술계의 지평을 형성하는데 큰 역할을 하기도 한다. 일반적인 미술품 컬렉터들이 유명 갤러리들을 방문하는 것은 작품 구매의 목적보다는 '가장 인기 있는' 작가들의 혁신적인 작품을 감상하기 위해서인 경우가 많다. 때때로 메이저 갤러리들은 자신들을 대표하는 유명 작가들의 한정판 판화를 판매하는데, 이는 세계적으로 인정받는 작가의 작품에 합리적인 예산으로 접근할 수 있는 방법이다.

주류 상업 갤러리

주류Mainstream를 형성하는 상업 갤러리들은 이미 어느 정도 명성을 지닌 작가들을 대표하는 경우가 많으며 뉴욕, 런던, 베를린과 같이 현대 예술에 대한 문화적 토양이 잘 갖추어진 대도시에 위치하는 경향이 있다. 이러한 갤러리들은 주요 아트 페어에 핵심 갤러리로 참여하며, 이들이 기획하는 전시회들은 주요 매체에 자주 보도된다. 이들은 갤러리 당 대략 25명 정도의 작가들을 대표하며, 비슷한 시기에 1년에 한두 차례 소속 작가들의 개인전을 개최한다. 이런 갤러리들은 작품을 구입하기 위해서 많은 곳을 둘러보는 컬렉터들과 다양한 계층의 구매자들을 상대하는 곳이기 때문에 어느 정도는 편안하게 다가갈 수 있다.

갤러리에 방문한 목적을
명확히 하면
보다 편안해질 것이다.

성공한 작가들의 경우에는 협상 조건이 달라지겠지만, 대체적으로 많은 갤러리들이 판매가격의 50퍼센트를 작가와 정산하기 때문에 작품 가격은 그에 준하여 책정된다현실적으로 작가와의 정산비율은 각 갤러리와 작가의 협의하에 이루어지는 경우가 많다_역주. 이런 방식은 어떤 시각에서는 갤러리의 몫이 지나치게 많아 보일 수도 있지만, 갤러리가 작가의 가치를 대표하는 것과 갤러리의 명성, 그들이 보유한 인적 네트워크와 컬렉터 동원력, 작가에 대한 멘토링과 홍보 등을 통해 작품에 가치를 더한다는 점을 감안하면, 갤러리 입장에서도 투자비용을 회수할 필요가 있다. 갤러리가 가진 소속 작가에 대한 믿음은 그들이 미술계에서 인정받는데 도움을 주는데, 이는 해당 작가의 작품이 지식과 경험과 안목이 있는 갤러리의 내부 인사들에 의해 이미 인정받았다는 것을 의미하기 때문이다.

시내 중심가에 위치한 갤러리

이 갤러리들은 수적으로 가장 많고, 다양한 장소에 위치하고 있으며, 갓 입문한 컬렉터들이 방문하기에 가장 용이한 곳이다. 하지만 이상하게도 이런 갤러리에서는 어떤 현대미술 작품을 어떻게 구매할지 판단하기가 가장 까다로운 것이 사실이다. 작품들은 즉시 구매가 가능하며, 가격 면에서 보다 저렴하기도 하고, 주류 갤러리나 메이저 갤러리에서 흔히 볼 수 있는 화이트 큐브White cube: 모더니즘 미술형식에 적합한 전시공간을 위시하여 탄생하였으며 현재는 미술관이나 갤러리의 하얀 벽면으로 둘러싸인 전시 공간을 지칭하는 용어로 정착했다_역주보다 주눅 들지 않는 편안한 장소에 작품이 전시된다. 그러나 이러한 갤러리들에 전시되는 작품의 수준에는 커다란 편차가 존재할 수 있다는 사실을 염두에 두어야 한다. 따라서 전시 관련 비평 기사를 찾아서 참고하고 이름이 알려지기 시작한 작가들의 경우, 전시회를 직접 찾아가 보는 것이 좋다. 평론가들의 비판적인 시각에 대한 확인과 미술계의 철저하

고 객관적인 검토 없이, 이러한 종류의 갤러리에서 일하는 관계자의 평가만으로는 작품의 수준에 대해 논하기는 충분하지 않다. 그렇기 때문에 작가들의 이력에 대한 이야기, 즉 작가의 작품 활동 기간과 그 작가를 발굴한 경위, 그 작가의 이전 전시 경력 등에 대해 질문해 보자. 이러한 지식은 작품 감상에 보탬이 되며 작품 가격이 책정되는 방식과 작가들이 어느 정도의 이력을 쌓았는지 파악하는 데 도움이 될 것이다.

떠오르고 있는 신진 작가들을 발굴해서 성공시킨 경험이 있는, 대외적으로 인정받을 만한 실적을 가진 갤러리에 주목하자. 작가들은 그들의 경력과 실력을 인정받고 자연스럽게 작품 가격이 상승하면, 자신의 작품이 보다 좋은 평가를 받을 수 있는, 폭넓은 기반을 갖춘 큰 규모의 갤러리로 소속을 옮기는 경향이 있다. 또한 어떤 작가들은 소규모의, 색다르고 잘 알려지지 않은 갤러리에서 한층 실험적이며, 제약에 얽매이지 않는 자유로운 전시를 경력의 시작점으로 삼는 경우도 있다. 하지만 이 경우에도 갤러리가 작가에게 그의 작품을 위한 최선의 공간을 제공하지 못하거나 홍보나 재정적인 지원을 할 수 없는 시점이 되면 마찬가지로 작가는 보다 큰 규모의 갤러리로 소속을 옮기는 경우가 있다. 이것은 미술계에서 극히 자연스러운 과정이기 때문에 '신진 작가를 공급하는feeder' 갤러리, 즉 신진 작가를 발견할 수 있는 안목과 그 잠재력을 성장시켜 더 큰 갤러리로 옮겨 갈 수 있도록 키워줄 수 있는 역량을 갖춘 소규모 갤러리들과 친숙해지는 것이 좋다. 작가가 '성공하기' 전에, 그리고 그들의 작품가격이 엄청나게 상승하기 전에 작품을 구매하는 것은 보람 있는 투자가 될 것이다.

대관 갤러리

현대 예술 문화의 중심 역할을 하는 도시들에는 좋은 입지에 공간을 확보하고 이 공간을 전시를 위해 대관해주는 곳이 몇 군데 있다. 주류 갤러리들이 특별 전시를 위해 시내 중심가에 있는 좋은 입지의 장소를 원하는 경우 이러한 대관 갤러리를 사용하곤 한다. 또한 독립적으로 일하는 아트 딜러들이 주제가 있는 전시를 기획하는 경우, 예를 들어 특정 국가의 작가들이나 순회 전시회를 위해 이런 공간들을 대관하기도 한다.

그리고 특정 갤러리에 소속 되어 있지 않은 작가나 작가 그룹들이 자체 전시회를 개최하기 위하여 장소를 대관하는 경우도 빈번하다. 참고로 8월은 미술 시장의 비수기이기 때문에, 갤러리들은 대관 금액을 낮추는 경향이 있는데, 이 기간이 대관 전시회들의 성수기가 되는 경향도 있다. 관람하고 있는 전시회의 성격을 확실히 이해하는 것은 중요하다. 이는 작품의 질, 가격 및 작가의 역량을 평가할 수 있는 기초를 확립하는 데 도움을 줄 것이다.

비영리 갤러리

비영리 갤러리는 갤러리의 전체적인 지형도에서 매우 중요한 부분을 차지한다. '비영리' 정신은 작가들의 창조적 개발과 실험적 시도를 촉진하며, 신진 작가들을 위한 전시 기반을 제공하고, 작가들의 관심을 상업적인 것으로부터 벗어나게 해준다. 창작의 원동력이 되는 이러한 갤러리들은 미술계의 '엔진실'에 비유할 수 있으며, 장르를 파괴하는 양식과 창조를 위한 힘을 만들어낸다.

비영리 갤러리에서는 유명세를 얻기 전의 작가들을 발견할 수 있는데 투자가치가 있는 새롭고 흥미로운 작가들을 찾고 있는 컬렉터들에게는 비옥한 토양이다.

많은 비영리 갤러리들은 작가와 예술계 종사자들로 구성된 위원회를 통해 운영되며, 프로젝트 펀딩이나 회원들이 십시일반으로 비용을 부담

런던의 스크림 갤러리와
하우저 앤 월쓰 갤러리

전통적인 갤러리와는
다른 공간에서
개최되는 전시회 전경

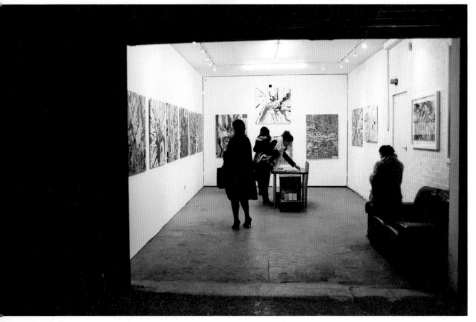

쉽게 하는 현대미술 컬렉팅

하여 운영자금을 마련한다. 비영리 갤러리는 갤러리와 스튜디오가 함께 있는 공간으로 운영하는 경우가 많다. 이곳에서 회원들은 좌담회와 워크숍, 행사 등을 기획하여 기금 모금을 진행한다. 논프로핏갤러리www.nonProfitgallery.com에서는 전 세계의 비영리 갤러리 목록을 볼 수 있을 뿐만 아니라, 각각의 갤러리들이 설립된 이유와 운영방식, 그리고 이러한 요소들이 각 갤러리들이 가진 지향점에 도달하기 위해 어떤 중요한 역할을 하는지, 그리고 갤러리들이 작가들의 작업과 성장을 위한 플랫폼을 제공하고 있는 특정 부문에 어떤 영향을 주는지 설명해 주고 있다.

비영리 갤러리들은 예술의 경계를 넓히고자 하는 작가들의 역동적이고 실험적인 활동을 독려하기 위해 미술품 판매의 상업적 측면을 의도적으로 외면하지만, 자신들의 목표와 생각을 실행할 자금을 마련하기 위하여 흥미롭고 독특한 방법으로 모금을 진행한다.

많은 비영리 갤러리들은 선별된 작가들, 특히 자신의 이력을 시작하는 데 있어서 해당 비영리 갤러리를 통해 도약한 성공적인 작가들의 작품들을 선별하여 판화 포트폴리오와 한정판 프린트 컬렉션을 제작한다. 이는 당신이 잘 몰랐던 작가들에게 투자하는 즐거운 일이며 동시에 그들을 지원

'비영리' 정신을 근간으로 한 갤러리들은 작가들의 창조적 발전과 실험 정신의 발현을 촉진해 주며, 떠오르는 신진 작가들을 위한 전시 기반을 제공해 줄 뿐 아니라, 사람들의 관심을 상업적인 것에서 벗어나게 해준다.

하는 방법이다.

영국에는 비영리 갤러리로 매트 갤러리Matt's Gallery, 큐빗Cubitt 및 스튜디오 볼테르Studio Voltaire가 있으며 뉴욕의 아티스트 스페이스Artist Space는 과거에 존 발데사리John Baldessari와 신디 셔먼Cindy Sherman 등으로부터 작품 포트폴리오를 기부받은 바 있다. 이스트 런던East London에 위치한 더 드로잉 룸The Drawing Room은 2년에 한 번씩, 200여 명의 중견 및 신인 작가들로부터 기부받은 작품들로 경매 행사를 열고, 드로잉에 중점을 둔 새로운 기획과 프로그램 및 전시회를 추진할 자금을 마련하기 위해서 미술 작품을 판매하기도 한다.

팝업 갤러리

팝업Pop-up은 이 시대의 또 다른 유행어이다. 평범하지 않은 장소, 예를 들어 폐쇄된 공장, 창고 혹은 이제는 사용되지 않는 옛날 지하철 역과 같은 곳에서 일시적으로 행사를 개최하는 것은 관람자와 기획자 모두에게 매우 흥미진진한 일이다. 장소의 참신함, 대담함, 짧은 준비 및 전시 기간, 그리고 낯선 전시 공간이라는 도전 과제는 새로운 형태의 전시회에 대한 창조적 전율을 더욱 크게 느끼게 해주며, 지역 사회와 상호작용하고 새롭게 활기를 불어넣을 수 있는 기회가 되기도 한다. 기간이 짧은 프로젝트의 특성상 불필요한 간접비용이나 번잡한 절차 또한 최소화되는데, 이는 판매 작품의 가격을 낮출 수 있는 요소이기도 하다.

최근 '미술 공간을 도시적인 맥락 속에서 공공의 영역으로 재구성하고자 하는' 목적을 가진 단체들이 등장하고 있는데, 뉴욕의 노 롱거 엠티No Longer Empty가 바로 그러한 사례이다. 경제적으로 힘든 시기에 멋진 팝업 갤러리들은 부동산 가치에 바람직한 영향을 줄 수 있기 때문에, 전시공간들은 저렴하게 혹은 무료로 임대된다. 결과적으로 어떤 갤러리들은 영구적인 팝업 갤러리가 되어 계속해서 이동하기도 한다. 베를린에 기반을 둔 햄린트카엔이히트Helmrinderknecht는 온전하게 팝업 프로젝트에 집중하기

팝업 갤러리들은
일상적이지 않은 공간에서
전시를 개최한다

위하여 2011년 봄, 자신들의 상설 전시 공간을 떠나 베를린의 여러 지역과 전 세계를 돌며 전시회를 열고 있다.

딜러

추가적으로 갤러리스트Gallerist와 딜러Dealer라는 용어의 차이를 짚고 넘어가야 할 필요가 있다. 갤러리스트는 갤러리에 근무하면서 작가를 직접적으로 대하는 사람이며, 선별된 작가들을 육성하여 전시회를 기획한다. 딜러는 미술품을 판매하지만 특정 장소에서 일하고 있지 않는 사람들을 지칭하는, 보다 포괄적인 용어이다. 이들은 작가들과 직접적으로 일하기도 하지만 주요 무대는 사실 2차 시장이다. 즉, 작가와 컬렉터 간에 이루어진 첫 거래 이후 시장에서 그 작품을 재판매하는 거래를 중개한다는 의미이다. 딜러들은 아트 컨설턴트Art consultants 혹은 어드바이저Advisors로도 알려져 있다. 일부는 '딜러'라는 용어를 부정적으로 바라보고, 어떤이들은 '갤러리스트'라는 용어를 지나치게 점잔 빼는 용어로 보기도 한다.

경매

현대미술 경매는 전기처럼 짜릿하다. 넘치는 활기와 속도감, 불확실성, 신비함, 기대와 긴장으로 인해 심장이 뛰는 분위기가 조성되며 마치 한 편의 연극처럼 사람들을 사로잡아 스릴을 불러일으킨다.

경매는 경매사가 마련한 연단 앞에 구매자, 아트 딜러, 비평가, 관람자들이 모이는 2차 유통 시장 거래를 위한 일종의 광장이다. 각각의 경매 품목lot이 호명되면, 출품되는 작품의 이미지가 화면에 나타나면서 다양한 통화currency로 경매 호가가 불려지기 시작한다.* 대체로 시작은 사전에 발표된 추정가격보다 낮은 금액에서 출발하는 것이 일반적이다. 경매 회사 내에 위치한 전시장에 출품된 작품이 전시되어 있지 않은 경우, 경매가 진

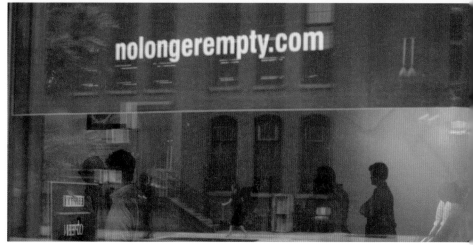

인정받는 갤러리가
되기 위한 체크 포인트

* 갤러리의 운영기간과 작품을 거래한 기간이 5년 이상 되었다면 앞으로 지속하기 위한 토대를
어느 정도 마련한 것이다.

* 보기 쉽고, 명확하며, 유용한 정보를 제공하는 웹사이트를 운영하고 있어야 한다.

* 주의 깊게 엄선되어 구성된 작가 명단이 필수적이다. 명단의 규모는 갤러리의 규모와 장르에
따라 다르지만, 인원이 너무 많으면 작가에 대한 안목과 개별 작가에 대한 지원이 부족해 보일
수 있다.

* 현재 소속 작가들이나 과거 소속되었던 작가들이 성공한 작가들임을 보여주는 도록.

* 명성 있는 아트 페어의 참여 및 전시 경력.

* 갤러리나 소속 작가에 대한 언론의 논평과 기사.

* 고객의 추천단. 해당 갤러리의 웹사이트나 홍보물뿐만 아니라 다양한 매체의 추천 글들이 필요하다.

행되는 현장에서 실제 작품을 선보이기도 한다. 응찰이 시작되면, 경매사는 본인의 재량에 따라 작품의 추정가격을 감안한 비율로 입찰가격을 올린다. 화면에 입찰가격의 상승 현황이 표시되며, 응찰은 현장 경매, 인터넷, 전화 그리고 대리인을 통한 부재자 경매 등 다양한 방법으로 이루어진다. 경매사는 한 명을 제외한 모든 입찰자들이 포기하여 최종 가격에 도달하기 전까지 경매를 진행하며, 낙찰이 정해지면 망치를 내려치며 해당 품목의 경매가 종료됐음을 알린다. 최종 낙찰자의 번호가 확인되면 다음 품목의 경매가 진행된다.

낙찰가에는 구매 수수료로 약 20퍼센트의 금액이 추가로 붙게 되며, 이 비용은 경매를 진행하는 것에 대한 요금으로써 경매 회사에 돌아간다. 최종 가격은 낙찰가격Hammer price*자체인지, 수수료를 포함한 금액Premium인지 명확히 구분되어 공지되어야 한다. 작품의 '실제' 가격이란 추가된 수수료가 제외된 가격, 즉 판매자가 직접 받게 되는 순금액을 의미한다. 경매가 시작되기 전에 경매 작품은 전시장과 온라인을 통해 관람할 수 있으며 대중에게 무료로 공개된다. 행사 이후, 판매 가격은 공식적으로 기록되고, 경매 회사의 웹사이트나 아트넷 또는 아트프라이스 등의 웹 사이트에서 조회해 볼 수 있다. 여러 가지 이유로 경매에서 낙찰된 가격은 매우 중요하다. 경매를 통해 공식화된 낙찰 가격은 다소 위험하고 불안정한 1차 시장의 평가를 넘어서 객관적으로 특정 작가의 시장 가치를 측정하는 방법이 된다.

구매자의 입찰 방법

경우에 따라 다를 수 있지만 일반적인 절차는 아래와 같다.

■ 개인 참여: 경매 시작 30분 전에 등록 시 가능하다.

■ 부재자 응찰: 경매 시작 24시간 전에 등록하는 경우 가능하다. 응찰 가능한 최고 금액이 경매 회사로 전달되며, 이 가격은 구매자가 지불할 의향이 있는 최고 가격이다.

■ 전화 응찰: 적어도 24시간 전에 전화 응찰이 가능한 설비 등이 준비되어야 하며, 해당 작품의 추정가격이 일정 금액 이상인 경우에만 진행 가능하다.

■ 온라인 응찰: 일부 경매 회사에서는 경매 진행 시, 온라인에서 경매를 생중계로 관람할 수 있도록 하며, 사전에 등록한 응찰자들은 온라인으로 응찰이 가능하다.

주요 경매 회사

전 세계에 지사를 가지고 있는 크리스티와 소더비Sotheby's는 거물급 경매 회사로, 거의 대부분의 현대미술 시장을 좌지우지 한다. 필립스 드 퓨리 Philips de Pury & Co는 현대미술 분야에 전문화된 경매회사로, 참신함이라는 현대미술의 특징을 보여주는 새롭고 독특한 형태의 미술 분야에 많은 관심을 기울이고 있다. 경매 회사들은 매년 주요 경매 행사로 뉴욕2월, 3월, 5월, 11월과 런던2월, 6월, 10월에서 현대미술 이브닝 세일evening sales을 개최한다. 이렇게 진행되는 경매는 매우 흥미로운 과정을 거친다. 경매회사들은 구매 가능성이 있는 컬렉터들을 대상으로 판매가 이루어지기 전에 미리 작품에 관한 모든 문의 사항들을 숙지하여 검토한다. 만약 어떤 작품이 최저가격에 미치지 못할 경우가 예상되거나 구매자가 '적절치' 않은 경우에는 작품 판매가 철회될 수 있다. 그러나 이 경우 경매회사는 적당한 구매자를 찾지 못했다는 평을 듣고, 해당 작가나 작품의 가치에 의문이 제기되며, 판매자 역시 작품의 실제 판매에 실패한 것이기 때문에 모두에게

소더비경매장,
뉴본드 스트리트,
런던

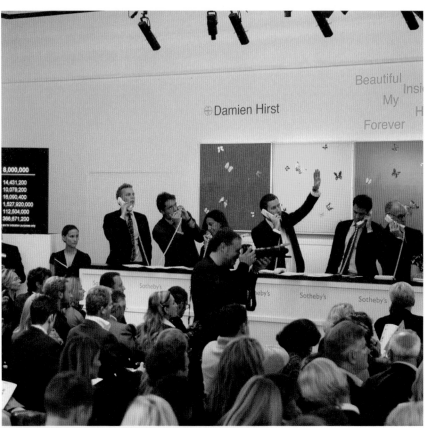

경매를 진행 중인
경매사의 모습

쉽게 하는 현대미술 컬렉팅

좋은 결과가 아니다.

주요한 국제 경매의 흐름을 잘 파악하면, 인기 있고 압도적으로 높은 가격을 기록하는 장르, 양식 및 작가의 경향에 대해 알게 되며, 이러한 경향은 보다 부담이 적은 가격대의 미술시장에도 영향을 주게 된다.

그 외 지역 경매 회사들

런던, 로마, 뉴욕에 있는 블룸즈베리Bloomsbury: www.bloomsburyauction.com, 쾰른에 있는 반 햄 쿤스트아크치온Van Ham Kunstauktionen: www.van-ham.com, 취리히에 있는 저먼 아크치온하우스Germann Auktionshaus: www. germannauktionen.ch, 파리에 있는 아트큐리얼Artcurial: www.artcurial.com등의 경매회사들은 참여하는데 부담이 없고 구매자에게 보다 매력적인 가격대의 작품을 제시하곤 한다. 또한 사망, 부채의 정산, 이혼과 같은 사유로 이루어지는 경매도 진행 하는데, 이런 경매에서 예상 밖의 훌륭한 작품이 나올 수 있고 경쟁도 심하지 않은 경우가 많다. 이러한 경매 회사들은 정상가격보다 훨씬 저렴하게 작품을 구입할 수 있는 훌륭한 기회를 제공해 준다. 모든 지역의 경매를 하나도 놓치지 않는것은 매우 어려운 일이므로, 자신의 지역에 초점을 맞추고 그곳의 현대미술 회보에 가입 신청을 해두는 것이 좋다. 또한 해당 지역의 현대미술 전문가들과 유대를 쌓으면 그들로부터 예상치 못한 현대미술 경매 건에 대한 정보를 들을 수도 있다.

메이저 경매회사의
경매 참여

주요 경매회사에서 취급하는 작품의 가격대가 너무 비싸다는 이유로 배제하지 말고, 다음과 같은 것들에 주목해 보자.

* 주간 세일Day sales: 언론 매체의 표지를 장식하는 주요 경매들이 열리는 이브닝 세일로 가격 부담이 덜한 미술품들로 구성된 경매이며 낮에 열린다.

* 테마 세일Theme sales: 특정 주제나 모티브가 있는 미술품들을 모은 경매이다.

* 판화 세일print sale: 소더비에서는 판화나 복수 미술품을 전문적으로 다루는 경매가 열린다. 이러한 경매에서 구매자는 수수료를 포함 한 가격이 $800/₩800,000 ～ $5,000/₩5,000,000 사이로 형성된 작품을 만날 수 있다. 여기서는 시장 판매가 활발하게 이루어지고 명성이 확립된 작가들의 작품으로 구성된다.

* 지방 · 해외 지점에서의 경매: 런던이나 뉴욕보다는 로마 혹은 암스테르담 같은 지점에서 이루어지는 경매로 규모가 작고 상대적으로 덜 알려진 현대미술품을 다루는 경매가 열린다. 비교적 경쟁이 약하고, 낙찰 가격대도 낮은 양상을 보인다.

경매에서의 작품 구매

경매회사의 전문가와 관계를 형성하자. 이러한 관계를 잘 발전시킨다면 그들은 당신의 취향에 맞는 작품에 대한 정보를 미리 알려주고 경매에 나온 작품과 관련된 문제점이 있다면 조언을 해 줄 것이다.

응찰자가 입찰 전에 확인해야 할 사항

* 응찰에 임하기 앞서 작품을 살펴보자. 경매 품목은 대개 경매 일주일전에 고객들이 살펴 볼 수 있도록 전시된다. 작품에 대해 경매회사 직원과 얘기도 나눠보자.

* 경매가 시작되기 전에 경매회사에 작품 상태보고서condition report를 요청하자.

* 작품의 출처를 확인하자. 작품의 판매자가 누구인지, 과거에 몇 차례 경매에 나온 작품인지, 작품이 아트 딜러들 사이에서 상업적으로 거래된 적이 있는지, 혹은 추정가격보다 낮은 가격에 판매되었던 이력이 있는지 등을 알아보자. 중요한 컬렉션의 일부였거나, 명성 있는 경매 회사를 통해 거래한 이력이 있다면 작품에 가치를 더할 수 있다.

* 경매회사의 역할을 검토해 보자. 경매회사가 그 작품과 관련하여 금전적인 이해관계가 있는가? 구매자인 당신에게 작품에 대해 조언해주는 전문가가 동시에 그 작품의 판매자에게도 조언을 해주는가? 이런 사실은 이해관계의 충돌을 야기하기 때문에 심각한 문제가 되는 경우도 있다.

* 작품이 마지막으로 경매 시장에 나온 것이 언제였는지 경매 결과 검색이 가능한 웹사이트인 아트넷을 이용해 직접 확인해 보자.

입찰

* 자신감을 가지고 냉철하게 이성적으로 입찰하자.

* 서두르지 말자. 호가가 어떻게 형성되고 있는지, 관심을 가진 다른 참여자들은 누구인지 잘 살펴보자. 초기 응찰이 잦아들기를 기다렸다가 진지한 컬렉터들만 남았다고 판단될 때 참여하자.

* 때로는 과감하게 배팅해 보자. 확고한 구매의사를 가진 경쟁자들을 당황하게 하려면 단호하고 대담하게 현재 호가보다 월등히 높은 가격을 제시해 보는 것도 방법이다.

* 한계를 인지하자. 순간적인 충동으로 작품이 가진 가치 이상으로 또는 당신이 기꺼이 지불할 수 있는 가격을 넘어서 부르지 말자.

추가 비용

* 응찰에 참여하기 전 최종 판매가에 붙는 낙찰 수수료를 체크해 보자. 자세한 수수료 내역은 경매 도록에 명시되어 있지만, 대개 낙찰 가격의 20~25퍼센트 수준으로 수수료가 부과된다는 것을 알아둘 필요가 있다.

* 작가에게 지급해야 할 재판매 추급액이 있는지 체크해보자Droit de Suite, Resale Right: 미술작품이 재판매될 때마다 생존 작가에게 지급되는 일종의 리세일(resales) 로열티로 한국 저작권법에는 해당되지 않는다_역주. 이 경우 보통 다이아몬드 모양 등의 기호로 표시된다. 재판매에 의해 작가에게 지불되는 추급 금액은 $1,350/₩1,350,000~$67,000/₩67,000,000의 가격대인 작품의 경우 대개 4퍼센트 정도이다.

* 수입관세, 부가세, 운송비, 대금지불 지연배상금 등은 합산하면 상당한 금액이 되는데, 이처럼 추가되는 부대 비용들이 있는지 확인해보자.

경매 이후의 판매

* 경매에서 판매되지 않은 작품들에 대해 관심을 기울여 보자. 경매가 끝난 다음에도 판매되지 못한 작품들을 매각하려는 딜러들로 인해 얼마 간 활발한 거래가 이루어지곤 한다. 특별히 관심 있는 작품이 있다면, 전화로 문의해 보자. 판매자의 경우 아트 딜러보다는 컬렉터에게 판매하는 것을 선호할 수도 있다.

온라인 경매

온라인으로 이루어지는 경매에서는 실제 경매현장의 극적인 요소들인 긴장과 리듬, 속도를 경험하지 못할 수 있다. 하지만 온라인 경매는 편의성과 전세계적인 접근성, 확대된 입찰 기간 자체로 매력이 있다. 거의 모든 온라인 경매회사들이 오프라인 경매와 함께 온라인 경매를 진행한다. 미술시장 정보의 중심 사이트인 아트넷의 온라인 경매와 $300/₩300,000 미만의 작품이 200만 점 이상 판매되고 있는 이베이e-Bay의 미술품 경매, 그리고 전 세계에 걸쳐 있는 경매들을 모아서 비교, 분석하는 라이브옥셔니어Live Auctioneers: www.liveauctioneers.com까지 전세계적으로 다양한 경매 관련 회사들이 온라인 경매의 잠재력을 한껏 높여가고 있다. 온라인 경매에 참여할 경우 가능하다면 실물을 직접 보고 응찰하는 것이 최선이며, 고가의 작품을 구매하기 위해 계획 중인 경우에는 더욱 그렇다.

그러나 전자상거래업체의 미술품 경매는 가격이 저렴한 반면 위험성이 높다. 전자상거래의 경우 특별한 규제가 없고 사기를 당하거나 정확한 정보를 얻지 못할 가능성도 높다. 또한 체계적이고 각종 규제를 준수하는 메이저 경매회사의 오프라인 경매에 참여할 때처럼 작품의 상태 보고서를 요청할 수도 없다. 심지어는 미술 전문가들조차도 사기를 당할 가능성이 높다. 2010년 10월 트레이시 에민의 제자였던 한 사람이 이베이에서 최소 11점에 달하는 위조 작품을 $42,000/₩42,000,000에 판매하여 징역 16개월을 선고받은 경우도 있다.

아트 페어

아트 페어에 대해서는 열정적인 기대와 냉소적인 시각을 모두 견지할 필요가 있다. 아트 페어는 전 세계의 갤러리가 제공하는 광범위하고 다양한 미술을 접할 수 있는 멋진 기회이다. 그러나 일각에서는 아트 페어를 최상류층super-rich만을 위한 '미술 슈퍼마켓'이라고 비판하기도 한다. WW 갤러리Wilson williams gallery는 아트 페어에서 실제로 '아트 스타 슈퍼 스토어Art Star Super store'라는 전시회를 기획했는데, 소속 작가들의 작품을 비닐로 포장해서 슈퍼마켓의 상품 진열대처럼 전시해놓고 계산대를 만들어 작품을 판매했다. 이것은 미술계에 대한 하나의 풍자였겠지만, 그 메시지는 가슴에 새겨둘 만하다. 아트 페어를 지나치게 이상화하지 말자. 아트 페어가 쇼핑몰은 아니지만, 그렇다고 쇼핑몰과 전혀 다른 것도 아니다.

아트 페어 관람 팁

- 아트 페어를 관람하기 위한 동선을 먼저 계획해야 전체 구역을 빠짐없이 최대한 둘러볼 수 있다.
- 관람 중간에 적절한 휴식을 취하자. 아트 페어장은 넓고 광활하며 붐비기 때문에 육체적으로 힘들 수 있다. 수많은 새로운 정보와 작품을 소화하다 보면 정신적으로도 지칠 수 있으니 카페 등 휴게소를 찾아 적절한 휴식과 재충전을 할 필요가 있다.
- 붐비는 시간대를 피하여 이른 아침에 방문하자.
- 여러 번 나누어 방문해보자. 일반적으로 표를 한 장 구입하면 재입장할 수 있으므로 이러한 이점을 최대한 활용한다. 방문할 때마다 새로운 동선으로 행사장을 둘러본다. 다양한 방향에서 부스에 접근하면 새로운 작품들을 볼 수 있게 될 것이다.
- 아트 페어가 끝날 무렵에는 갤러리의 대표가 가격 협상에 좀 더 너그러워질 수 있다는 사실을 기억해 두자.

아트 페어

* 뉴욕의 아모리 쇼와 스위스의 아트 바젤, 영국의 프리즈와 같은 메이저 아트 페어와 같은 시기에 주변에서 열리는 위성 페어를 찾아보자. 스코프Scope, 리스트Liste, 볼타Volta 등과 같은 소규모 아트 페어는 금액적으로도 부담 없이 미술품을 만날 수 있고 붐비지 않아 접근하기도 쉽다.

* 아트 페어 기간 동안 진행되는 각종 좌담회나 투어 프로그램에 참여해 보자. 아울러 사전에 아트 페어 프로그램에 대한 자세한 내용을 온라인으로 확인해 두자.

* 작가 프로젝트, 특별 전시회 등과 같이 기획된 행사에 대한 정보들을 찾아보자. 이런 곳에서는 흥미롭고 실험적인 작품들을 발견할 수 있을 뿐 아니라, 저렴한 가격으로 작품에 접근할 수 있는 기회가 종종 있다.

* 참여한 갤러리들의 전시 기준을 파악해 보자. 당신이 보고 있는 작품의 수준을 파악하는 데 도움을 줄 것이다.

* 갤러리의 관계자들과 이야기를 나눠보자. 관심이 가는 작품에 대한 이해를 높이기 위해 질문하자. 메이저급이 아닌 아트 페어에서는 갤러리 대표자와의 대화를 유도하기 위해 입장료를 받지 않는 경우도 종종 있다.

* 아트 페어를 통해서 신진 작가들을 발견할 수 있을 뿐만 아니라 새로운 국제 갤러리들과의 관계를 만들어 볼 수도 있다. 자신의 취향과 맞는 갤러리의 메일링 목록에 이름을 올리고 아트 페어를 이들과의 관계 구축을 위한 출발점으로 삼자. 자신이 좋아하는 예술 작가를 갤러리 관계자에게 알려주고 해당 작가의 전시회에 관한 정보를 업데이트 해달라고 부탁해보자.

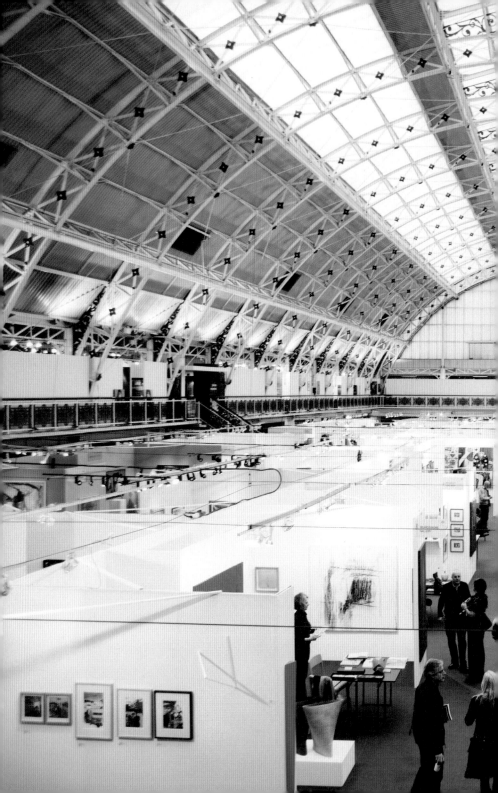

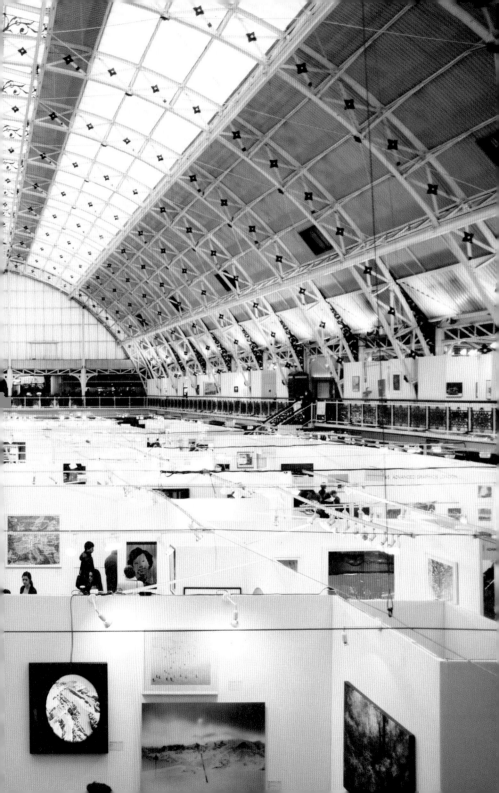

쉽게 하는 현대미술 컬렉팅

작가들로부터 직접 구입하기

동시대 작가의 작품 구입이 매력적인 이유는, 우리와 같은 시대를 살며 같은 국제적 사건, 쟁점과 염려에 반응하면서 끊임없이 진화하고 변화하며 새로운 방향을 모색하는 작가들의 작품을 구입하는 것이기 때문이다. 이러한 작가들은 지금도 계속하여 변화하고 있기 때문에 특정 작가의 전작에 대해 최종적으로 확정된 평가는 존재하지 않으며, 항상 진화 중인 그들의 작품에 대한 평가와 이해 역시 꾸준하게 변하고 있는 중이다.

오픈 스튜디오, 단체전, 아트 페어, 작가의 웹사이트는 컬렉터가 작가로부터 직접 작품을 구매할 수 있는 방법들 중 하나이다. 작가로부터 작품을 구매하는 것은 훨씬 친밀하며, 독특하고, 개인적이기 때문에 뭔가 특별함이 있다그러나 소속이 정해져 있는 작가들로부터의 직접적인 구입은 사실 어려우며, 갤러리와의 관계를 생각하면 권장사항은 아니다_역주. 만약 작가들의 작업실에 방문하여 그들이 어디서, 어떻게 작업을 진행하는지 직접 볼 수 있다면 더욱 그렇다. 이것은 작품에 얽힌 이야기와 배경을 작가에게 직접 들을 수 있는 기회이며, 창작 과정을 보다 완벽하게 이해할 수 있는 기회일 뿐만 아니라, 작가를 인간적으로 좀 더 이해할 수 있는 기회이기도 하다. 작가들에게 바로 연락해보는 것을 두려워하지 말고 그들의 개인 웹사이트를 이용해 보자.

신진 작가들과 이미 명성을 확보한 작가들 모두 웹사이트를 통해서 작품을 판매하기도 한다. 트레이시 에민은 자신의 온라인 갤러리인 에민 인터내셔널www.emininternational.com에서 한정판 프린트 작품을 $440/₩440,000 수준에서 판매하고 있다. 혹은 아트 페어나 특별 초대전에서 작가들과 직접 대화를 나누어 보는 것도 좋은 방법이다. 당신이 얼마나 그 작가의 작품을 좋아하는지에 대하여 진솔하게 이야기하고 질문해보자. 그들이 어떤 작가의 작품을 좋아하는지, 누구의 작품을 구입했는지도 물어보자. 이것은 비슷한 생각과 양식, 사상을 가지고 작업하는 또 다른 새로운 작가

들을 발견할 수 있는 색다르고 흥미로운 방법이기도 하다. 아울러 개인적으로 당신만을 위한 작품을 주문 제작할 수 있는지도 물어보자.

작가들에게 직접 작품을 구입하는 것의 장점

- 작가와 작품에 대한 담론을 나누는 것은 각각의 작품, 그리고 그 작가의 삶과 작업을 훨씬 더 이해할 수 있는 방법이다.
- 작가와 개인적인 친분을 쌓는 것은 당신만을 위한 주문 작품을 의뢰할 수 있는 가능성을 열어준다.
- 작가를 개인적으로 아는 것은 한 명의 컬렉터로서 당신이 소장하게 되는 작품에 대한 감정적인 가치를 높여 줄 것이다.

작가들에게 직접 작품을 구입하는 것의 단점

- 작가들은 자신의 작품에 대해 큰 애착을 가지고 있기 때문에 작품의 가치를 착각하고 있을 수도 있다. 또한 사업적으로 가격에 대한 협상을 할 만큼 자신들의 작품에 대한 객관성을 유지할 수 없는 경우가 종종 있기 때문에 작품 가격이 비싸게 책정되어 있을 수 있다.
- 공식적인 기관을 통해 구입하는 것보다 시간이 오래 걸리며 체계적이지 않다.
- 갤러리에 소속되어 있거나, 주거래 갤러리가 있는 작가들로부터 이런 방식의 구입은 어렵다. 갤러리와의 관계와 거래 질서 등 복합적인 고려 사항이 있다.

졸업전시회에서의 구매

대체로 여름에 열리는 예술 대학의 졸업 작품전은 최근 졸업한 학생들의 작품을 비교적 부담 없는 가격으로 구매할 수 있는 좋은 기회를 제공해 준다. 가장 명망 있는 예술 대학의 메일링 서비스에 가입해 보자. 자신을 컬렉터로 소개하고, 미리 공개되는 프리뷰 이브닝 전시에 가보자. 학생의 대부분은 아직 특정 갤러리에 소속되어 있지 않기 때문에, 누가 내일의 스타가 될지 미리 점 찍어 볼 수 있는 기회가 될 것이다. 또한 잠재력 있는 학생들의 작품을 초기에 구입하여 그들의 미래에 도움을 줄 수도 있다. 학생들과 이야기를 나누어보자. 누구에게서 영향을 받았는지, 어떻게 작업하는지 등 창작 과정에 대한 정보를 얻어 보자. 그들이 저명한 작가들의 양식을 따라가고 있는지 혹은 가르침을 받았는지도 확인해보자. 학생들의 개인적인 이야기는 당신의 작품 평가에 영향을 끼치고, 그들이 진정으로 흥미롭고 참신한 작업을 하고 있는지 판단할 수 있도록 도움을 준다. 나아가 누군가의 작품이 마음에 든다면 자세히 알아보고 꾸준히 연락을 주고받는 것도 좋다.

졸업전시회 관람 시 도움이 되는 정보

*급부상하는 신진 작가들에게 관심이 있다면, 앞장을 참조하고 인상적인 양식과 작품들에 대해 파악해 보자.

*해당 예술 대학의 수준을 고려하라.
국제적으로 명성 있는 학교의 학생들은 엄격한 선발 과정을 통과한 학생들로 해당 예술 대학을 졸업했다는 것만으로 어느 정도의 실력을 인정받을 수 있다. 하지만 명성 있는 학교들이 언제나 최고의 예술 작가들을 배출해 내는 것은 절대 아니다.

*갤러리가 학생들에게 접촉한 적이 있는지 알아보자.
그러나 학생들은 졸업 전시 후에도 발전할 가능성이 많기 때문에 이런 사실이 반드시 재능에 대한 지표가 되는 것은 아니다. 하지만 잠재력이 있는 학생들은 갤러리스트에 의해 초기에 발굴되는 경향이 많다는 것도 사실이다.

*질 좋은 재료를 사용한 작품들, 또는 정교하거나, 흥미로운 기법을 사용한 작품들을 눈여겨 보자.

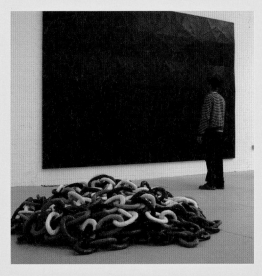

온라인 구매

미술품의 온라인 구매는 많은 컬렉터들이 자신 없어하는 영역이다. 하지만 우리 삶의 많은 부분이 그렇듯, 미술계도 온라인 플랫폼과 소셜 미디어를 통해 발전하고 있으며 폭이 넓어지고, 다양해지며 확대되고 있다. 어떤 측면에서는 인터넷이 미술계로 하여금 보다 공평한 경쟁의 장을 열어가도록 문을 열어주었다고 할 수 있는데, 특히 신규 갤러리나 급부상하는 작가 혹은 컬렉터에게 작품을 직접 판매하고자 하는 작가들에게 그러하다. 온라인으로 운영되는 갤러리, 아트 페어, 경매 사이트, 웹사이트를 운영하는 갤러리, 작가가 운영하는 작품 판매 사이트는 온라인이기 때문에 갖는 장점이 있다. 물론 온라인에서 구매를 하기 위해서 특별히 유념해야 할 요소들이 있다.

온라인 구매의 장점

■ 갤러리가 운영하는 웹사이트는 그 갤러리의 신용도를 판단하는 데 도움이 될 수 있다. 웹사이트를 통해 갤러리의 전시 이력을 확인하거나, 소속 작가의 이력과 포트폴리오를 볼 수 있기 때문이다. 웹사이트는 갤러리의 배경을 확인하기 위한 완벽한 시작점이다.

■ 온라인 갤러리를 이용하면, 실제로 갤러리를 관람하는 부담스러운 과정을 생략할 수 있으며, 집에서 편안하며 여유 있고 자세하게 작품을 살펴 볼 수 있다.

■ 온라인으로 다양한 작가의 작품을 감상함으로써 자신의 취향에 대한 자신감을 쌓을 수 있고, 자신이 좋아하는 작가와 좋아하는 이유에 대한 자신만의 이야기를 만들어 갈 수 있다. 이를 통해 자신의 취향에 대한 자신감을 갖고 토론할 수 있게 될 것이다.

■ 온라인 갤러리나 미술과 관련된 소셜 네트워킹Social networking을 통해 전 세계의 작가들과 소통할 수 있으며, 보다 폭넓은 범위의 작가들을 쉽게

접할 수 있다.

■ 온라인으로만 운영되는 갤러리는 운영 비용이 적게 들기 때문에 일반적으로 작품 가격이 오프라인에 비해 저렴하다.

■ 온라인 갤러리는 가능한 모든 방법을 통해 미술시장과 소통한다. 즉, 구매자의 반응과 후기를 적을 수 있는 창구, 커뮤니티와 언론 기사의 링크 등을 쉽게 이용할 수 있게 되어 있다.

■ 동일한 작가의 작품 가격을 다른 갤러리와 비교할 수 있다.

■ 갤러리 직원의 부담스러운 시선을 느낄 필요 없이, 언제든지 작품을 다시 감상할 수 있다.

온라인 구매의 단점

■ 실제 작품을 직접 감상하며 얻을 수 있는 물리적인 시각 효과를 대체할 만한 방법은 없다. 색의 품질과 색조는 컴퓨터 프로그램에 따라 달라지기 마련이며, 작품의 규모에 대한 느낌도 온라인상으로는 확실하지 않을 수 있다. 다시 말해 온라인으로 쉽게 느낄 수 없는 미묘한 차이들, 즉 층을 이루어 덧칠된 물감들, 빛이 반사되는 방식, 톤 다운된 색조, 콜라주collage의 재료와 합성 작품 사이의 상호작용 등이 간과될 수 있다는 뜻이다.

■ 웹페이지만을 보면, 대담한 색상, 단순한 모양과 그래픽 디자인이 두드러져 보인다. 화면에서는 멋지게 보이는 작품이 실제로 실내에 걸면 좋지 않을 수도 있는 것이다.

■ 물리적인 장소로 존재하지 않기 때문에, 갤러리나 경매 하우스에서 느낄 수 있는 신뢰감이나 공신력을 갖기 어렵다.

■ 온라인 갤러리의 경우 공식적으로 관리 · 감독하는 주체가 없다.

■ 오프라인 갤러리가 작가들을 양성하는 것에 주력하는데 반해 온라인 갤러리는 통상적으로 소속 작가들이 없는 경우가 많다. 일부 온라인 갤러리의 경우 단순히 어떤 작가라도 상관없이 작품을 팔 수 있는 기반을

쉽게 하는 현대미술 컬렉팅

제공하는 데 그치고 있기도 하다.

- 작품이나 작가에 관해 개인적으로 토론할 수 없다.
- 온라인 구매에 있어 선택할 수 있는 방법은 엄청나게 다양하다. 물리적인 공간을 가진 갤러리에서 작품을 구입하는 방법 외에도 인터넷을 이용하여 구매하는 방법은 상당히 다양하게 존재하는 것이다.

작가가 운영하는 웹사이트

작가들은 대부분 자신의 웹사이트를 보유하고 있기 때문에, 독립적으로 그들과의 관계를 형성해 나갈 수 있는 좋은 기반이 되기도 하다.

예술대학의 졸업 전시회 웹사이트

최신의 졸업작품 전시회를 자세하게 정리해서 소개하고, 이를 통해 유망한 신예 졸업생들이나 특정 갤러리에 소속되지 않은 신예 작가들의 작품을 거래하는 온라인 갤러리들이 많이 있다. 런던에 기반을 둔 뉴블러드아트www.Newbloodart.com를 운영하는 전문가들은 영국에 위치한 예술 학교 졸업생들의 작품을 거래하며, 미국에 기반을 둔 U갤러리www.ugallery.com는 판매를 원하는 모든 작가들의 작품을 제출받아 최고라고 판단된 작가의 작품만 엄선하여 판매한다. 이러한 갤러리들은 구매자를 대신해 발품을 파는 역할을 한다. 이렇듯 신예 작가들의 작품을 구매하는 것은 앞으로 이름을 알게 된다는 보장이 없는 작가의 작품을 구매하는, 일종의 도박일 수도 있지만 합리적인 가격의 작품에 투자하는 훌륭한 방법이 될 수도 있다. 또한 신예 작가들의 성장을 돕는 일이기도 하다.

다른 방법으로 작가나 작품에 대한 별도의 선발 절차가 없는 갤러리를 통해 작품을 구입하는 방법도 있는데 이것은 더 큰 도박에 비유할 수 있다. 이머징아티스트www.emergingartists.com 같은 갤러리의 웹사이트에서는 어떠한 작가라도 판매를 원한다면 간단하게 작품을 게시할 수 있다. 이 갤러리는 포털 사이트처럼 작가와 컬렉터 사이를 중개한다.

미술 관련 SNS

미술과 관련된 SNS는 작가와 컬렉터들이 상호 소통할 수 있도록 연결해 주는 온라인 서비스이다. 사치 갤러리가 운영하는 온라인 판매 사이트인 사치온라인www.saatchionline.com에서는 판매 중인 작가들의 작품을 볼 수 있으며, 컬렉터들도 자신이 소장하고 있는 컬렉션의 이미지를 올릴 수 있다. 또한 이곳에서는 구매 가능한 한정판 작품의 목록을 제공하며 판매 수수료 없이 컬렉터가 작가로부터 직접 작품을 구입하는 것도 가능하다.

갤러리 허브

갤러리로 가능하기 보다 작품들을 취합하는 허브로서의 역할을 하는 웹사이트들이 존재하며, 이곳에서는 대개 유명 작가들의 판화와 프린트 작품들을 볼 수 있다. 포토그래퍼 리미티드에디션www.photographerslimitededitions.com에서는 미술, 패션, 인물 사진에 이르는 다양한 분야에서 크게 성공한 사진 작가들의 작품을 망라하고 있다.

미국 사이트인 20×200www.20×200.com은 매주 두 점의 작품을 선별하여 판매하며 세 가지 크기의 에디션으로 구매가 가능한데, 200점의 에디션 작품은 장당 $20/₩20,000의 가격으로, 20점 에디션 작품가격은 장당 $200/₩200,000, 그리고 2점 에디션 작품은 $2,200/₩2,200,000의 가격으로 판매하고 있다. 영국 사이트인 컬쳐 라벨Culture Label: www.culturelabel.com은 테이트 갤러리TATE Gallery나 더 발틱 센터 포 컨템포러리아트The Baltic Centre for Contemporary Art와 같은 영국의 공립 미술기관, 상업 갤러리, 비영리 갤러리, 사진 스튜디오, 미술 단체 등에서 판매된 작품을 모아 종합적으로 보여준다.

온라인 아트 페어

런던의 화이트 큐브와 가고시안Gagosian, 새디 콜스 갤러리Sadie Coles HQ 그리고 뉴욕의 메트로 픽처스Metro Pictures를 포함한 여러 갤러리들이 2011년 1월 최초의 온라인 아트 페어인 VIP아트 페어VIP Art Fair를 개최하였다. 이 행사에 대해서는 엇갈리는 평가가 존재하며, 이러한 형태가 미래에 주류가 될지 알 수 없지만 미술계에서는 혁신적인 일이었다. 전 세계의 갤러리로부터 모은 작품들의 크기를 화면상으로 인지할 수 있도록 사람의 모형과 비교하여 보여주었고, 특정 작품을 자세히 살펴보기 위한 줌zoom 기능도 제공하였다. 또한 감상하는 시선을 360°로 가능하게 하여 간편하게 살펴볼 수 있도록 해주는 기능이 해당 작가의 비평문 및 약력과 함께 제공되었다. 컬렉터는 스카이프Skype, 전화, 메신저 등 다양한 수단을 통해 갤러리 관계자와 연락할 수 있었으며 심지어는 온라인 투어도 가능했다.

온라인 경매

런던 필립스 드 퓨리의 대표였던 로드맨 프리맥Rodman Primack은 2011년 갤러리 소속 작가들의 작품을 재판매하는 블랙랏www.Blacklots.com이라는 온라인 경매사이트를 개설했다. 작품을 재판매하는 것이기 때문에 온라인을 통해 판매됨에도 불구하고 진품 여부가 쉽게 입증될 수 있다. 세련되고 과감하면서도 안정성에 문제가 없는 이와 같은 방식은 현대 예술 작품의 온라인 재판매를 위한 새로운 시대를 열고 있다.

온라인 구매 시 이것만은 알아두자

* 온라인 운영 업체의 신뢰성을 확인하라. 설립자와 소속 작가의 약력을 확인하자.

* 판매 중인 작품과 작가의 선정 절차를 확인하고, 운영방식에 대해 정확하게 확인하자. 예를 들어 갤러리의 경우, 작가를 선정할 때 예술 대학의 졸업작품 전시회를 찾아 다니며 작가를 발굴하는지, 혹은 온라인으로 작가들의 신청을 받아 선택하는지 등을 확인해보자.

* 선정된 작가들이나 작품들에 대해 살펴보자. 소수의 작가들이 지속적으로 판매하는 경우나 온라인 갤러리에서 큐레이터의 기획으로 열리는 온라인 전시회 같은 경우와 관계없이 주의 깊고 신중하게 직접 선정된 작가들인지, 선정된 작품들이 너무 많아 살펴 보는 것이 어렵지는 않은지 확인하는 것이 좋다.

* 전화번호를 확인하라. 당신이 구매하고 싶은 작가의 작품을 판매하는 갤러리 관계자와 대화를 나누고 그들에 대해 좀 더 알아보자.

* 국가별 관례나 정책에 따라 다르겠지만, 적어도 14일 이내에 반품이 가능한지 확인하자.

* 작품이 손상되었을 경우의 대책, 운송, 반품의 경우까지 명확하고 믿을 만한 정책이나 방침이 있는지 확실히 확인하자.

* 한정판 에디션 작품을 구매할 경우에는 작품이 진본임을 증명할 보증서를 요청하자.

* 해당 웹 사이트에 대한 다른 고객들의 후기를 확인하고 다른 웹 사이트에 있는 후기들도 확인해 보자.

* 구매하고자 하는 작품의 크기를 가늠해보기 위해서는 작품을 걸려고 하는 벽에 마스킹 테이프를 이용해 표시해보자. 이렇게 실제 배치된 크기를 가늠해보면 작품 크기에 대한 감을 확실하게 가질 수 있다.

기금 모집

작품의 가치가 높게 평가되는 존경받는 작가의 경우, 기금 모금을 위한 자선 경매 또는 판매용 작품을 제작하여 기부해 달라는 요청을 받는다. 이러한 판매형식을 통해 컬렉터들은 새로운 작가들을 발견할 수 있으며, 특히 여러 작가들의 작품을 한데 모아 놓은 판화 컬렉션을 부담 없는 가격에 구입할 수 있는 좋은 기회이다. 현대미술 작가들이 참여하는 흥미로운 프로젝트들을 찾아보자. 이와 같은 특별 행사에 출품되는 작품들은 단시간 내에 제작 가능하도록 의뢰되며, 자선단체나 비영리 예술 단체를 위한 기금 마련이라는 목적으로 매력적인 정가定價에 판매되는데, 작가는 익명으로 출품되며 판매가 완료되면 공개된다.

최근에는 영국의 노숙자 쉼터인 셸터Homeless charity Shelter 와 암 지원 자선단체인 매기즈Cancer support charity Maggie's에서 각각 하나의 주제를 정해 작가들에게 의뢰한 작품들로 전시를 했다. 셸터는 작가들에게 게임용 카드 한 벌에 들어 있는 52장의 카드를 한 장씩 디자인 해달라고 요청했는데, 만들어진 각각의 원화는 개별 구입이 가능했으며, 전체 세트도 한정판 프린트로 판매했다. 매기즈는 '삶의 즐거움'을 주제로 100명의 작가들에게 모눈종이 위에 작업하는 형식의 개별 작품을 부탁했다. 같은 맥락으로 미국의 에이즈 커뮤니티 리서치 연구소AIDS Community Research Initiative of America는 자신들의 웹사이트에서 뛰어난 작가들로부터 기부받은 작품의 컬렉션을 판매하고 있다. 판매를 통해 얻은 수익금은 연구와 치료를 위해 사용된다.

영국의 아트펀드Art Fund: www.artfund.org는 공공미술 컬렉션을 지원하기 위한 기부금을 모아서 운영하는 단체로 직접 작품을 판매하여 기금을 마련하기도 한다. 가장 최근에 진행된 프로젝트는 하워드 호지킨Howard Hodgkin의 한정판 회화를 $800/₩800,000의 가격으로 판매한 것이었다.

미술 서적 출판사

미술 서적을 발행하는 많은 출판사들은 흔히 서적 발간을 기념하기 위해 한정판으로 제작된 판화를 출시하곤 하는데, 이 작품들은 대개 출판사의 온라인 숍에서 찾을 수 있다. 가격은 인쇄 부수, 작가, 에디션에 따라 다르지만 간혹 훌륭한 작품들을 발견할 수 있으므로 취향에 맞고 흥미를 끄는 작가들에 대한 책을 출판하는 출판사들의 동향을 자주 살펴볼 필요가 있다.

미술 잡지

미술 잡지들 역시 작가의 에디션 작품과 판화를 종종 제작한다. 파케트Parkett: www.parkett.com는 선별된 작가들과의 협업을 통해 연 2회 잡지를 발행하고 이를 하나의 에디션으로 만들어 내는데, 보통 $1,000~3,000에 판매된다. 지금까지 협업한 작가들로는 루이스 부르주아Louise Bourgeois, 아니쉬 카푸어Anish Kapoor와 리처드 프린스Richard Prince 등이 있다. 월페이퍼Wallpaper는 온라인 갤러리인 아이스톰Eyestorm: www.eyestorm.com과 함께 월페이퍼 셀렉트Wallpaper Selects를 만들었는데, 잡지에 게재된 사진들을 선별한 다음 한정판 프린트로 제작하여 판매하고 있다.

자선 모금 행사는 새로운 예술 작가들을 알 수 있는 기회가 되며 동시에 가치 있는 활동을 지원할 수도 있는 훌륭한 방법이다.

창의적인 기타 구매 방법들

미술품의 구입은 제작하는 것만큼이나 창의적인 과정이 될 수 있다. 미술품 거래를 새로운 방향으로 접근해 보면 커다란 즐거움을 느낄 수 있을 것이다.

런던에서 시작되어 현재 베를린과 뉴욕에서도 개최되는 아트 바터페어Art Barter Fair: www.artbarter.co.uk에서는 모든 작품이 가격 없이 전시되며 물물교환buyers' barters에 의해 거래가 일어난다. 이곳에서의 규칙은 돈을 사용할 수 없다는 것이다. 미술 애호가들은 대신 도움이 되는 용역을 제공하거나 즐거움을 주는 경험을 제공하는 등 독특한 체험을 제공하는 조건으로 미술품을 교환한다. 비영리 아트 페어인 MAC파리MACparis: www.mac2000-art.com에서도 거래 규칙으로 물물교환을 지정한 바 있다. 온라인 갤러리인 아이즈스톰에서 미술품 구매자들은 '가격을 불러보세요Make us an offer'에 초대받는데, 여기서는 어떤 작품에 대해 구매자 자신이 지불하고 싶은 가격을 직접 제시하는 방식으로 거래가 이루어진다.

매년 11월 런던의 왕립예술학교에서는 시크릿 페어Secret Fair: www.rca.ac.uk를 개최한다. 왕립예술학교 학생들은 이미 어느 정도 명성을 얻고 활동 중인 작가들과 함께 각자 그림엽서 크기의 미술품을 만드는데, 이 작품들은 모두 $75/₩75,0002010년 기준에 판매된다. 각각의 그림엽서가 누구의 작품인지는 판매가 종료되면 드러나며, 아주 재미있는 행사이다.

여름철, 주말을 이용해서 열리는 런던의 아트카부트페어Art Car Boot Fair: www.artcarbootfair.com에서는 피터 블레이크Sir Peter Blake 그리고 밥 & 로버타 스미스Bob and Roberta Smith를 포함한 작가들이 자동차 트렁크에 작품을 싣고 판매하는 트렁크 세일Car Boot Sale을 개최하며, 다른 참가자들은 온라인으로 $65/₩65,0002010년 기준에 살 수 있는 자동차세 납세필증영국에서는 차나 오토바이 주인이 차량운행을 위해 세금을 납부하였다는 증서를 앞 유리에 붙이고 다니곤 한다. _역주

을 부착할 수 있는 텍스 디스크Tax disk 등을 제작하기도 한다.

오랜 역사를 가진 빅토리아 앨버트 뮤지엄Victoria & Albert Museum은 매년 미술관 마당에서 여름축제를 개최한다. V&A 마을축제에서는 작가들에게 파격적인 각자의 부스를 디자인하도록 요청하고, 방문객들은 작가들이 만든 부스에서 돈을 내고 게임을 하게 되는데, 게임에서 이기면 대가로 작품을 받게 된다. 이스트런던의 작가 롭 라이언Rob Ryan은 $1.60/₩1,600만 내고 게임을 해서 이기면 그 금액을 훨씬 넘는 한정판 프린트 작품을 획득할 수 있는 〈Play Your Cards Right〉라는 부스를 열기도 했다.

돈을 사용하지 않고 작품을 구매하는 것은, 컬렉터에게는 구매 자체를 특별하게 만들 뿐만 아니라 입수한 작품에 개인적인 가치를 더하는 재미있는 사연이 생기는 것이며, 이러한 사연들은 금전적인 가치를 매길 수 없는 자신만의 일화가 된다. 작품을 소장하는 새로운 방법들을 과감하게 시도해보자. 그것은 아마도 재미있고 흥미진진하며, 작품과 특별한 애착을 형성할 수 있는 좋은 방법이 되어 줄 것이다.

04
Navigating your tastes

ВСЕ НА ПРАЗДНИК УДАРНОГО ТРУДА!
КОММУНИСТИЧЕСКОМУ СУББОТНИКУ-НАИВЫСШУЮ ПРОИЗВОДИТЕЛЬНОСТЬ
И ОТЛИЧНОЕ КАЧЕСТВО РАБОТЫ!

자신의 취향을 탐색해 보자!

자신이 좋아하는 작품을 구입하는 것은 컬렉션을 구축하는데 있어서 매우 좋은 출발점이다. 이는 존중해야 할 중요한 부분이지만 훌륭한 컬렉션 즉, 단순한 작품들의 집합체가 아닌, 일관성 있고 개인적인 취향을 잘 표현하고 나아가 선명하게 살아 움직이는 듯한 컬렉션을 구축하는 데에는 예산과 관계없이 반드시 유념해야 할 몇 가지 사항들이 있다.

다른 사람들의 컬렉션을 통해 영감을 얻어보자

영향력 있고 유명한 컬렉터의 개인 현대미술 컬렉션은 자신만의 컬렉션을 발전시키고 만들어 나가고자 하는 모든 컬렉터들에게 많은 영감을 준다. 이런 컬렉션 중 다수가 대중에게 공개되어 있거나 예술 협회를 통한 단체 관람을 제공하기 때문에 뜻만 있으면 쉽게 접할 수 있다. 전체 컬렉션 또는 큐레이터에 의해 기획된 전시회를 감상하면서 컬렉터들이 자신들의 기호를 어떻게 찾아내고, 발전시키며, 완성해 나갔는지에 대해 생각해보자. 어떤 작가에 대한 평가가 어떻게 비슷한 양식의 다른 작가를 발견하도록 이끌었는지, 혹은 컬렉션이 기존과 다른 방향으로 전개될 때 서로 다른 작가들의 작품을 어떤 식으로 배치하여 수집했는지에 대해 생각해보자.

대중에게 공개적으로
전시하고 있는
현대미술 개인 컬렉션

* 자블루도비츠 컬렉션Zabludowicz collection: www. zabludowiczcollection.com—포주와 아니타 자블루도비츠Poju & Anita Zabludowicz 부부에 의해 1994년 설립된 컬렉션으로 런던과 핀란드의 살비살로, 뉴욕에 위치한다.

* 엘리와 에디스 브로드의 브로드 미술재단Eli and Edythe Broad's Broad Art Foundation: www. broadartfoundation.org—캘리포니아 산타 모니카에 있다.

* 데이빗 로버츠 컬렉션The David Roberts Collection—300명의 국제적인 신인 및 유명 예술가의 1,600여 점이 넘는 작품을 전시한다. 런던소재www.davidrobertsartfoundation.com/collection

* 사치 갤러리The Saatchi Gallery: www.saatchigallery.com—2012년에 영국의 컬렉터인 찰스 사치Charles Saatchi가 자신의 작품 200여 점을 국가에 기부하며 사치 현대미술관The Museum of Contemporary Art으로 이름이 변경되었다.

* 크랜포드 컬렉션The Cranford collection—현대미술 프로젝트의 수집 및 지원을 목적으로 1999년 프레디와 뮤리엘 세일럼Freddy & Muriel Salem에 의해 설립되었다.

* 로널드 라우더 컬렉션Ronald Lauder's collection: www.neuegalerie.org—뉴욕에 위치한 노이에 갤러리Neue Gallery에서는 에스티 로더Estee Lauder 후계자인 로널드 로더Ronald Lauder의 독일과 오스트리아 표현주의 컬렉션을 전시한다.

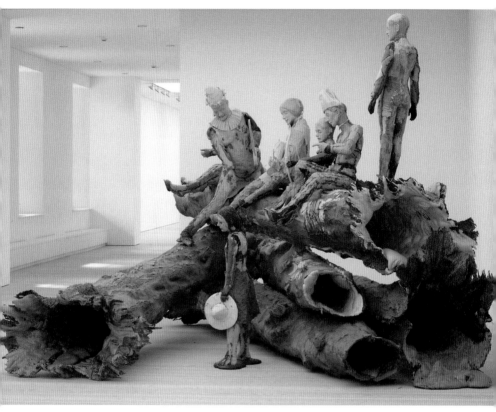

사치 갤러리

자신이 좋아하는 미술품을 구입하라

구입한 작품과 함께 생활하는 사람은 결국 자기 자신이다. 압박감 때문에 확신이 서지 않는 작품을 구입하지 말자. 구입에 있어서 직감은 지식만큼이나 중요하다. 장래가 촉망되는 작가나 최근의 추세에 대해 많은 정보를 얻을 수는 있겠지만 거기에 당신의 마음이 꼭 끌려야 하는 것은 아니다.

너무 뻔한 것을 택하지는 말자

'예쁜', '멋진' 또는 '보기에 좋은'과 같은 말들을 경계하라는 것은 위험한 일반화이다. 하지만 일반적으로 이런 진부한 칭찬이 최첨단 현대미술 활동의 활발함을 제대로 아우르기에는 부족한 것도 사실이다. 본질적으로 현대미술은 관람객을 편하고 즐겁게 달래주기보다는 도전적인 표현으로 관람자들을 사로잡으려 하기 때문이다. 사람의 감각을 어루만지기보다 강하게 자극하는 작품들을 찾아보자. 아마도 그러한 종류의 작품과 오랫동안 지속적으로 관계를 발전시킬 가능성이 더 높을 것이다. 이러한 작품들은 때때로 당신이 미술계에 입문하고 오랜 시간이 지난 후에야 보게 되는 작품일 수도 있고, 처음에 봤을 때는 마음에 들지 않았고 거부감이 느껴졌던 작품일 수도 있다.

혼자서 작품을 감상하는 시간을 갖자

갤러리스트가 소개하는 특정 작품에 지나치게 좌우될 필요는 없다. 현장에서 관계자들의 충고나 비평을 받아들인 후에 혼자서 작품들을 보는 시간을 충분히 갖고 자신의 판단에 따라 결정하자.

각각의 작품들과 자신만의 대화를 하자

작품을 감상한다는 것은 작품과 대화하는 것이라고 할 수 있다. 즉, 작품과 관람자 간에 일어나는 일련의 반응과 상호작용을 통해 대화가 일어난다는 의미인 것이다. 그리고 대화의 내용은 관람자 개개인의 취향, 감정 및 감성에 따라 달라진다. 감상을 통해 느낄 수 있는 대화의 어감과 느낌을 정확히 알아차릴수록, 각 작품과 당신의 관계를 더욱 잘 이해할 수 있을 뿐 아니라 그것이 변화하고 발전하는 것도 알 수 있게 된다. 각각의 작품에 당신이 어떻게 반응하는지에 대해 생각해보자. 왜 그것들을 좋아하는지 또는 좋아하지 않는지, 그리고 당신의 반응을 변하게 할 수 있는 것이 무엇인지, 아니면 적어도 그 작품을 다른 각도에서 보게 해줄 만한 것이 과연 무엇인지 등의 질문을 스스로에게 던져보자.

예술적 서사에 대해 깊이 파고들어 보자

미술계 내에서 목격되는 창의적인 움직임을 살펴보고 그것을 미술사적 범주에서 바라보자. 그 움직임이 미술계의 경계를 넓히고 있는가? 또는 현재의 상황에 안주하려는 움직임에 도전장을 내밀고 있는가? 혹은 과거에 확립된 사조로 되돌아가고 있는가? 관찰된 움직임이 특정한 창의적 사조의 일부인가 아니면 자신만의 방식으로 나아가고 있는 별도의 흐름인가? 그 사조는 양식과 관련된 사조인가 아니면 정치적인 입장을 담은 사조인가? 이러한 이해들은 작품에 대한 당신의 반응을 변화시킬 수도 있고, 별다른 영향을 주지 못할 수도 있다. 하지만 예술적 서사Artistic Narratives를 이해하게 되면, 독립적으로 특정 작품에 대해 이해하거나, 또는 당신의 전체 컬렉션과의 연관성 하에서 특정 작품을 이해하는 데 필수적인 배경을 제공해 줄 것이다.

작품에 사용된 소재에 대해 생각하자

구상적인 드로잉이나 조각, 회화, 사진, 스케치, 콜라주, 혼합매체나 판화를 구입할 때 그 작품에 사용된 소재가 왜 중요한지, 그리고 이러한 소재를 사용한 작품이 당신의 컬렉션에 얼마나 적합한지 생각해 보자. 즉 소재 자체가 작품의 특징을 규정하고 있는가라는 질문에 대해 고민해 보자.

컬렉션 만들어가기

전 세계적으로 유명한 미술품 컬렉터들은 자신들의 컬렉션을 수직 혹은 수평적으로 늘려나간다. 수직적인 확대는 한 작가의 작품을 집중적으로 다수 구입하는 것을 의미하며, 수평적인 확대는 주요한 현대 작가들의 의미 있는 작품들을 두루 소장하기 위해 다양한 장르를 섭렵해서 구입하는 방법이다. 미술품 컬렉팅의 상층부를 차지하는 대형 또는 주요 컬렉터들은 보통 두 가지 접근방식에 정교하게 균형을 이뤄 컬렉션을 구성한다. 전자의 방식은 작가의 경력을 키운다는 장점을 갖고 있는 반면, 컬렉터의 변심으로 인해 동일한 작가의 작품이 한꺼번에 시장에 쏟아져 나오면 그 작가의 작품이 시장에 과도하게 공급되고 작품의 가치가 하염없이 추락할 수 있다는 맹점이 있다. 반면 수평적인 수집방식은 특별한 방향성 없이 멋진 작품을 하나라도 건질 수 있도록 일단 신진 작가들의 작품을 하나씩 소장하겠다. 즉 모든 작가들의 작품을 하나씩은 가지고 보겠다는 식의 태도라는 비판을 받을 여지가 있다.

이러한 수직적 혹은 수평적 수집방식이 평범한 컬렉터들에겐 다소 생경한 개념으로 받아들여지고 있지만, 컬렉션의 형태를 잡는다는 것은 누구에게나 매우 중요한 사항이다. 컬렉션 자체가 자연스럽게 하나의 경향을

형성하게 되기 때문에 결국 가장 중요한 부분은 계획성 있는 구매에 집중하는 것이다.

우선 자신의 취향이 어떤 식으로 표현되는지 살펴보자. 공통적으로 특정한 주제를 갖는 작품들에 당신이 끌리고 있다는 것을 깨닫는 데는 다소 시간이 걸리며, 당신의 컬렉션을 전체적으로 놓고 한 번에 살펴볼 때야 비로소 명확해진다. 때로는 작품이 당신을 선택하는 경우도 있다. 그 이유는 정확하지 않지만, 당신이 어떤 작품들에 이유 없이 이끌리게 되는 것이다. 이런 경우라면 일단 작품이 이끌어가는 대로 따라간 다음 그 작품이 보여줬던, 구체적이지 않지만 당신에게는 무척 매력적이었던 가치가 어떤 이유 때문이었는지 명확히 파악하고 거꾸로 그것을 이용해 보면 당신의 취향을 유추해 볼 수 있다.

그것은 어쩌면 같은 학교를 졸업했거나 동일한 그룹을 형성했던 작가들의 원작과 판화를 수집하는 것일 수도 있고, 아니면 특정한 양식 즉, 종이에 그린 회화, 미니어처 조각, 선으로 그려진 드로잉, 습작, 페이퍼 컷paper cuts*, 삽화, 포스터나 활판인쇄 작품letterpress print 등을 수집하는 것일 수도 있다. 그리고 공감을 불러일으키는 주제 즉, 가족, 죽음, 섹스, 자연, 성애를 집중적으로 다룬 작품들을 모으는 것이 당신의 취향일 수도 있다. 몇 개의 소집단이 공생하며 성장하듯, 하나의 컬렉션 안에서 자연스럽게 연계되는 몇 개의 작품군들로 당신의 취향을 나누어 볼 수 있을지도 모르겠다.

그 대상이 우표이건 모형 자동차이건 간에 무엇인가를 진지하게 수집하고 수집품을 늘려가는 과정에는 도전해야 할 과제가 있어야만 더 보람이 있다. 실현 가능한 특정한 목표와 그에 대한 완벽한 해답, 해결책 혹은 찬사를 받는 작품이 기존의 컬렉션에 더해질 때 느낄 수 있는 만족감 등이 그것이다.

미술품 컬렉션을 만들어감에 있어 집중해야 할 지점을 가지고 있다는 것

은 특정 목표가 무엇인지 더욱 쉽게 인지할 수 있게 해주고, 손에 넣어야 할 다음 작품을 정확히 짚어낼 수 있게 해주며, 자신의 힘이 닿는 한 모든 것을 다해 그것을 쟁취할 수 있도록 해주는 지향점이 명확하다는 것이다. 이러한 과정은 무척 보람 있으며 이를 통해 당신의 컬렉션에 일관성과 짜임새가 더해질 것이다.

취향의 경계를 넓혀가기

당신의 취향을 단련시키기 위해 편안함을 느꼈던 기존의 영역을 넘어서기 위해 노력하는 것은 컬렉터로 성장하기 위해 거쳐야 할 중요한 과정이다. 이때 뜻하지 않게 얻는 보상 중의 하나는 한 작품과 맺어왔던 관계나 취향이 변할 수 있다는 점이다. 한때 마음에 끌렸던 작품들이 시들해지는 반면, 다소 까다롭고 난해했던 작품들이 오히려 좋아지는 경우도 있다. 미술에 대한 취향을 개발하는 데 있어서 당신의 역량을 보다 강화시켜 주는 구체적인 방법들로는 다음과 같은 것들이 있다.

작품 수집을 위해 품앗이 그룹에 가입하라

품앗이 그룹buying collective or syndicate에 가입하는 방법은 친구들이나 가정이 함께 여러 점의 작품을 구매해서 회원들 간에 돌아가며 소장하는 것이다. 각 가정은 작품을 교환하기 전에 하나의 작품을 일정 기간 동안 걸어놓고 감상하게 된다. 이 경우 회원 간의 취향이 서로 다르기 때문에 균형을 맞추기 위해 다양한 작품을 구매한 뒤 돌아가며 감상하게 되는데, 일정 기간 동안 서로 다른 취향의 작품들을 걸어놓고 생활하면서 작품에 대한 각자의 이해의 폭이 변화하고 성숙해진다. 회원들은 매월 분할지급 방식으로 지불하거나, 또는 각각의 작품 별로 투자하는 방법으로 운영할 수 있다. 참고로, 영국 전역에서 품앗이 그룹 구매자들에게 자문 서비스를 제

쉽게 하는 현대미술 컬렉팅

당신의 취향을 단련시키기 위해
편안함을 느꼈던 기존의 영역을
넘어서기 위해 노력하는 것은
컬렉터로서 성장하기 위해 거쳐야 할
필수불가결한 과정이다.

공하는 더 컬렉티브The Collective: www.the-collective.info의 자문에 대해 알아보는 것도 좋은 방법이다.

미술 클럽에 가입해 정보를 얻어라

더 아티스트 오브 더 먼스 클럽The Artist of the Month Club: www.artistofthemonthclub.com과 같은 회원제 클럽에 가입하는 것도 새로운 작품을 발견하는 데 있어 흥미로운 방법이다. 연회비 $3,000/₩3,000,000를 내는 회원은 12개월 동안 매달 한 작품씩을 받아서 감상할 수 있다. 각각의 작품들은 AMCThe Artist of the Month Club의 큐레이터들로 구성된 전문가들이 수집할 가치가 있다고 판단한 신진 작가나 이미 경력을 인정을 받고 있는 작가들에게 특별히 주문 제작한 작품들이다. 이것은 일종의 실험적인 미술품 정기 구독의 형태로 당신이 갖고 있는 취향의 경계를 뛰어 넘을 수 있는 계기를 제공해줄 것이다.

판화 작품집에 투자하라

앞서 언급했듯이 많은 갤러리와 작가들은 협업을 통해 한정판 판화들을 모아서 새로운 작품집으로 만든다. 이는 신뢰할 수 있는 곳에서 작품을 구매할 수 있는 기회일 뿐 아니라, 새로운 방법과 양식, 작가와 장르에 친숙해질 수 있는 좋은 방법이기도 하다. 이런 작품집에는 자신만의 취향에 따라 구매할 경우에는 선택하지 않았을 작품들이 반드시 포함되어 있을 것이기 때문에, 그러한 작품도 감상하면서 자신의 관심과 반응이 어떻게 변해가는지를 알아볼 수 있는 좋은 기회도 될 것이다. 이런 과정을 통해 당신의 취향에 대한 새로운 눈이 뜨일 수도 있을 것이다.

작품들을 주기적으로 바꿔 걸어보자

수집한 작품의 수량과 관계없이 가끔은, 예를 들어 6개월 정도마다 작품의 종류 또는 위치를 바꿔 걸어보자. 이렇게 하면 작품도 새롭게 느껴지고 작품을 바라보는 관점도 바뀔 것이다. 또한 일정한 빛 때문에 작품이 손상되는 것도 방지할 수 있다. 서로 다른 작품들이 어떻게 어우러져 보이는지, 새로운 배경에서 어떻게 달라 보이는지 살펴보자. 작품들을 주제, 색상이나 크기 별로 그룹 지어볼 수도 있다. 아마도 기존 작품들과의 새로운 대화가 점차 뚜렷해지면서, 향후 컬렉팅의 방향을 새롭게 발전시킬 수 있는 영감을 얻게 될 것이다.

대상과 관계없이
무엇인가를 진지하게 수집하고
수집품을 늘려가는 과정에는 도전해야 할
과제가 있어야만 더 보람이 있다.

05
What is affordable art?

합리적인 가격의 작품이란 무엇인가?

미술품 구매의 경제적
측면에 대한 실질적인 접근

'가격 면에서 구입하기 부담스럽지 않은 작품'이란 정의하기 어려운 문제이다. 첫째로, 그것은 지극히 주관적이며 개인적인 문제이기 때문이다. 예를 들어 누군가에게 $1,500/₩1,500,000은 예술품에 투자하기에 소소한 금액일 수도 있으나 누군가에게는 상당히 부담스러운 금액일 수도 있다. 어느 정도의 가격이 부담 없는 수준인지에 대해서 과연 누가 결론을 내릴 수 있단 말인가? 그것은 당연히 각자의 재정적인 상황에 따른 개인적인 판단에 의해 결정되는 것이다. 그럼에도 불구하고 비교적 부담 없는 상한 가격을 대략 $6,900/₩6,900,000 수준으로 설정해 놓은 다양한 아트 페어에 대해서 주의를 기울여 볼 필요가 있다.

둘째로 미술계에서는 '부담 없는 가격의 작품'이라는 자체가 그리 환영받는 용어는 아니다. 이 용어가 예술의 가치를 낮추고 격을 떨어뜨리는 것처럼 비춰지기 때문이다. 따라서 '매력적이고', '쉽게 다가갈 수 있는' 혹은 '입문자 수준'의 가격대인 작품들은 단순하게 그 작품이 가진 상업적인 가치가 낮음을 의미하는 것뿐만 아니라 포괄적으로 가치 자체가 떨어진다는 의미를 갖는다.

셋째로, 예술 시장은 규제를 받는 시장이 아니다. 영향력 있는 컬렉터들의 가격 부풀리기를 제재하기 위한 금융 감독 기관FSA: Financial Services Authority이나 경찰의 단속이 없기 때문이다. 예술품의 가격은 일부 사람들의 판단에 따라 정해진다고 하는 것이 더 옳다. 예를 들어 오늘 어떤 작품

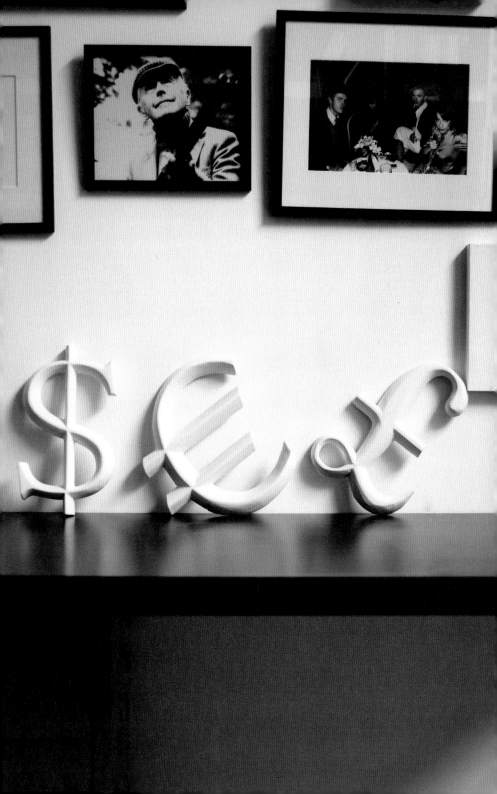

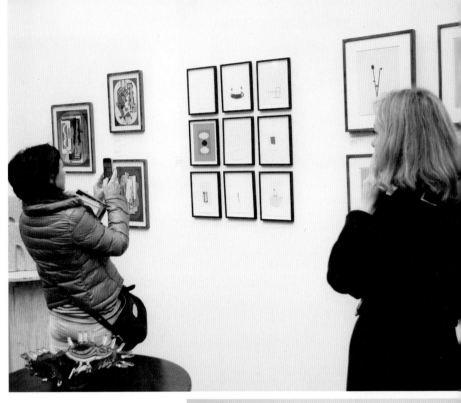

일반적으로
미술 작품을 투자
목적으로 구매하는 것은
위험한 게임이다.

이 일정한 가격으로 전시회에서 판매되었는데, 똑같은 작품이 6개월 후에 다른 경매장에서 앞서 판매되었던 가격의 절반에 판매될 수도 있고, 혹은 두 배로 판매될 수도 있는 것이다. 따라서 특정 작품의 가격에 대해서는 항상 모든 상황을 감안해야 할 필요가 있다.

자신의 기준에서 거액을 지불한 사람이라면 자신이 구입한 작품에 정당한 금액을 지불했는지 그리고 몇 년 후 이 작품의 가치가 올라갈 것인지 확실히 알고 싶을 것이다. 전자는 예술시장에서 해당 작품에 대한 가치평가와 개인의 예산 사이에서 마음이 놓이는 접점을 찾을 수 있을 것인가에 대한 문제이며, 후자는 구매자의 직감, 정확한 시장 조사 여부와 행운에 따라 결정되는 문제이다. 작품 가격의 상승이 미술품 구매의 주요 목적이 되서는 안 되겠지만, 가격 상승은 초기 투자가 그만큼 가치 있었다는 것을 입증해 주는 것이기 때문에 구매자가 경제적으로나 감정적으로 안심할 수 있는 근거를 제공해 준다.

일반적으로 미술품을 투자 목적으로 구매하는 것은 위험한 게임이다. 만약 작품의 가치가 추후에 상승할 것이라는 판단으로 개인적으로 좋아하지 않는 작품을 구매하게 되는 경우 커다란 문제를 야기할 수도 있다. 해당 작품의 가치가 추락할 경우, 취향과 마음에 맞는 작품을 구입했기 때문에 가격이 하락해도 괜찮다라는 정당화조차 할 수 없기 때문이다.

세상에는 미술을 사랑하는 컬렉터와 투자 수단으로 인식하는 컬렉터들이 공존하지만, 돈을 벌기 위해 작품을 구입하는 행위는 일반적으로 예술계에서 얼굴을 찌푸리게 하는 대상이 된다. 예술의 금전적 가치는 금이나 석유처럼 절대적 권위를 가진 하나의 기관이나 거래 구조를 통해 획일적으로 측정될 수 없다. 모든 작가들과 각각의 작품은 서로 다른 기준에 따라 그 가치가 결정된다. 비록 가격도 그 가치에 영향을 미친다는 사실이 자명해 보이지만 말이다. 미술은 근본적으로 주관적인 기준 즉 구매자의 취향과 일시적인 기분, 열정, 미술계의 추세나 유행 등에 따라 가치가 매

겨진다. '좋은 작품'은 미리 정해진 규칙이나 조건으로 구성된 목록에 따라 분류할 수 없다. 또한 작가의 기교 또는 기술적 능력이 뛰어난 구상이나 개념보다 반드시 우선시되지도 않는다. 오히려 어떤 경우 뛰어난 구상을 바탕으로 제작된 작품이 기교가 능숙하게 발휘된 작품보다 높은 평가를 받곤 하는데, 현대 작가들은 자신의 기술적인 숙련도에 감동받은 관람자보다 자신의 발상에 공감하고 소통하는 관람자들을 더 좋아하는 경우도 있기 때문이다.

오늘날 데미안 허스트나 무라카미 다카시를 포함한 많은 현대미술 작가들은 '팀team'을 고용하여 함께 예술 작품을 만든다. 오늘날 작품은 구상한 사람의 것이기 때문에 작가들이 자신의 손으로 작품을 제작하지 않았다는 사실이 작품의 가치를 감소시키지는 않는다. 작가의 작품에 높은 경제적 가치를 부여하는 것은 미술계 사람들의 판단과 평가이다. 긍정적인 평가를 받거나 공개적인 지지를 받을수록 작품의 금전적 가치는 더욱 높아진다.

무엇이 작품 가격에 영향을 미치는가?

미술계에는 작품이 지닌 가치에 직접적으로 영향을 주는 평가 항목으로 다양한 지표들이 존재한다. 특정 작가가 많은 지표들을 만족시키는 경우, 미술계로부터 작품 활동에 대해 그만큼 인정을 받았다는 것이기 때문에 자연스럽게 그 작가의 작품이 지닌 가치는 상승한다.

MFA Master of Fine Arts

미술 석사 학위는 작가가 경력을 만들어가는 것에 대해 헌신을 다하고 있다는 것을 보여준다. 또한 그들이 받은 훈련과 작품에 대한 진지함이 보다 높은 수준이라는 것을 보여주기도 한다. 수준 있는 미술 학교에서 제

미술상을 수상하거나
후보에 오른다는 것은
주목할 만한 일이다

합리적인 가격의 작품이란 무엇인가?

공하는 학위 과정은, 명망 있는 작가들로 이루어진 훌륭한 교수진과 서로의 작품을 보다 세련되고 훌륭하게 발전하도록 자극하는 뛰어난 학생들이 어우러져 학위 과정과 졸업생들의 작품의 질을 높여주기 때문이다. 좋은 사례로 1980년대 후반 마이클 크레이그 마틴Michael Craig-Martin과 마크 윌링거Mark Wallinger 등으로부터 사사받았던 데미안 허스트, 아냐 갈라치오, 샘 테일러우드, 사라 루카스Sarah Lucas와 매트 콜리셔 Mat Collishaw 등 쟁쟁한 YBAYoung British Artists들을 배출해낸 런던의 골드스미스 대학Goldsmiths' College의 학위 과정을 꼽을 수 있다. 유망한 학교의 'MFA show' 즉 졸업 전시회는 새로운 작가를 발굴하고자 하는 상업 갤러리들에게 커다란 관심의 대상이다.

미술계의 입 소문

작가에 대한 소문이나 해당 작가의 활동에서 나타나는 기류는 작가의 인지도를 높이는데 영향을 주기 때문에 자연스럽게 작품 가격 상승에도 영향을 준다. 이제 막 졸업했음에도 불구하고 신문의 헤드라인을 장식하는 신진 작가들이나, 온라인과 잡지에 게재된 긍정적인 기사, 신문 기사를 통해 끊임없이 회자되는 전시회들은 미술계의 화제거리가 되어 퍼져 나간다. 끊임없이 화제의 중심에 있는 작가들은 미술계의 호기심을 자극하고 작품 가격의 상승에도 영향을 끼친다.

수상 내역

모든 수상은 작가의 경력과 인지도에 도움이 되고, 그 작가의 역량을 인정하는 미술계 인사들의 숫자를 늘려 준다. 명망이 있는 상을 수상할수록, 게다가 높은 인지도를 갖추고 큰 존경을 받는 심사위원들에 의해 상이 주어졌다면 수상자의 작품은 가치가 더욱 높아질 것이다. 아울러 수상 후보에 오르는 것 자체만으로도 좋은 경력이 될 수 있다.

갤러리의 대표 작가

작가의 개인 웹사이트를 통해 직접 소통이 가능한 인터넷 시대에서는 오직 갤러리만이 작가와의 연결 통로가 아니며, 작품을 만날 수 있는 플랫폼이 무수히 많이 존재한다. 하지만 세계적으로 알려진 작가들을 보유하고 있는 갤러리에 소속되는 것은 작가로서의 이력을 쌓아가는 데 큰 도움이 된다. 작가에게 있어 갤러리에 소속된다는 것은 미술계에서 자신의 작품을 입증하기 위한 첫 번째 도약이 될 수 있다. 재능 있는 작가를 발굴하는 것으로 명성이 높은 갤러리가 새로운 소속 작가의 전시를 하는 것은 그 작가가 기존의 소속 작가들처럼 성공할 수 있다는 의미로 받아들일 수 있다. 100퍼센트 성공을 보장할 수 없지만, 적어도 가능성은 매우 높은 것이다. 어떤 작가가 갤러리에 소속되었다는 사실은 미술계의 전문가들이 그 작가의 작품을 훌륭하게 판단했다는 의미이며, 그 작가는 미술계의 호평을 받을 가능성이 높고 가격과 인기가 상승할 것을 뜻하기도 한다.

갤러리들은 미술계에서 소속 작가들에 대한 인지도를 높이기 위해 다양한 홍보를 통해 많은 노력을 기울인다. 갤러리들은 끊임없이 이야기를 만들고 뉴스와 인터넷에서 화제를 불러일으켜 작가의 인기와 작품 가격을 함께 상승시키는데, 여기서 갤러리와 아트딜러가 가진 입지와 역량이 매우 중요하게 작용한다. 갤러리의 국내외 입지가 높을수록 작가에게는 더 도움이 된다. 이 경우에는 갤러리 전시에 대한 화제거리가 늘어나고 보다 영향력 있는 컬렉터에게 작품이 소개될 것이며, 작가는 갤러리 전시나 아트 페어를 통해 더 큰 인지도를 얻을 수 있을 것이다.

국제 전시

한 갤러리가 전 세계적으로 몇 개의 지사를 가지고 있는 경우는 드물기 때문에 소속 작가들은 일반적으로 자국에서 전시를 개최한다. 만약 해외의 갤러리들이 자국에서 전시를 하기 위해 어떤 작가를 초대하거나 또는 개인전을 열기 위해 의뢰하는 경우, 혹은 자기 나라에서 한 작가가 자신의 나라를 대표하게 된다면, 그 작가의 국제적인 인지도가 높아지며 폭넓은 해외 컬렉터들에게 알려진다. 즉 그 작가의 작품이 세계적으로 인정받았다는 의미가 되는 것이다.

그룹 전시

자국이나 해외에서 열리는 개인전 뿐만 아니라 그룹 전시 또한 작가에 대한 인지도를 끌어올리는 역할을 한다. 명망이 있는 작가들과 함께하는 그룹 전시는 다른 작가들의 평판과 어떤 관람객이 어떻게 그들의 작품을 감상하는가에 모두 영향을 주게 되기 때문이다. 다른 작가들과 함께 흥미롭고 새로운 미술적 조류에 동참하는 것은 해당 작가가 시대정신과 함께하고 있다는 인상을 심어준다.

세계 미술 뉴스에서 존경받는
비평가들로부터 긍정적인 평가를 받고
언론의 관심 대상이 되는 것은 작가의
경력에 큰 도움이 된다.

베니스 비엔날레는
세상의 이목을
집중시킨다

비평가의 찬사

세계 미술 뉴스에서 존경받는 비평가들로부터 긍정적인 평가를 받고 언론의 관심 대상이 되는 것은 작가의 경력에 큰 도움이 된다.

비엔날레

베니스 비엔날레와 같이 현대미술을 한 눈에 조망할 수 있는 국제적인 작가들을 위한 전시회에 초청받는 것을 비롯하여 명성 있는 국제적인 미술행사에 초청받는 것은 오늘날 미술에 대한 해석, 전파, 분석, 통합과 토론의 한가운데 있다는 것을 의미한다.

입주작가와 강사 경력

작가가 수준 높은 기관에서 강사로 활동하거나 입주작가Artist in Residence가 된다는 것은 그 기관이나 갤러리가 해당 작가를 지지하고 지원하는 것을 공개적으로 보여주는 것이다.

주요 컬렉션에 소장되는 것

명망 있는 개인 컬렉터의 컬렉션에 작품이 소장되었다는 것은 작가가 전문적인 컬렉터에 의해 평가받고, 그들의 호감과 투자를 이끌어냈으며, 결과적으로 컬렉터에게 즐거움을 주었다는 것을 의미한다. 예리하게 다듬어진 비평 감각과 전문가의 조언을 얻을 수 있는 예술 애호가가 좋은 작품을 찾고 작가를 발견하고 지원하게 되었다는 사실은, 그 작가를 향한 공개적 지원과 같다.

> 작가가 더욱 더 유명해지고 더 많은
> 사람들이 작품을 사고 싶어 할수록 가격은
> 올라가기 마련이다.

미술관 전시 경력

대중을 상대로 하는 미술관 전시는 특정 시기와 사조 혹은 양식을 아울러 현대미술 전반에 영향을 준 것으로 여겨지는 우수한 작가를 선별하고 전시로 기획하여 대중에게 공개하는 것이다. 주요 갤러리들은 미술관과 네트워크를 갖고, 소속 작가의 작품이 미술관에 소장될 수 있게 하기 위해 노력한다. 또한 컬렉터들은 자신들의 소장품이 대중에게 소개되도록 기부하거나 전시를 위해 작품을 대여해 주기도 한다.

미술관은 위원회를 통해 미술관의 영구 소장품을 결정한다. 따라서 작품의 영구 소장이 결정되는 것은 해당 작가에게는 공개적인 지지이며 영광스런 칭찬이고 작품에 대한 높은 가치를 입증하는 것이다.

경매 이력

1차 시장이 작가의 경력 구축에 필수적인 역할을 한다면, 2차 시장 즉, 경매를 통한 공공 무대에서의 판매는 앞서 작가에게 주어졌던 모든 형태의 지지, 즉 미술을 지도했던 스승에서부터 작품을 내놓는 과정을 도와준 갤러리의 큐레이터까지 각계 각층으로부터 받았던 지원의 결과를 확정하기 위한 장소를 제공하는 것이다. 경매에서의 최고 입찰가격은 그 당시 작가가 도달할 수 있는 가장 높은 수준의 가격을 보여주는 것이다. 아트넷과 같은 웹사이트에서 최근의 경매 상황을 살펴볼 수 있다.

수요가 높은 상품이 대개 그렇듯이 작가가 유명해지고 더 많은 사람들이 작품을 구입하고 싶어 할수록 가격은 상승한다.

작품을 평가하기 위한
실용적이고 실질적인 방법들

미술 작품의 가격이 '적절하게' 책정되었는지, 앞으로 가격이 상승할 것인지에 대하여 평가하는 것은 언제나 까다로운 일이다. 하지만 미술품을 평가할 때 간단하게 살펴 볼 수 있는 다음 사항들에 대해서는 반드시 검토가 필요하다.

갤러리의 전속 작가 지원 현황

현재 갤러리의 대표 작가와 그 갤러리나 아트딜러가 육성하고 있는 다른 작가들, 그리고 과거에 일했던 작가들을 확인하고 갤러리의 역량을 평가하자. 그들의 경력에 갤러리가 재능 있는 작가들을 발견하고 지원하는 안목이 반영되었는가? 작가의 작업을 지원할 마케팅marketing과 영향력을 가지고 있는가? 갤러리와 전속작가의 성공은 가격의 상승으로 이어진다.

작가 경력

해당 작가가 다닌 미술 대학을 살펴 보고, 언제 졸업했는지 확인해 보는 것도 좋다. 그들이 자신의 직업에 얼마나 헌신하고 있는지 평가해 보자. 어디에서 전시회를 가졌었는지, 참여했던 프로젝트는 무엇이었는지, 그리고 함께 그룹 전시를 열었던 작가들은 누구였는지 살펴보자. 수상 후보로 지명된 적이 있는지, 어떤 상을 수상했는지 찾아보자. 그 작가에 대한 언론 보도나 논평들도 읽어보자. 저명한 작가와 함께 대형 프로젝트에서 활동한 적이 있는지, 또는 혁신적인 콜라보레이션Collaboration에 참여한 적이 있었는지도 확인해 보자. 모든 정보를 활용하여 작가가 걸어온 궤적을 그려보고 이러한 사항들이 가격에 미칠 영향에 대해 생각해 보자.

미술계 동향

작가가 현재 미술계의 경향 중 어떤 부분에 부합하는가? 그리고 이러한 점이 작품의 가치에 어떻게 영향을 줄 것인가?

특정 작품의 가치

작품의 크기, 작품 완성을 위해 투입된 노동의 정도, 재료의 품질과 비용, 작품의 관념적인 방향성, 작품이 스케치인지, 아니면 보다 정교하게 작업이 진행된 작품인지, 공동 작업인지, 또는 특정 전시회나 행사를 위해 만들어진 것인지, 그리고 이 작품이 만들어진 시기가 작가의 경력에서 어디에 해당하는지, 즉 초기 작품인지 현재의 작품인지 아니면 작가의 인생에 있어서 특별히 중요한 순간에 제작된 작품인지의 여부 등이 모두 고려해야 할 사항들이다. 갤러리스트나 경매회사 또는 판매자에게 가능한 많은 질문을 하고, 과거의 도록이나 판매 및 경매 기록을 살펴보자. 상당한 금액의 작품이라면 혼자 결정하지 말고 가능하면 다른 사람의 의견도 들어보아야 한다.

가치 결정에 미치는 개인적인 영향

작품 구매자는 자신의 입장에서 미술 작품의 가치를 결정할 수 있는 특별한 위치에 있다. 작품의 가치 평가에 영향을 줄 수 있는 개인적인 요소들을 기억해야 한다.

재정 상황

개별 작품의 가격에 대한 문제는 구매자의 주관적인 판단에 달려 있으며, 각자의 재정 상황에 의해 결정된다.

취향

개인적인 취향은 자신만의 컬렉션을 구성하고 발전시켜 나갈 때 핵심이 된다. 특정 작품에 대한 끌림은 그 작품을 개인적으로 꼭 소장해야 한다고 생각하게 만들며, 누구보다도 자신에게 더욱 가치 있는 작품으로 느끼게 한다. 미술 시장의 유행은 개인의 기호보다 훨씬 더 변덕스러울 수 있다. 지금의 유행이 몇 년 후에는 흘러간 과거가 될 수 있기 때문에, 자신의 고유한 취향에 귀를 기울이는 것은 소중한 컬렉션 기술이다.

정서적 연관성

선물로 받은 작품이나 축하를 위해, 혹은 보너스나 유산처럼 특별한 이유로 소장하게 된 작품은 보다 높은 개인적인 가치가 있다.

소장 가치

개인 컬렉션의 일부로 각각의 미술 작품을 평가할 때, 특정 작품이 전체 컬렉션을 구성하는 데 마치 하나의 퍼즐 조각처럼 반드시 필요하다면, 그 작품은 컬렉터에게 엄청난 가치를 가지는 것이다.

작가와의 관계

작가의 후원자 혹은 친구로서 그들 경력에 있어 중요한 시기에 지원하고 있는 경우 작품들에는 개인적인 가치가 더해진다.

특정 작품에 대한 끌림은
그 작품을 개인적으로
꼭 소장해야 한다고 생각하게
만들며, 다른 누구보다도
그 사람에게 더욱 가치 있는
작품처럼 느끼게 한다.

합리적인 가격의 작품이란 무엇인가?

재정 문제에 대한 실제적인 접근

적절한 가격의 현대미술 작품을 구입할 때 유념해야 하는 재무상 또는 금융상 고려 사항 및 실제 거래상의 세부사항이 존재한다아래에서 소개되는 사례들은 영국의 경우이며 국내 상황과는 많은 차이가 있다. _역주.

저축

예술 작품을 구입하기 위해 매달 일정액을 모으게 되면 사전에 예산 규모를 명확하게 정할 수 있다.

예산

당신은 어떤 작품 또는 어느 작가를 선호하는지 이미 알고 있고, 그 작가의 작품을 구입하기 위해 저축을 하고 있을지도 모른다. 또는 미술 작품에 투자하기 위해 일정 금액을 가지고 있을 수도 있다. 어느 쪽이건 사전에 자신이 정한 예산의 한도 내에서 구매하는 것이 가장 중요하다.

추가 비용을 위한 예산

미술품을 구입하기 전에 다음의 사항들을 고려하자.

- 액자 가격—액자의 가격은 작품의 가치보다 작품의 크기에 따라 달라진다.
- 경매 매매 수수료—구매자가 지불하는 수수료는 경매 회사에 따라 차이가 있지만 대략 20퍼센트 정도이다. 경매 도록에 기재된 세부사항을 확인하자.
- 2차 시장 판매를 위한 작가의 재판매 가격—경매 도록에 기재된 정보를 온라인 비영리 시각 예술 권리 관리기관인 DACwww.dacs.org.uk의 홈페이지에서 확인하자. 유럽에서는 $1,350/₩1,350,000에서

$67,000/₩67,000,000 사이의 작품에는 보통 4퍼센트 정도의 재판매 금액이 더해지며, 그 이상은 판매 금액에 비례하여 늘어난다. 뉴욕에서는 재판매 로열티 행위를 법으로 인정하지 않는다.

- 관세—국가마다 다르지만 대개는 약 5퍼센트 정도의 수입관세가 있다. 반면에 작품을 수출하는 경우에는 수출 증빙을 제출하여 매출세액을 공제받아야 한다.

- 작품 운송 비용.

- 창고보관료—구매자에게 배송되기 전에 작품을 보관하는 비용이 있을 수 있으므로 갤러리와 경매 회사에 확인하자.

- $13,500/₩13,000,000 보다 낮은 가격의 작품은 대개 일반 가계 손해 보험에 들 수 있다.

무이자 대출제도

영국, 프랑스, 네덜란드 등의 국가에는 생존 작가들의 현대미술 작품을 구입하는 데 필요한 자금을 무이자로 대출해주고 원금은 분할 상환하는 금융시스템이 존재한다.아래에서 소개되는 사례들은 영국의 경우이며 국내 상황과는 많은 차이가 있다. _역주. 영국의 오운 아트Own Art는 만기가 10개월 이상인 무이자 대출을 $3,200/₩3,200,000 한도에서 제공한다. 이러한 제도의 실행에는 갤러리의 참여 여부가 관건인데, 만일 갤러리 관계자 또는 아트딜러와 신뢰 관계가 형성된 경우, 할부 구입에 대해 개인적으로 상의할 수도 있다.

공동 구매하기

예술 작품을 공동으로 구매하고 공유하기 위해서 구매 공동체 또는 조합을 구성하는 것은, 작품 구입 비용을 분담하고 공동의 컬렉션을 구축할 수 있는 좋은 방법이다. 보통 5~10세대 또는 개인으로 구성된 회원들은 일정액을 매달 공동 계좌에 입금하고, 세대별로 2~3개월마다 공동 컬렉션인 예술 작품을 돌아가면서 공유한다. 이 방법은 개인이 보유한 예산

이상의 미술품을 소유할 수 있는 좋은 방법이다. 더 많은 정보는 더-컬렉티브www.the-collective.info에서 볼 수 있다.

혁신적인 금전적 인센티브 제도

일부 갤러리들은 미술품의 새로운 투자수익 구조를 개척해 나가고 있다. CAWCollective Arts Worldwide: www.cawgallery.net는 전 세계적으로 팝업아트 전시회를 개최하는 갤러리로, 이익 공유 제도를 고안했는데 이는 자신들로부터 작품을 구입하는 고객을 위한 보상 제도로서 작품 판매 수익의 일부를 배당받을 수 있는 기회를 제공한다. 이런 제도는 창의적인 방법으로 혜택을 제공해 주지만, 간혹 속임수를 쓰는 경우도 있다. 언제나 조심하고, 분별력을 유지하며 갤러리에 대해서 자세히 알아보고, 다른 참여자들과 대화를 나눠 보아야 한다.

갤러리에서의 구매

갤러리는 작가를 대표하여 홍보와 판매를 하는 것이며, 이것은 작가의 경력 전반에 도움이 되고 추후 작품 가격이 상승하는 데 반영된다. 그렇기 때문에 갤러리에 소속된 작가의 작품을 구매하는 경우 어느 정도는 높은 금액을 감수해야 한다.

작가로부터 구매하는 경우

작가에게서 직접 구매하는 경우 갤러리에 지불해야 하는 수수료가 발생하지 않지만, 실제로는 시장가격을 유지하기 위해 갤러리에서 판매되는 가격에 맞춰 가격이 책정된다. 작가가 개별적으로 대폭 할인된 금액으로 거래를 하면 갤러리나 아트 딜러의 원성을 살 수 있기 때문에 일정 수준의 가격을 유지할 수밖에 없다. 전속 갤러리가 없는 작가는 제작 소요 시간, 애착 등과 같이 예술시장에서는 고려되지 않는 개인적인 이유로 작품의 가치를 잘못 판단하여 엉뚱한 가격을 책정하는 경우도 있다.

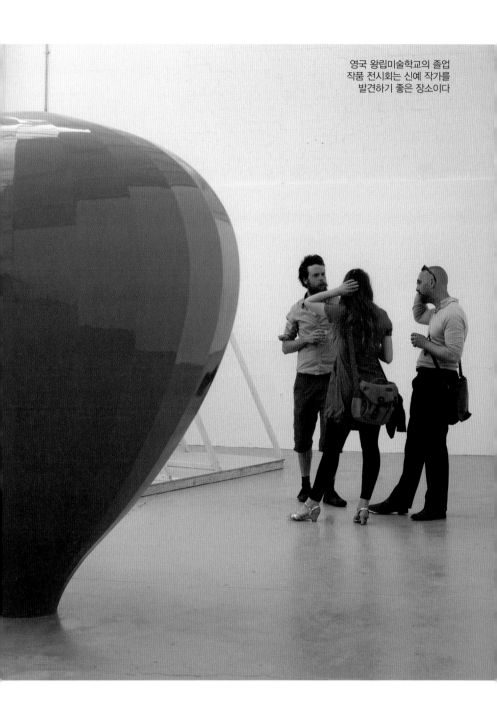

영국 왕립미술학교의 졸업
작품 전시회는 신예 작가를
발견하기 좋은 장소이다

합리적인 가격의 작품이란 무엇인가?

가격 협상

가격을 협상할 때 갖춰야 할 예의는 탐구해 볼 만한 흥미진진한 영역이다. 갤러리는 대부분 할인을 해주지만 경제 상황, 작품의 인지도, 작품 가격과 같은 다양한 요소에 따라 할인율은 달라진다. 10퍼센트 할인에 해당하는 금액이 상당하다면 할인을 요청해 보자하지만 희귀한 작품이나 수작(秀作)의 경우 가격 협상 없이 작품 대금을 지불하는 것이 현명한 판단일수도 있다_역주. 갤러리와 관계를 형성하고 꾸준하게 작품을 구입하면 할인을 받는 것이 가능한데, 이것은 갤러리와 신뢰 관계를 지속한 것에 대한 보상이라고 할 수 있다. 노련한 컬렉터라면 대부분 정찰가격으로 작품 대금을 지불하지 않을 것이다. 갤러리에서 처음 제시한 금액의 10퍼센트부터 할인율을 제시하면서 가격을 협상해보자. 이러한 방법은 온라인 갤러리에도 적용된다. 전화를 통해 갤러리 관계자와 이야기를 나누고 자신을 지속적으로 관계를 형성할 수 있는 고객으로 인지시키자. 작품을 한번에 여러 점 구입하면 할인 협상에 더 유리할 것이다.

Do

현실적이 되자.

예의를 지키자.

자신감을 갖자.

갤러리스트나 작가의 성향을 평가하고 그것에 맞는 방식으로 다가가자.

자신의 예산을 설명하고, 할부로 구매가 가능한지 문의하자.

같은 작가의 작품 중 크기가 작거나 대안이 가능한 저렴한 가격대의 작품이 있는지 문의하자. 다른 전시회가 개최될 예정은 없는지, 혹은 전시되지 않았지만 구입이 가능한 다른 작품은 없는지 문의해 보자.

Don't

두려워하지 말자.

반드시 구입해야 한다는 압박감을 버리자.

한 두 점의 작품을 구매하면서 무리한 할인을 요구하지 말자.

할인을 예상하지 말자.

허세를 부리지 말고 신중하게 협상하자.

합리적인 가격의 작품이란 무엇인가?

가격에 대한 기대 조절하기

미술 작품을 가격에 따라 분류하는 것은 실질적으로 불가능하다. 앞에서 살펴본 바와 같이 크기와 범위, 모양과 기술적 능력이 동일하게 발휘된 작품일 경우에도 작가와 작품마다 다른 가격이 매겨지기 때문이다. 즉 정확한 기준이 되는 평가 체계가 없는 것이다. 하지만 구매를 위해 둘러보면 당신의 기호와 예산을 비롯한 요구 조건들을 만족시키는 작품을 찾게될 것이다. 그것은 급부상하는 작가의 작품을 구입하는 모험이 될 수도있고, 유명 작가의 복수 미술품에 투자하는 것일 수도 있으며, 예술과 패션의 콜라보레이션으로 탄생한 스카프나, 한정판 엽서를 구입하는 것일수도 있다. 창의적으로 생각하고 영리하게 행동하면서 모험심을 갖고 대담해지자. 그물을 넓게 펼치면 선택의 폭이 넓어질 것이다. 지금부터 특정 가격대에서 구매가 가능한 미술 작품들의 특징을 살펴보고자 한다. 특히 이 책을 집필하는 시점에 찾을 수 있었던 구체적인 작품들의 예도 소개되어 있다. 이 사례들이 결코 단정적인 것은 아니지만, 구매 가능한 다양한 미술품들을 비교하는 데 어느 정도 도움을 줄 것이다.

$80/₩80,000 이하

프리 아트 페어Free Art Fair나 아트 바터와 같이 실험적이고 대안적인 아트페어에서 구매할 수 있는 작품들이다. 이러한 곳에서는 작품을 물품이나 다른 작품과 맞바꾸는 것이 가능하다. 가방, 키친 타올, 티셔츠 같이 작가가 제작한 실용적인 에디션 작품들, 작가와 패션 디자이너와 콜라보레이션한 작품들은 낮은 가격으로 구매가 가능하며 이 범주에는 갤러리에 소속되지 않은 신예 작가 혹은 미술 대학 재학생의 작품도 해당된다.

■ $8/₩8,000: 터너 프라이즈 수상자이며 1990년 베니스 비엔날레 출품자인 아니쉬 카푸어의 한정판 축하 카드로 10개가 한 세트이다. 2010년 제작되었으며 같은 해 런던의 서펜타인 갤러리The Serpentine Gallery에서 판매하였다.

■ $40/₩40,000: 터너 프라이즈 수상 후보자이자 YBA 작가인 트레이시 에민의 〈Mouse Sanctions〉은 2008년 제작된 한정판 면 소재 가방으로 2011년부터 판매되었으며 에민인터내셔널에서 구입이 가능하다.

■ $28~38/₩28,000~38,000: 2008년 휘트니 비엔날레Whitney Biennial와 의류회사 갭Gap의 후원으로 제프 쿤스와 척 클로스Chuck Close를 포함한 국제적인 현대미술 작가들의 한정판 콜라보레이션 티셔츠. 같은 해 영국과 미국, 캐나다의 갭 지정 매장과 휘트니 뮤지엄, 로스앤젤레스의 현대미술관Museum of Contemporary Art, 그리고 파리의 편집 매장인 콜레뜨Colette에서 판매하였다.

■ $48~80/₩48,000~80,000: 2010년과 2011년 매튜 바니Matthew Barney와 피터 블레이크를 포함한 국제적인 작가들이 만든 텍스 디스크. 아트 카부트페어의 일부로 만들어진 이 작품은 500개 에디션으로 아트카부트페어의 웹사이트에서 판매하였다.

■ $75/₩75,000: 2010년 제작된 RCASecret anonymous postcard show의 오리지널 우편엽서. 유명 작가와 신진 작가 1,000여 명이 제작한 2,800장의 우편엽서이다. 2010년에는 요코 오노Yoko Ono, 올라퍼 엘리아슨Olafur Eliasson, 존 발데사리와 같은 작가들이 참여했다.

$80~560/₩80,000~560,000

이 가격대에서 구입이 가능한 작품들은 신진 작가의 드로잉과 프린트 스튜디오의 작품, 유명 작가들이 공공전시관을 위해 제작한 한정판 작품 그리고 가격이 낮게 책정된 조각품 등이 있다.

■ $280/ ₩280,000: 도날드 우르크하트Donald Urquhart의 2010년 작품인 〈I'm Living in a Song by the Shangri-Las〉. 데생 작가로 변신한 영국 출신의 드랙 퀸Drag queen인 작가가 300그램 써머셋 포토 사틴지300 gram Somerset photo Satin paper에 인쇄한 디지털 프린트이다. 작가가 서명하고 번호를 매긴 에디션 100점의 한정판 작품으로 런던의 화이트채플 갤러리에서 판매되었다.

■ $480/₩480,000: 2010년 작품인 크리스 레빈Chris Levene의 〈Grace Jones, Hurricane〉. 지클레이 인쇄 기법을 사용한 비닐 소재의 한정판 작품이다. 그레이스 존스Grace Jones의 앨범 발매에 참여하기 위해 제작되었으며 작가와 가수가 동시에 서명한 500개의 에디션이다. 더 비닐 팩토리The Vinyl Factory: www.thevinylfactory.com에서 판매하고 있다.

■ $560/₩560,000: 2005년 센트럴 세인트 마틴을 졸업한 조이 허친슨Zoe Hutchinson의 작품인 〈Girl in Lake〉. 연필과 목탄으로 그린 스케치로 더 포트먼 갤러리www.theportmangallery.com에서 판매하였다.

$560~1,200/₩560,000~1,200,000

대량 제작된 유명 작가의 한정판 프린트 시리즈, 급부상하는 작가의 소량 에디션 한정판 프린트 시리즈와 원화 작품들이 이 범주에 들어간다.

■ **$720/₩720,000**: 터너상 최종 후보자 명단에 올랐던 피오나 배너의 2009년 작품인 〈Book 1/1〉. 거울 카드 위에 블록 프린트block print*기법을 사용하였다. 65점의 에디션으로 원작 프린트는 멀티플 스토어에서 판매한다.

■ **$920/₩920,000**: 마이클 타보르다Michael Taborda의 목조 작품 〈Untitled (2009)〉. 2010년 ACME studio 수상 후보에 오른 신진 작가로 유망한 신진 작가의 작품을 취급하는 갤러리인 뮤뮤 아트Murmur Art에서 판매한다.

■ **$1,200/₩1,200,000**: 카타리나 지페어딩Katharina Sieverding의 〈Die Pliete(2005)〉은 네 부분으로 이뤄진 포스터로 서명된 상자 안에 담겨 있으며 에디션은 50점이다. 베를린의 쿤스트 베르케 갤러리에서 판매한다.

$1,200~2,400/₩1,200,000~2,400,000

유명 작가들의 한정판 에디션 작품, 신진 작가들의 프린트 소품이나 원화 또는 고급 프린트 포트폴리오 세트집의 최저 가격대이기도 하다.

■ **$1,500/ ₩1,500,000**: 2010년 ICA갤러리는 6점의 프린트로 구성된 기념 프린트 포트폴리오를 제작했으며 에디션은 60이다. 캐롤 보브Carol Bove, 피터 코핀Peter Coffin, 라이언 갠더Ryan Gander, 주디스 호프Judith Hopf, 로잘린드 나샤시비Rosalind Nashashibi와 토마스 사라체노Tormas Saraceno와 같은 뉴욕, 런던, 베를린, 프랑크푸르트를 기반으로 활동하는 국제적인 유

명 작가들이 제작에 참여하였고 주문 제작된 상자에 넣어서 판매되었다.

■ $1,500/₩1,500,000: 크리스찬 마클레이Christian Marclay의 〈Carpe Diem (2010)〉은 순은, 강철 볼 베어링, 가죽을 재료로 사용하여 25×3×0.8cm 크기로 만든 에디션 40개의 조각작품이다. 2010년 화이트 큐브의 비디오 설치 작품과 관련하여 제작된 시계판이 없는 손목시계로 화이트 큐브 런던에서 판매했다.

■ $1,760/₩1,760,000: 국제적인 수상 경험이 여러 번 있는 캘리포니아 출신의 작가 존 발데사리의 〈Brain/Cloudwith Seascape and palm Tree (2009)〉는 145장 에디션으로 카운터 에디션즈에서 판매되고 있다.

$2,400~4,800/₩2,400,000~4,800,000

국제적으로 이름을 알리면서 급부상한 신진 작가들의 작품으로 프린트 포트폴리오, 희소성 있는 판화, 원화 그리고 다소 규모 있는 조각 작품이 해당된다.

■ $2,400/₩2,400,000: 미국 사진작가인 알렉스 프레이저Alex Prager의 〈Rita from Week End(2009)〉 2010년 모마MoMA에서 열린 '뉴 포토그래피New Photography'전에서 전시된 작품으로 2010년 필립스의 사진 경매에서 성공적으로 판매되었다.

■ $2,560/₩2,560,000: 영국의 신진 작가인 에드워드 케이Edward Kay가 2010년 제작한 작품과 2003 베니스 비엔날레에 참여한 비디오 작가 힐러리 로이드Hilary Lloyd, 미국의 스털링 루비Sterling Ruby, 그리고 터너 상 수상자인 독일의 사진 작가 볼프강 틸만의 네가지 작품들로 구성되어 있는 프린트 포트폴리오로 런던의 스튜디오 볼테르에서 구입할 수 있다.

쉽게 하는 현대미술 컬렉팅

- $2,000/₩2,000,000: 수잔 콜리스Susan Collis의 〈No Show(2010)〉. 다이아몬드, 가넷, 연수정이 덧붙여진 품질보증된 은으로 제작된 나사로 에디션은 3점이다. 평범하고 일상적인 것들을 특별하게 변화시킨 좋은 사례로 2010년 뉴욕 아모리 쇼에서 판매되었다.

- $5,120/₩5,120,000: 차세대 YBA 작가인 박제사 폴리 모건Polly Morgan의 〈Receiver(2010)〉는 베이클라이트플라스틱 전화 수화기에 박제된 메추라기 머리가 부착되어 있는 조각품이다. 에디션은 50점으로 작가의 웹사이트에서 판매되고 있다.

- $5,120/₩5,120,000: 팝 아트의 거장인 에드 루샤Ed Ruscha 석판 인쇄 작품인 〈Angel(2005)〉은 에디션 50점이며 2011년 런던의 젤러스 갤러리에서 판매되었다.

미술품 판매

현대미술 작품을 판매하는 것은 매우 까다로운 일이다. 왜냐하면 현대미술, 즉, '동시대 미술Contemporary art'이라는 정의 자체가, 작가가 생존해서 작업을 계속하고, 자신의 창의력을 발전시키면서 최신작들을 만들어내고 있음을 의미하기 때문이다. 예술 작품의 가격을 인상시키는 요인에는 한정된 수량과 작가의 죽음도 포함된다. 그러나 현대미술 작품을 판매하는 것이 수익성이 없다는 뜻은 아니다. 작품을 판매하는 이유와 관계없이 또는 컬렉션 전체를 판매하거나 개별 작품을 판매하는 것과 관계없이 판매자는 적절한 장소에서 판매함으로써 최상의 가격을 받았다는 확신을 원한다. 그리고 이 경우 몇 가지 고려해야 할 사항들이 있다.

평가

먼저 해당 작가의 작품의 현재 판매 가격에 대해 조사해 보자. 온라인이나, 갤러리 그리고 해당 작가의 전시회에 직접 가서 조사해 볼 수 있다. 아트넷, 아트택틱Arttactic.com, 아트프라이스와 같은 웹사이트들은 회원 가입을 통해 인지도 높은 작가들의 작품 가격을 조사해 볼 수 있는 환상적인 공간이다. 특히 유료 회원들은 최근 작품들의 판매가와 경매 가격을 직접 체크해 볼 수 있다. 작품의 가격이나 가치가 의구심이 든다면, 다양한 경로를 통해 전문적인 평가를 받아보자. 그리고 이해 갈등이 없도록 작품을 최초에 판매했던 갤러리를 비롯한 전문적인 미술 감정가들을 만나보자. 현대미술을 다루는 보험회사, 미술계 경험이 있는 법률 회사와 상의해보는 것도 좋다. 이러한 평가는 당신이 올바른 가격을 책정했다는 것을 확인해줄 뿐만 아니라, 판매 과정에서 구매자들의 다양한 질문에 대응할 수 있도록 도와주고, 최종 가격을 결정하는 데에도 공식적인 입증자료가 될 것이다.

장소

작품이나 소장품을 판매할 수 있는 최적의 장소를 찾아내는 것은 매우 중요하다.

작가

당신이 해당 작가를 알고 있다면 작가가 자신의 작품을 다시 사들이는 것을 원하는지 알아보자. 작가들은 최초 판매 이후에 가격이 상승하는 경우 자신의 작품을 모두 판매한 것을 후회하는 경우가 많고, 이미 판매된 특정 작품에 대해 애착을 가지고 있는 경우도 있기 때문이다.

작품을 구입하기 위해 둘러보면,
당신의 취향, 예산, 필요 조건에 맞는
작품을 발견할 수 있을 것이다.

전속 갤러리

현대미술 작품을 판매하기 위해 방문해야 하는 첫 번째 창구는 처음에 그 작품을 구입했던 갤러리이다. 갤러리는 작품 가격이 일정 수준 이상으로 유지되기를 원할 뿐 아니라, 해당 작가에게 관심이 있는 컬렉터들과 이미 많은 관계를 쌓아 놓았을 것이기 때문이다. 구매했던 갤러리를 통해 판매할 수 있는 방법들은 아래와 같다.

- 직접 구입-갤러리가 당신의 작품을 구입해주고 그것을 다시 판매하는 것이다.
- 위탁 판매-갤러리가 작품을 다른 구매자에게 판매해주고 판매 수수료를 받는 것이다.
- 일부 교환-가격 차이를 고려해서 갤러리에서 판매하는 다른 작품과 교환하는 것이다.

지역 전시 공간

비교적 낮은 가격대의 작품이라면 카페, 레스토랑 또는 사람이 많이 모이는 공공 장소에서 판매하는 것을 고려해보자.

온라인 경매 회사의 웹사이트

웹사이트는 쉽고 효과적으로 작품을 판매할 수 있는 곳으로, 온라인 경매 회사의 웹사이트에 대한 실질적인 지식을 알고, 자신 있으며 익숙한 사람들에게 좋은 방법이다. 판매하고자 하는 작품과 비슷한 종류의 작품이나 그 작품의 작가와 비슷한 수준의 성공을 거둔 작품을 판매하는 웹사이트를 선택하자. 그런 곳에는 해당 작품을 판매하기에 적합한 방문객들이 이미 형성되어 있을 것이다. 검색 엔진 최적화SEO: Search Engine Optimization를 통해 노출빈도가 극대화될 수 있도록 적절한 키워드를 사용하여 게시물이 올바르게 분류하자. 게시물의 키워드key word나 태그tag에는 작품의 장

르, 색상, 주제, 작가, 제작 연도, 분위기 등 관련된 정보를 가능한 많이 표기하자. 이렇게 하면 구매자들이 검색을 할 때 당신이 판매하고자 하는 작품이 상위에 노출될 수 있다. 경매 검색 기능에 키워드를 입력하여 당신의 게시물이 나오는지 확인해보자. 필요하다면 작품 설명이나 키워드 등을 바꿔보라. 완곡하거나 난해한 설명보다 직접적이고 명확하게 설명하는 것이 효과적이다.

오프라인 경매 하우스

경매 회사를 통해 작품의 가격을 책정하는 것은 당신에게 가격과 판매장소 선정에 대한 자신감을 불어넣어 줄 것이다. 그러나 어떤 경매회사가 가장 좋을지에 대해서는 고민해봐야 한다. 예를 들면, 특정 지역에서 유명한 작가의 작품인 경우 그 지역의 경매회사를 가는 것이 유리하며 국제적으로 명성이 있는 작가의 작품이라면 규모가 큰 경매회사가 좋은 선택이 될 것이다. 경매 회사의 주된 관심은 판매자 쪽에 있다. 따라서 그들은 판매자 입장에서 최고의 판매 가격을 달성하는 것을 목표로 한다. 또한 경매회사는 구매자로부터 판매금액의 20퍼센트 정도를 수수료로 받기 때문에 판매 가격을 높이기 위해 최선을 다한다. 경매 회사의 추정 가격이 적당한지 확인하려면 다양한 곳에 자문을 구하는 것이 최선이다.

06
Art fair
Diary

아트 페어
다이어리

미술계에서는 아트 페어, 전시회, 비엔날레, 경매와 같은 다채로운 행사들이 마치 조류처럼 한 곳으로 밀려 들어왔다가 빠져나가고 다른 곳으로 흘러 나가는 모습을 항상 볼 수 있다. 연중 어느 시기에나 아트 페어와 주요 현대미술 경매가 열리는 특정지역에는 관심이 쏠리는데, 예를 들면 3월에는 뉴욕, 6월에는 바젤, 10월에는 런던, 12월에는 마이애미 등이다.

이 장에서는 미술계의 월간 행사들과 주요 아트 페어, 비엔날레 그리고 이러한 주요 행사 주변에서 동시에 개최되는 위성 행사들을 소개하고자 한다. 하지만 미술계의 움직임은 이러한 중심지에 국한되어 있는 것은 아니며, 당신이 이와 같은 중심지에서 벗어나 있다고 해서 포기할 필요도 없다. 오히려 여기에서 소개되는 정보들을 유용한 길잡이로 활용하여 언제, 어디서, 어떤 행사가 열리는지 알고 근처에 있는 아트 페어부터 참여할 수 있도록 돕는 것이 목적이다.

이 장에서 언급되는 아트 페어의 대부분이 국제적인 아트 페어지만, 페어에 따라 참여하는 갤러리들과 그들이 전시하는 작가들은 매우 다양하다. 어떤 아트 페어를 방문할지 조합해 보면, 새로운 갤러리들과 작가들을 발견하게 될 기회가 놀라울 정도로 많아질 것이다.

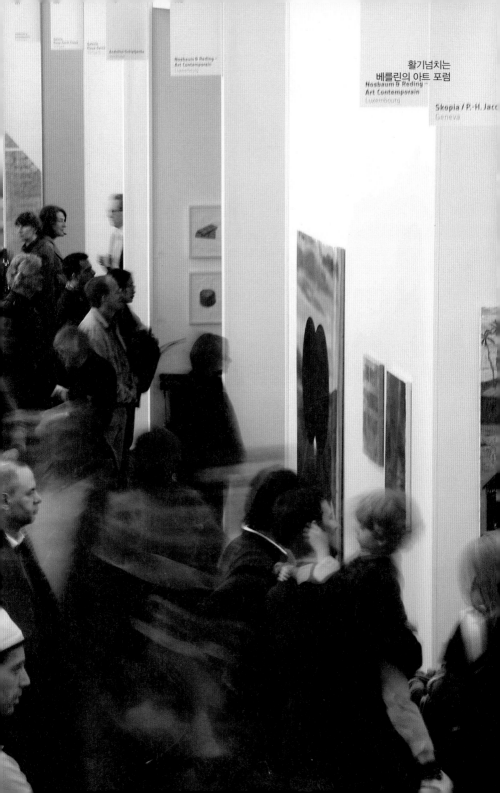

아트 페어 뉴스를 찾을 수 있는 웹사이트

아트인포, 사치갤러리, 아트비스타www.artvista.de 등의 웹사이트에서는 국제적인 아트 페어 목록을 찾을 수 있으며, 비엔날레 파운데이션www.biennialfoundation.org 같은 조직들은 현대미술 비엔날레들이 조직적이고 구조적인 논의를 통해 유대할 수 있도록 돕기 위해 운영된다. 이런 웹사이트들을 통해 리옹에서부터 리버풀, 이스탄불에서 예테보리에 이르는 다양한 비엔날레를 살펴볼 수 있다.

1월

런던 아트 페어London Art fair

장소	영국, 런던
홈페이지	www.londonartfair.co.uk

큐레이터가 선정한 작품 50점을 전시한 포토50Photo50, 국제적인 갤러리들의 작품으로 전시된 그룹전시를 포함한 특별 코너와 대안 갤러리 및 예술 단체들의 부스가 모여 있는 혁신적인 프로젝트 공간을 제공하는 현대미술 및 모던 아트 페어이다.

아르떼 피에라Arte Fiera, Art First

장소	이탈리아, 볼로냐
홈페이지	www.artefiera.bolognafiere.it

'아르떼 피에라 오프Art Fiera OFF'를 찾아보자. 예를 들어 볼로냐 시의 이브닝 베니사쥬 같은 경우, 볼로냐 주변의 미술관과 갤러리들은 자정까지 개관하며 30세 이하의 최우수 작가에게는 상이 주어진다.

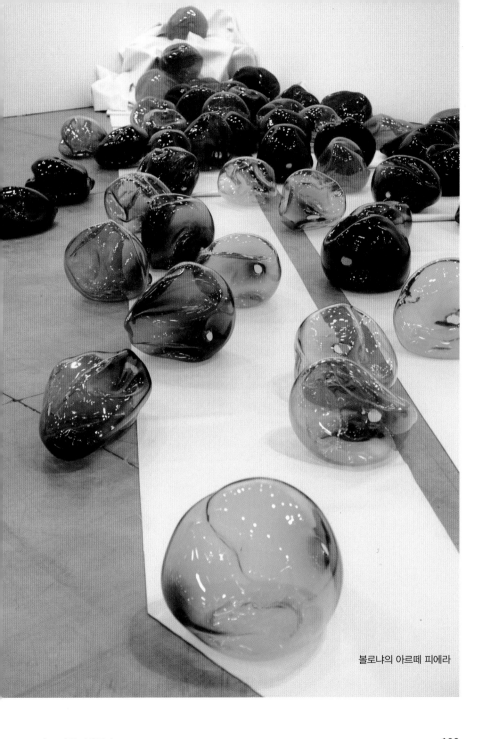

볼로냐의 아르떼 피에라

억세서블 아트 페어Accessible Art fair

장소	이스라엘, 텔아비브
홈페이지	www.accessibleartfair.com

구매자에게 직접 판매하는 소수의 작가들에게 초점을 맞춘 아트 페어이다. 유럽의 다른 도시에서 연중 시기를 달리하여 개최되며, 작품의 판매 가격에 상한선이 정해져 있는 것이 특징이다.

2월

아트 인스브루크Art Innsbruck

장소	오스트리아, 티롤 인스브루크
홈페이지	www.art-innsbruck.at

오스트리아, 독일, 스위스 및 이탈리아 미술 시장과 영역이 겹쳐진 부티크 아트 페어Boutique Art Fair로, 첫발을 내딛는 초보 컬렉터들에게 적합한 환경을 제공한다.

아르코Arco

장소	스페인, 마드리드
홈페이지	www.ifema.es/arcomadrid_01

매년 특정 국가를 선정하여 작품 전시관을 아트 페어 행사장 안에 별도로 마련한다. 설립된 지 8년 이하의 유럽 갤러리들을 소개하는 부문이 있다.

20/21 인터내셔널 아트 페어20/21 International Art Fair

장소	영국, 런던
홈페이지	www.20-21intartfair.com

중국, 인도, 일본, 러시아, 폴란드, 세르비아, 우크라이나 같은 동유럽 및 극동 지역의 현대미술 갤러리에 초점을 맞춘 작은 규모의 신생 아트 페어이다.

어포더블 아트 페어Affordable Art Fair

장소	이탈리아, 밀라노 / 벨기에, 브뤼셀
홈페이지	www.affordableartfair.com

미술 작품을 처음 구입하려는 이들을 환영하며 편안한 분위기를 조성한다. 뉴욕, 런던, 암스테르담, 브리스톨, 파리 등지에서 한 해 두 차례씩 제휴 형식으로 개최되며 판매되는 작품에는 상한 가격이 설정되어 있다.

억세서블 아트 페어Accessible ArtFair

장소	네덜란드, 엔트워프
홈페이지	www.accessibleartfair.com

구매자들에게 직접 판매를 원하는 소수의 작가들이 중심이 되는 전시회로 같은 해에 다른 장소와 시기에도 개최된다. 판매되는 작품에는 상한 가격이 설정되어 있다.

3월

휘트니 비엔날레Whitney Biennial

장소	미국, 뉴욕
홈페이지	www.whitney.org

미국 현대미술의 다채로운 현 주소를 보여주는 페어로, 급부상하는 신진 작가들의 지형을 결정짓는 중요한 랜드마크landmark 역할을 한다. 휘트니 비엔날레를 통해 새롭게 명성을 얻는 작가들이 등장하고 새로운 유행이 창조된다.

아모리 쇼The Armory Show

장소	미국, 뉴욕
홈페이지	www.thearmoryshow.com

메이저 현대미술 및 모던 아트 페어의 하나이다. 아모리 쇼는 자체적인 페어 외에도 오픈 스튜디오open studio, 미술관 및 갤러리 할인행사, 미술 관련 간담회와 토론회 등의 공공행사를 개최한다. 여러 종류의 위성 아트 페어를 포함하는 '뉴욕 아모리 아트 위크Armory Art Week in New York'의 시작을 알리는 행사이다.

뉴욕 볼타 쇼The Volta show NY

장소	미국, 뉴욕
홈페이지	www.thevoltashow.com

신진 작가 한 명의 작품만을 전시하는 갤러리들을 선별하여 초대한다. 이런 의도에는 단일 작가의 작품들을 한 곳에 모아놓고 더 깊이 탐구하고 이해하는 데 목적을 두고 있다.

스코프Scope

장소	미국, 뉴욕
홈페이지	www.scope-art.com

급부상하는 신진 작가들의 예술을 보여주는 국제 아트 페어로, 런던과 마이애미, 바젤에서 자매 페어가 연중 개최된다.

펄스Pulse

장소	미국, 뉴욕
홈페이지	www.pulse-art.com

12월에 마이애미에서 개최되는 페어와 짝을 이루는 페어로 같은 시기에 열리는 메이저 아트 페어와 위성 아트 페어를 연결해준다.

아트 쇼The Art Show

장소	미국, 뉴욕
홈페이지	www.artdealers.org

ADAAthe Art dealers Association of America*에 의해 운영되며 자국에 집중하는 페어로 기획 전시를 개최하는 미국의 갤러리들을 한데 모은다.

아트 엑스포Art Expo

장소	미국, 뉴욕
홈페이지	www.artexponewyork.com

참여를 원하는 갤러리들은 간단한 신청만 하면 전시가 가능하며 별도의 공식적인 선정 절차가 없다. 500개가 넘는 갤러리가 참여하는 거대한 규모의 아트 페어로 소박한 분위기지만, 때로는 압도적이다.

버지 아트 브루클린Verge Art Brooklyn

장소	미국, 뉴욕
홈페이지	www.vergeartfair.com

바젤과 마이애미에서 자매 전시회가 함께 열리며 비주류의 새롭게 떠오
르는 미술에 초점을 맞추고 있다.

베를린 비엔날레Berlin Biennial

장소	독일, 베를린
홈페이지	www.berlinbiennial.de

비교적 최근에 시작된 비엔날레로, 신진 작가들에게 초점을 맞추고 있다.
해마다 새로운 큐레이터들이 전시를 기획하며 실험적인 시도를 적극적으
로 장려하는 것이 특징이다.

아트 두바이Art Dubai

장소	아랍에미리트, 두바이
홈페이지	www.artdubai.ae

75개의 갤러리 부스와 비영리 갤러리들의 프로젝트 공간, '글로벌 예술
포럼Global Art Forum'의 일환인 좌담회가 있다. 신생 페어로 중동, 북아프리
카 및 남아시아의 컬렉터와 작가, 큐레이터 그리고 갤러리들의 중심지가
되었다.

마스트리히트Maastricht

장소	네덜란드, 마스트리히트
홈페이지	www.tefaf.com

미술계의 주요한 아트 페어 중 하나이다. 현대미술 이전의 미술품과 골동
품에 중점을 두고 있지만, 국제적으로 높은 명성을 가진 작가들이 제작한
고가의 현대미술 작품을 전시하는 부문이 별도로 있다.

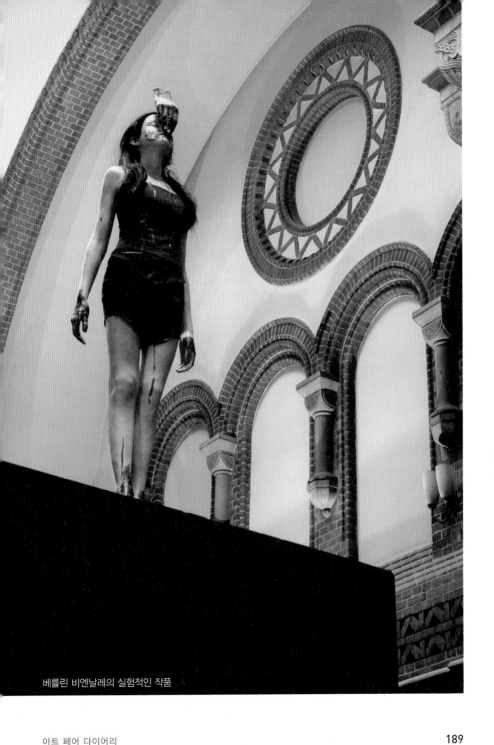

베를린 비엔날레의 실험적인 작품

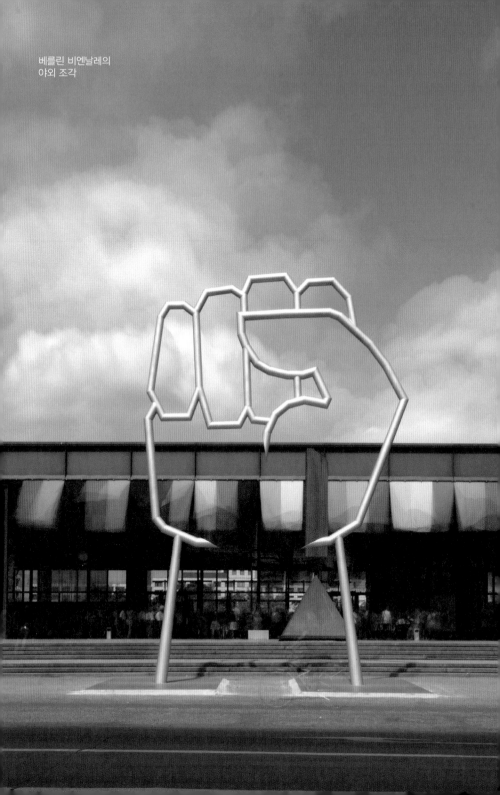

4월

아트 쾰른Art Cologne

장소	독일, 쾰른
홈페이지	www.artcologne.com

신생 갤러리들을 위한 뉴 컨템포러리New Contemporaries와 떠오르는 신예 작가들을 위해 아트 쾰른이 후원하는 뉴 포지션New Position부문이 있다.

미아트MiArt

장소	이탈리아, 밀라노
홈페이지	www.miart.it

100여 개의 이탈리아 갤러리들이 자국과 해외 작가들의 작품을 판매하기 위해 모인 아트 페어로, 이탈리아 미술에 이목을 집중할 기회를 제공한다.

글라스고 국제 페스티벌Glasgow International Festival

장소	스코틀랜드, 글라스고
홈페이지	www.glasgowinternational.org

지역 시민들이 세계적인 미술을 접하게 되는 시각 예술 축제로 격년제로 개최되며 2주간 진행된다. 상업 갤러리와 미술관이 일제히 개막식을 갖는데, 작가들은 자신들의 작업실을 개방하고 도시 곳곳에서는 다양한 예술 행사가 펼쳐진다.

아트 브뤼셀Art Brussels

장소	벨기에, 브뤼셀
홈페이지	www.artbrussels.be

170여 개의 국제 갤러리들이 참여하며 젊은 작가들에 특별히 무게를 둔 아트 페어로, 토론회와 좌담회, 개인전 등과 함께 다양한 행사들이 준비된다.

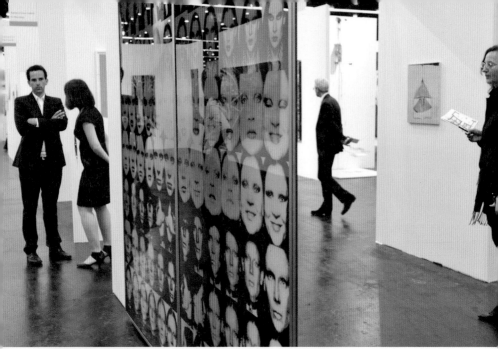

아트 쾰른에서 전시 중인
풍요로운 색채로 가득한 작품들

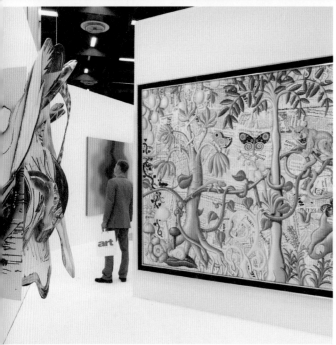

아트 쾰른을
홍보하는
휘날리는 깃발

5월

아트바젤 홍콩ART Basel HK

장소	홍콩
홈페이지	www.artbasel.com

아시아의 미술 시장은 지난 몇 년간 급속도로 성장했다. 홍콩의 경매 매출은 런던과 뉴욕에 이어 세 번째이며 홍콩은 불과 몇 년 만에 미술 시장에서 주요한 위치에 확고히 자리잡았다. 아시아 원Asia One부문에서 아시아 작가들의 단독 전시회가 진행된다.

로마ROMA, The Road to Contemporary Art

장소	이탈리아, 로마
홈페이지	www.romacontemporary.it

도축장으로 이용되던 자리가 신진 작가와 중견 작가들의 전시를 위한 인상적인 무대로 탈바꿈하여 아트 페어가 개최된다.

비엔나 페어Vienna Fair

장소	오스트리아, 빈
홈페이지	Austria www.viennafair.at

중앙 유럽 및 동유럽 예술에 특별히 중점을 둔 아트 페어이다.

아트 암스테르담구 쿤스트라이, Art Amsterdam

장소	네덜란드, 암스테르담

120개가 넘는 국제적인 갤러리들이 참여하는 네덜란드의 가장 큰 아트 페어로, 다양한 부대 행사들로 인해 아트 페어 기간 동안 암스테르담의 모든 관심이 미술로 향하게 만든다.

BAAF The Brussels Accessible Art Fair

장소	벨기에, 브뤼셀
홈페이지	www.accessibleartfair.com

구매자들에게 직접 판매를 원하는 소수의 작가들을 위한 아트 페어이다. 해마다 다양한 시기와 다른 장소에서 개최되고 있다. 판매되는 작품의 가격에는 상한선이 책정되어 있다.

6월

베니스 비엔날레 Venice Biennale

장소	이탈리아, 베니스
홈페이지	www.labiennale.org

각 나라를 대표하는 작가들이 국가별로 마련된 전시관에서 전시회를 진행한다. 1895년에 시작된 베니스 비엔날레는 전 세계 모든 미술 비엔날레를 통틀어 가장 명망이 높은 전시회로 꼽히며 높은 인지도를 가진 최고의 비엔날레이다.

아트 바젤 Art Basel

장소	스위스, 바젤,
홈페이지	www.artbasel.com

300개가 넘는 갤러리와 2,500명의 작가가 함께 하는 아트 바젤은 연간 미술계 행사 중 가장 비중 있는 아트 페어이다.

아트 바젤 홍콩은
극동 아시아에서
미술 허브 역할을 한다

베니스 비엔날레에서
미술을 즐기는 새로운 방법

아트 바젤은 언제나
사람들의 대화를 이끌어낸다

리스트Liste

장소	스위스, 바젤
홈페이지	www.liste.ch

스위스 바젤에서 열리는 '젊은 아트 페어'로, 설립된 지 5년 미만의 신생 갤러리에 소속된 40세 이하 작가들의 작품을 전시한다.

볼타 쇼The Volta Show

장소	스위스, 바젤
홈페이지	www.voltashow.com

신생, 중견 갤러리들이 급부상하는 신진 작가들의 작품을 소개한다.

스코프Scope

장소	바젤, 스위스
홈페이지	www.scope-art.com

한해 동안 런던, 뉴욕, 햄튼, 마이애미에서 열리는 자매 페어들과 함께 개최된다. 신예 작가들을 위한 국제 아트 페어이다.

버지Verge

장소	바젤, 스위스
홈페이지	www.vergeartfair.com

미술계의 비주류 작가와 새롭게 떠오르는 신진 작가의 작품을 중점적으로 다루고 있으며, 아모리 주간 동안 브루클린과 마이애미에서 자매 전시회가 함께 진행된다.

프린트 바젤Print Basel

장소	바젤, 스위스
홈페이지	www.printbasel.ch

스위스, 바젤 다양한 종류의 인쇄 기법을 보여주는 그래픽 아트 페어이다.

카셀 도큐멘타Kassel Documenta

장소	독일, 카셀
홈페이지	www.documenta.de

사이트 스페시픽 아트site-specific art: 관객의 위치가 계속 변화한다는 전제 하에 작품과 관객의 관계에 중점을 두고 전시 공간을 하나의 상황 또는 환경으로 설정하는 장소 특정적 미술_역주에 초점을 맞춘 예술 행사로 100일 동안 진행되며 5년마다 개최된다.

7월/8월

아르떼 산탄데르Arte Santander

장소	스페인, 마드리드
홈페이지	www.ifema.es/arcomadrid_01

칸타브리아의 미술 시장을 성장시키기 위해 최적화된 아트 페어로 50개 이상의 갤러리 전시와 초대 국가의 특색 있는 전시, 특별 프로젝트 전시관이 있다.

9월

이스탄불 비엔날레Istanbul Biennial

장소	터키, 이스탄불
홈페이지	www.iksv.org

1987년에 시작되었으며 단독 큐레이터가 정해진 주제 안에서 전시를 기획하고 참여 작가를 선별한다. 선정된 작가들은 국가를 대표하지 않고 개인 작가 자격으로 참여한다.

리옹 비엔날레Lyon Biennial

장소	프랑스, 리옹
홈페이지	www.biennaledelyon.com

1991년에 시작되었으며 미술 감독과 선정된 큐레이터들이 협업하여 기획한다. 각 큐레이터들은 작업에 포함될 작가들을 추천하고 그들은 하나의 주제에 대한 작품을 만든다.

독스 아트 페어Docks Art Fair

장소	프랑스, 리옹
홈페이지	www.docksartfair.com

40개의 갤러리를 초대하고 갤러리 별로 급부상하는 한 명의 신예 작가를 단독 전시하는 부티크 아트 페어이다.

키아프KIAF

장소	대한민국, 서울
홈페이지	www.kiaf.org

서울은 아시아 주요 도시들과 비행기로 몇 시간이면 닿는 거리에 위치하기 때문에 아시아의 예술 허브임을 자랑하는 도시이다. 키아프는 2011년 10주년을 기념하였으며, 아트 바젤 홍콩과 함께 극동아시아의 주요 예술 행사로 부각되고 있다.

10월

상파울루 비엔날레Sao Paolo Biennial

장소	브라질, 상파울루
홈페이지	www.bienal.org.br

1951년에 시작되었으며 세계에서 두 번째로 오래된 비엔날레이다. 세계 작가들에게 브라질에서의 전시를 위한 기반을 제공하고, 국제 미술계와 브라질 작가들이 가까워질 수 있도록 도와준다.

프리즈Frieze

장소	영국, 런던
홈페이지	www.friezelondon.com

프리즈 아트 페어에 참가 자격을 얻기 위해서는 적어도 일년에 4차례의 전시회를 개최하는 중견 갤러리여야 한다. 신생 갤러리들은 한 명의 작가를 위한 개인 전시회를 가질 수 있는 프레임Frame 부문이 있다.

공중에서 내려다 본
이스탄불 비엔날레

프리즈의 풀 스펙트럼을
표현한 작품

선데이|Sunday

장소	영국, 런던
홈페이지	www.sunday-fair.com

신생 아트 페어로 베를린에서 시작되어 2010년 옥토버 아트 위크October art week 기간에 런던으로 옮겼다. 20개의 신생 갤러리들에게 각각의 공간을 주고 전 세계에서 모인 60여 명 작가들의 작품이 함께 하는 아트 페어이다.

스코프|Scope

장소	영국, 런던
홈페이지	www.scope-art.com

매년 뉴욕, 마이애미, 햄프턴 및 바젤에서 열리는 자매 아트 페어이며, 떠오르는 신예 작가들의 작품을 다루는 국제적 행사이다.

크리스티 멀티플라이드 아트|Christie's Multiplied Arts

장소	영국, 런던
홈페이지	www.Multipliedartfair.com.

프린트 작품을 전문적으로 판매하는 30여 개의 갤러리들을 위한 아트 페어이다.

피악|FIAC

장소	프랑스, 파리
홈페이지	www.fiac.com

20여 개 국가에서 200개가 넘는 갤러리들이 참여하며, 튈트리 정원Jardin des Tuilleries의 거대한 조각 공원이 포함된 세 군데의 장소에서 개최된다.

어포더블 아트 페어Affordable Art Fair

장소	영국 런던 및 네덜란드 암스테르담
홈페이지	www.affordableartfair.com

아트 인터내셔널 취리히Art International Zurich

장소	스위스, 취리히
홈페이지	www.art-zurich.com

미술 외의 여러 분야와 협업하여 열리는 현대미술 아트 페어로 편안한 분위기가 강점이다.

아트. 페어Art. Fair

장소	독일, 쾰른
홈페이지	www.art-fair.de

100여 개의 갤러리들이 참여하며 어반 아트, 건축, 비디오 아트, 디지털 아트, 디자인 및 패션 관련 작업을 하는 젊은 작가들을 조명하는 블룸Bloom 부문이 주목할 만하다.

아트 포럼 베를린Art Forum berlin

장소	독일, 베를린

18개국에서 모인 110여 개의 갤러리들과 2,000여 명의 작가들이 함께 한다. 협회의 심사를 거쳐 선발된 6년 미만의 신생 갤러리들이 각각 두 명의 작가를 소개할 수 있는 부문이 마련되어 있으며, 해당 갤러리들은 또 하나의 다른 신생 갤러리를 초대할 수 있다.

베를린 프리뷰Preview Berlin

장소	독일, 베를린
홈페이지	www.previewberlin.de

급부상하는 신예 작가들의 홍보에 초점을 맞춘 신흥 아트 페어이다.

베를리너 리스트Berliner Liste

장소	독일, 베를린
홈페이지	www.berliner-liste.org

신예 작가들에 초점을 두고 있으며 갤러리, 작가 그리고 아트 프로젝트
그룹 등 제한없이 참가 신청이 가능하다. 매년 색다르고 독특한 장소에서
개최되는 것이 특징이다.

아트 토론토Art Toronto

장소	캐나다, 토론토
홈페이지	www.tiafair.com

선도적인 캐나다 갤러리들을 위한 전시회 플랫폼으로, 국제적인 갤러리
들의 다양한 현 주소를 보여준다. 넥스트NEXT 부문에서는 경력 8년 미만
의 갤러리들이 신예 작가들이 제작한 7,000 캐나디언 달러C$ 미만의 작품
을 전시한다.

아테네 비엔날레Athens Biennial

장소	그리스, 아테네
홈페이지	www.athensbiennial.org

미술계의 관행과 기존 개념에 도전하는 체제 비판적이고, 무정부적이며,
대안적인 성향을 지지하는 비엔날레이다. 이러한 성향 때문에 평가의 양
극화가 뚜렷하지만 언제나 깊은 인상을 남긴다.

11월

파리 포토Paris Photo

장소	프랑스, 파리
홈페이지	www.parisphoto.fr

엄밀하게 말해서 현대미술에 포커스를 두고 있지 않은 아트 페어임에도 불구하고 그 명성은 현대 사진계를 선도하는 작가들을 끌어들이고 있다. 네 명의 신예 작가들이 '젊은 작가 경진 대회Young Talent Competition'의 일환으로 전시 기회를 얻게 된다. 국제적인 현대 사진작가에게 파리 사진상The Paris Photo Prize도 수여된다.

아티시마Artissima

장소	이탈리아, 토리노
홈페이지	www.artissima.it

전 세계의 중견 갤러리들과 신생 갤러리들이 모이는 아트 페어이다. 원 이브닝One evening 행사는 현대미술 갤러리들의 야간 특별 전시회로, 독특한 공간과 박물관에서 전시회 프리뷰로 진행된다.

St-아트St-art

장소	프랑스, 스트라스부르그
홈페이지	www.st-art.fr

유럽 각국에서 100여 개의 갤러리가 참여하는 것으로 유명하다.

착각을 일으키는
베를린 아트 포럼의 작품

MAC 파리|MAC paris

장소	프랑스, 파리
홈페이지	www.mac2000-art.com

엄선된 125~140여 명의 작가들이 각각의 공간에서 자신들의 작품을 선보인다. 경우에 따라 작품의 물물교환도 가능하다.

브뤼셀 억세서블 아트 페어|BAAF: The Brussels Accessible Art Fair

장소	벨기에, 브뤼셀
홈페이지	www.accessibleartfair.com

구매자에게 직접 판매를 원하는 소수의 작가들을 위한 아트 페어로 5월에도 개최된다.

12월

아트 바젤 마이애미 비치|Art Basel Miami Beach

장소	미국, 플로리다
홈페이지	www.art.ch

200개 이상의 갤러리가 2,000명 이상의 작가의 작품을 전시한다.

NADA

장소	미국, 플로리다 마이애미 비치
홈페이지	www.newartdealers.org

떠오르는 신예 작가들의 우수한 작품을 전시하는 데 초점을 맞춘다.

스코프Scope

장소	미국 플로리다 마이애미
홈페이지	www.scope-art.com

급부상하는 신진 작가들을 소개하는 국제 아트 페어로 마이애미뿐만 아니라 런던, 뉴욕, 햄프턴 및 바젤 등의 도시에서도 시기를 달리하여 개최된다.

펄스Pulse

장소	미국, 플로리다 마이애미
홈페이지	www.pulse-art.com

뉴욕에서 3월에 개최되는 페어와 짝을 이루는 페어로 같은 시기에 열리는 메이저 아트 페어와 위성 아트 페어들을 연결해준다.

버지Verge

장소	미국, 마이애미
홈페이지	www.vergeartfair.com

미술계의 비주류 작가와 새롭게 떠오르는 신예 작가의 작품을 중점적으로 다루고 있으며, 아모리 주간 동안 브루클린과 바젤에서 자매 전시회가 함께 진행된다.

잉크Ink

장소	미국 마이애미
홈페이지	www.inkartfair.com

현대미술 작가들의 종이 작업 소개 및 전시를 위한 페스티벌이다.

개최 기간이 일정하지 않은 행사

매니페스타Manifesta

장소	유럽
홈페이지	www.manifesta.org

2년마다 이동하며 장소를 바꾸어 개최한다. 무엇보다 소수 민족과 그들의 문화에 초점을 맞춘다는 것이 특징이다. 전통적으로 유럽의 문화적 허브로 간주되지 않았던 지역에서 2년마다 개최되었으며, 로테르담, 룩셈부르크 및 프랑크푸르트 등이 그 대상이었다.

아트 메스Art Metz

장소	프랑스, 메스
홈페이지	www.artmetz.com

그랑드 지역Grand Région*의 현대미술 허브 역할을 하는 아트 페어이다.

위성 아트 페어

보다 작은 규모의 아트 페어를 관람하고 싶은 경우 특정한 장르나 장소, 양식에 따라 주제를 선정하여 그에 따라 작가들을 선정하는 아트 페어들을 찾아보자. 아래에는 흥미로운 주제들과 사례가 되는 아트 페어들이 정리되어 있다.

프린트와 멀티플 작품

2010년 크리스티가 멀티플 아트Multiplied Arts: www.multipliedartfair.com 페어를 처음 개최하여 최소 $16/₩16,000 이상의 복수 미술품과 한정판 프린트, 프린트 포트폴리오를 판매하는 갤러리들을 초대한 바 있다.

이머징 아트

이탈리아 토리노에서 11월 열리는 아르띠시마와 독일 아트 포럼 베를린의 위성 페어로 10월에 개최되는 리뷰 베를린Review Berlin, www.previewberlin.de과 미국 마이애미의 NADAwww.newartdealers.org 그리고 6월에 스위스 바젤과 함께 열리는 볼타는 모두 신진 작가들의 작품을 선보이는 갤러리들이 초대된다. 반면 바젤에서 열리는 리스트는 개관 5년 미만의 신생 갤러리들을 초대하며 40세 이하 작가들의 작품을 전시한다.

특정 갤러리에 소속되지 않은 작가

뉴욕의 아트 바자르 컬렉티브Art Bazzar Collective는 갤러리에 소속되지 않은 작가들이 제출하는 작품을 선착순으로 접수하여 전시한다.

작가들이 직접 꾸리는 부스

볼타의 자매 아트 페어이자 11월에 뉴욕에서 열리는 MAC 파리MAC paris: www.mac2000-art.com와 브뤼셀의 BAAFwww.accessiblrartfair.com는 작가들이 중심이 되는 아트 페어이다. 아트 페어 추진 위원회에 의해 선별된 작가가 자신의 부스를 열고 작품을 선보이며 직접 판매를 한다.

특정 가격대의 아트 페어

어포더블 아트 페어는 유럽 내에서는 물론이며 뉴욕과 오스트레일리아, 싱가포르에서도 열리는 일련의 현대미술 아트 페어이다. 갤러리들을 초대하여 $4,800/₩4,800,000 부터 $10,000/₩10,000,000 사이의 가격대를 형성하는 작품들을 전시한다. 가격은 국가와 화폐에 따라 달라진다.

특정 지역 중심의 아트 페어

매년 6월 런던과 11월 뉴욕에서 열리는 핀타PINTA: www.pintaart.com는 특정 지역의 현대미술에 집중하는 아트 페어들 중 하나로, 핀타는 라틴 아메리카 미술에 집중한다. 중남미 대륙과 미국, 유럽의 50여개 갤러리들이 참여하며 크리스티와 소더비의 라틴 아메리카 미술 작품 경매와 같은 시기에 개최된다. 비엔나 페어Vienna Fair: www.viennafair.at는 동유럽 미술을 소개하는데 특별한 관심을 갖고 진행된다.

특정 분야 중심의 아트 페어

11월에 열리는 파리스 포토Paris Photo: www.parisphoto.fr)는 사진 작품을 전시하는 100여 개의 세계적인 갤러리들을 한곳에 모은다. 이곳에서 다루는 모든 사진작품이 현대미술로 분류될 수는 없지만 수준이 높고 특화된 사진 전문 아트 페어이다. 공예품을 전문으로 하며 영국공예품협회British Crafts council가 운영하는 콜렉트Collect: www.craftcouncil.org.uk, 판화를 전문으로 하는 런던의 오리지널 프린트 페어Original Print Fair: www.londonprintfair.com, 디지털 아트와 비디오 아트 전문인 디바Diva: www.divafair.com, 키네틱 아트 전문인 런던의 키네틱 아트 페어Kinetica Art Fair: www.kinetica-artfair.com, 어반 아트 전문인 마이애미의 그래피티 곤 글로벌Graffiti Gone Global: www.gggexhibit.com이나 독일의 스트로크Stroke: www.stroke-artfair.com는 한가지 미술 분야에 집중하여 소개하는 아트 페어들의 또 다른 예들이다.

작가가 운영하는 갤러리가 중심인 아트 페어

매년 2월 스톡홀름의 슈퍼마켓 아트 페어 Supermarket Art Fair: www.supermarketartfair.com에서는 판매나 영리적인 목적보다 작가들이 직접 운영하는 갤러리들과 비영리 협회나 단체들이 주체가 되어 참여한다. 또 다른 예로는 노르딕 아트Nordic art에 집중하는 코펜하겐의 알트_Cph Alt_Cph: www.altcph.dk가 있다.

무소속 작가들의 아트 페어

이러한 아트 페어는 국제적인 무대보다 지역적인 수준의 소규모 아트 페어인 경우가 많지만 뉴욕, 마이애미와 과들루프에서 열리며 비영리 단체인 프레어 인터내셔널Frere International이 주관하는 풀PooL: www.poolartfair.com이나 더 아티스트 프로젝트The Artist Project는 주목할 만하다.

07
Collectors

조이와 매튜 라로슈

Zoe & Mathieu Laroche

우리는 함께 일년에 한두 점의 작품을 구입하려고 노력한다. 작품 하나 하나는 마치 우리가 함께 했던 모험들을 기록한 작은 일기장과도 같다. 즉, 일기에 우리가 관람했던 전시회에 관해 적어서 기억하기보다는 감상할 수 있는 그림을 직접 모으는 것이다. 우리는 그림 구입을 위한 두 사람의 공동 계좌를 만들어 놓고, 가능할 때 저축도 하고 자주 잔액을 체크하면서 그림 구매를 위해 얼마를 사용할 수 있는지 확인하곤 한다.

작품 구입을 위해 찾아 나서기 전에 작품이 우리를 먼저 찾아 오는 경우도 있다. 때때로 집으로 자전거를 타고 오다가 전시회가 보이면 잠시 들러 전시를 관람한다. 아트 페어도 자주 관람하고 그곳에서 작품을 구입하기도 했지만, 늘 그러는 것은 아니다. 그저 관람만 하고 오는 경우도 많다. 오히려 여행 중에 방문하게 되는 작은 마을에서 우연히 발견되는 작은 갤러리에서 구매하게 되는 경우가 많다.

어떤 작품을 구입할 것인지에 대해 항상 의견이 일치하는 것은 아니다.

하지만 매튜는 종종 그림이 나에게 "말을 걸어온다는 것"을 이해해 준다.
매튜는 고미술과 현대미술을 공부하였고 학위도 가지고 있다. 그래서 그
는 작품을 발견하면 작품의 질적인 측면과 기술적인 역량을 중심으로 평
가하는 반면 나는 작품과 내 영혼과의 교감을 중요하게 생각한다.

처음으로 함께 작품을 샀을 때는 두렵고 흥분되는 감정을 동시에 느꼈다.
그 작품은 세레나 로Serena Rowe의 〈Flowers in a jar〉였다. 이 작품은 네덜
란드 대가들 특유의 아주 고요하면서도 보는 사람의 마음을 사로잡는 그
무엇인가가 담겨 있었다. 당시 우리는 제대로 된 직장을 가지고 있지 않
아서 $2750/₩2,750,000에서 $2400/₩2,400,000으로 가격을 할인받았
다. '판매되었음'을 뜻하는 오렌지 빛깔의 스티커가 우리 때문에 작품에
붙여진 것을 확인하는 순간 정말로 짜릿했다.

작품을 구입할 때, 우리가 거의 함께 하는 것이 사실이지만, 때로는 각자
구매를 하기도 한다. 나는 크리스 캐니Chris Kenny의 작은 책 시리즈에 빠진

크리스 케니의
〈Miniature Book〉

적이 있었다. 그것은 여러 책에서 모은 책 제목의 글자 조각들을 사용하여 형상화한 콜라주 작품이었다. 이 작품을 발견한 날은 전시회의 마지막 날이었기 때문에 나는 매튜에게 작품을 직접 보여줄 수 없었고, 유선상으로 매튜는 내 설명을 전혀 알아듣지 못했다. 하지만 그는 내가 그 작품들을 꼭 가져야만 한다는 것만은 잘 이해했다. 결국 내가 이 작품들을 구입해서 집에 왔을 때 매튜는 정말로 좋아했다. 한 세트를 매일 우리가 저녁을 먹는 식탁 옆에 두었고, 매일같이 이 작품을 옆에 두고 살지만 나는 단한번도 질려 본 적이 없다.

우리는 레몬 그림과 사진을 많이 가지고 있는데 이는 우리가 지금 살고 있는 배의 이름이 레몬Lemon이기 때문이다. 그리고 수많은 동물, 특히 토끼 그림을 많이 소장하고 있는데 이는 우리가 토끼 해에 태어났기 때문이다. 그 중 몇몇 조각품과 회화, 2점의 타일 작품들은 어포더블 아트 페어에서 구매했다. 우리는 주로 우리와 직·간접적으로 관련 있는 작품을 구입하는 것을 좋아한다.

우리는 또한 구매한 작품의 작가를 만나보려고 노력한다. 작품 하나하나에 깃들어 있는 숨은 이야기를 알아내는 것이 너무 좋다. 예를 들어, 달빛

조이와 매튜가
처음으로 함께
구입한
세레나 로의
작품과 퀘엔틴
블레이크
의 드로잉

220

아래로 달려가는 여우의 모습을 그린 한 여성 작가는 그 그림을 그리던 당시 만삭이었다고 한다. 그녀는 어느 날 잠을 이루지 못하다가 보름달 달빛 아래로 여우가 달리는 모습을 눈으로 보았고, 그것이 작품의 주제가 되었다고 한다. 우리는 이후에도 그녀와 연락하며 아기가 잘 자라는지 물어보곤 했으며, 지금도 여전히 연락하고 있다. 또한 나의 요가 선생님이 만든 작품이나 여동생이 다니던 학교의 미술 선생님의 작품도 가지고 있다. 소장하고 있는 작품의 작가와 잘 알고 지낸다는 것은 실로 멋진 일이다.

작품의 독창성과 독특함은 우리에게 매우 중요한 부분이다. 판화도 몇 점 가지고 있지만 나머지는 거의 대부분 세상에 단 하나뿐인 작품들이다. 모든 사람들이 대량 생산된 제품을 먹고 입는 세상에서 우리는 뭔가 새롭고, 색다르며 우리 외에는 아무도 가지고 있지 않은, 즉 대량 생산되지 않았고 작품을 만들기 위해 들인 시간을 작품 안에 담고 있는 그런 작품들을 소중히 여기고 있다.

문가에 걸려 있는 토끼들이 그려진 타일과 조이와 매튜의 컬렉션

바비 몰래비
Bobby Molavi

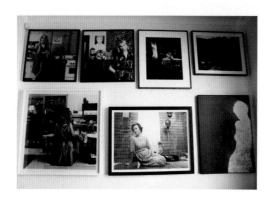

처음 컬렉팅을 시작했을 때, 나는 현대미술에 대해 그리 많이 알지 못했기 때문에 오로지 내 눈만을 믿었었다. 내 생애 첫 번째 작품은 프리즈와 연계되어 런던에서 열리는 위성 아트 페어인 주 아트 페어Zoo art fair에서 구입했다. 그 작품은 이탈리아 사진작가 루이자 램브리Luisa Lambri가 만든 커다란 크기의 사진 작품이었는데, 로스앤젤레스의 마크 폭스Marc Foxx 갤러리에서 전시 중이었다. 당시 가격은 $6,400/₩6,400,000 정도였는데, 나는 이 작품의 매력에 푹 빠져들어 버렸다. 갤러리는 내가 그 작품을 너무나 좋아하는 것을 알고 작품 가격의 절반을 보증금으로 받아주었으며 나머지 절반은 1년에 걸쳐 할부로 지급할 수 있게 해주었다.

이드리스 칸Idris Khan의 작품도 비슷한 경우였다. 이드리스 칸은 젊은 사진작가였는데 나는 그의 졸업 전시에서 작품을 처음 접했다. 당시 졸업 전시에서 바로 구입 가능한 작품이 없었지만, 얼마 되지 않아 아트 바젤 마이애미에 갔다가 그의 작품을 발견하게 되었고, 그의 〈Koran〉을 한 점

구입하였다. 당시 나의 결정에 대한 의구심은 추호도 없었으며, 이 작품 은 여전히 내가 가장 좋아하는 작품 중 하나이다. 두 작품 모두 직감에 따라 구입했는데, 흥미롭게도 루이자 램브리와 이드리스 칸은 모두 엄청나게 성공한 작가가 되었다.

컬렉션이 많아지면서 나의 주된 관심사는 계속 사진으로 이어졌다. 그림을 모으기도 했지만 처음부터 사진이 다가가기 편했고 나를 매료시켰다. 그렇지만 나는 결코 내 컬렉션에 잘 어울린다는 이유만으로 작품을 구입하지는 않는다. 지금까지 내 컬렉션의 주제들은 명확해 보이지만, 사실 되돌아보면 특정 주제들이 보인다고 할 수 있는 것이지, 미래에 컬렉션을 대표하게 될 주제가 무엇인지는 알 수 없는 경우가 대부분이다.

지금 나는 서펜타인 갤러리의 '미래 현대미술Future · Contemporary' 모임의 회원이다. 이런 종류의 모임에서는 취향이 비슷하고 마음이 맞는 컬렉터들을 만날 수 있고, 미술에 관한 질문을 주고받을 수 있으며 여러 갤러리를

자신의 컬렉션과 함께 한 바비

소중히 여기는
이드리스 칸의
작품

순회하고 작가들을 소개받을 수 있기 때문에 매우 도움이 된다. 이곳은
가입한 사람을 평가하거나 그들에게 무엇인가를 기대하기보다는 가입하
는 회원들의 교육을 위해 만들어진 곳이다.

이제 나는 작품을 구입하는 데 있어 보다 까다롭게 나의 요구 조건을 만
족시키는 작품들을 찾곤 한다. 25세의 나는 지금처럼 깊은 고민을 거친
후에 결정을 내리지 않았고, 단순히 멋져 보이는 것에 끌리고 다른 사람
들의 말에 큰 영향을 받았다. 왜냐하면 내가 정말로 무엇을 좋아하는지에
대한 확신이 없었기 때문이다. 하지만 이제는 작품 자체를 좋아하는 것만
큼이나 내가 어떤 작가를 신뢰하고, 그의 작품세계가 발전 중이라는 것을
믿게 되며, 거래하는 갤러리를 좋아하고, 그 갤러리에서 운영하는 프로
그램까지 좋아하게 되는 모든 것이 중요해졌다. 또한 그 작가에게 영향을
준 앞선 작가들을 파악하는 등 미술사적 연대기에 해당 작가를 세워보는
것, 동시에 작가의 작품이 실험적이고 새로운 예술적 전통을 확립할 수
있는 역량이 있는지도 중요하다. 결국 가장 중요한 것은 작품을 보는 자
신만의 안목인 것이다.

꼭대기부터
1층까지 현대
사진이 걸려 있는
바비의 집

나아가 이제 나는 신뢰할 만한 사람들로 구성된 미술계의 인맥을 구축해
가고 있으며, 만약 그들 중 하나가 어떤 작가를 추천한다면 그 작가의 작
품을 살펴보기 위해 더 많이 노력할 것이다. 하지만 한편으로는 군중심리
를 경계한다. 미술계는 항상 유행을 타기 마련이다. 평범한 컬렉터일수록
유명한 컬렉터에게 큰 영향을 받기도 한다. 그러나 이런 방식의 구매는
위험한 도박이다.

결국 가장 중요한 것은, 내가 좋아하면서 나에게 어떤 의미를 갖게 해주
는, 그리고 오랫동안 곁에 두고 대화를 나누고 싶은 작품을 구입하는 것
이다. 이런 방법으로 작품을 구입하면 미래에 가격이 떨어지는 등 최악의
경우가 발생해도, 결국 자신이 가장 사랑하는 작품들과 평생을 보낼 수
있게 되기 때문에 아무런 문제가 없다. 그러나 가치가 높아질 것을 기대
하며 작가의 유명세만을 염두하고 작품을 구입하면, 최악의 경우 컬렉터
는 자신에게 아무 의미도 없고, 훌륭한 작품도 아니며, 금전적인 가치도
없는 작품과 함께 홀로 남겨지게 될 수도 있다는 것이다.

조 바니
Jo Varney

나는 미술에 푹 빠져 있다. 대규모의 미술관 전시회는 물론, 내가 거주 중인 코크 스트리트에 위치한 소규모 갤러리에도 모두 정기적으로 방문한다. 또한 예술의 중심지라고 할 수 있는 비엔나, 베를린과 바젤 등에 출장을 가는 경우 반드시 각종 전시회에 들러본다.

미술은 접하면 접할수록 더 자세히 알고 싶어진다. 그래서 미술과 미술사에 대해 배우기 위해 점심 시간을 이용해 열리는 간담회, 저녁 강의, 토요일 오전 강좌 등 공공미술관에서 제공하는 다양한 성인 대상 교육 과정을 이수했다. 이 일은 점점 커져 결국 지금은 저녁에 미술사 석사 과정을 다니고 있다.

아울러 테이트 앳Tate Etc과 프리즈 같은 예술 전문 잡지와 일간지에 실리는 전시회 안내도 꾸준히 보고 있으며, 아트 뉴스페이퍼를 통해 국제적인 미술 전시회에 대한 최신 정보도 놓치지 않고 있다. 또한 트위터에서 관심 있는 작가, 갤러리 및 미술 관련 출판사들을 팔로우 하고 있다.

지식의 깊이가 더해지면서 나는 결정을 내리는 것에 더욱 과감해졌고 취향도 변했다. 이전에는 사진을 수집해야겠다는 생각을 해본 적이 없었지만, 사진 강좌를 듣고 난 이후 생각이 바뀌어서, 두어 해 전에 첫 사진 작품을 구입하게 되었다. 또한 판화와 인쇄 기법에 대해 제대로 이해한 적이 없었지만, 이 역시 배움을 통해 하나씩 알아가게 되었다. 이제는 판화가 보다 저렴한 가격으로 좋은 작품을 구입할 수 있는 훌륭한 방법이라고 생각하고 있다. 애비그도르 애리카Avigdor Arikha의 판화 작품을 구입한 것은 나에게 있어 새로운 세계에 눈을 뜨게 만든 커다란 경험이었다. 한때 누군가로부터 루시앙 프로이트Lucian Freud는 판화 작품 중 짝수인 에디션만 구입한다는 것을 들었는데, 그 방식이 마음에 들어 나도 같은 방식으로 구매하고 있다.

나의 컬렉션은 꽤 다양한 편이지만 그래도 일관성 있는 주제를 꼽으라면 여성 및 성性과 관련된 것들이라고 할 수 있다. 나는 여성의 신체에 대한

조프리 험프리의
작품과 함께 한 조

침실에 걸린
누드화 컬렉션

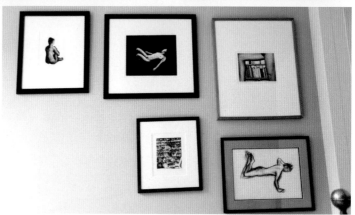

질문, 주로 남성에 의해 묘사된 여성의 신체, 그리고 대상object으로서 여성이 어떻게 묘사되어 왔는지 등에 상당한 관심이 있는데 이것은 정말로 주목해볼 만한 소재이다. 지금은 특히 여성이 여성을 어떻게 표현하는지에 관심이 있어서, 여성을 소재로 한 여성 작가의 작품을 더 많이 구입하기 시작했다.

나는 작가로부터 직접 구입하는 것을 선호한다. 믿을 수 없을 정도로 뛰어나게 연필로 런던을 묘사한 드로잉을 학교 동창에게서 직접 구입하기도 했고, 베니스에서 조프리 험프리Geoffrey Humphries로부터 대형 유화 작품을, 또한 데본에서 한 작가로부터 아름다운 수채화를 몇 점 구입하기도 했다. 갤러리에 전시되었던 작품을 그 작품을 제작한 작가로부터 직접 구입하는 것은 그리 어려운 일이 아니다.

작가와 직접 접촉함으로써 그의 작품 세계를 폭 넓게 접할 수 있고 작가의 생각에 대해 질문을 할 수 있을 뿐 아니라 직접 작업실을 방문하여 구경해볼 수 있으며, 더 좋은 가격에 합의를 볼 수 있다. 특히 동시에 두 점

을 구입하는 경우 종종 더 좋은 가격으로 협상할 수 있으며 대량 구매를 하면 더 유리하기 때문에, 나는 유사하면서 상호보완적인 작품 두 점을 한 번에 구입하여 나란히 벽에 걸어 놓는 것을 좋아한다. 종종 학생 할인 이 가능한지 물어보기도 하는데, 지금까지 이러한 질문을 몇 번 해보았기 때문에 내 태도가 특별히 무례하다고는 느끼진 않는다. 내 생각에 약간은 가벼운 마음으로 접근할 필요도 있다고 본다.

나는 대략 일년에 한 번씩 내가 소장한 작품이 전시된 위치를 바꾸려고 노력한다. 작품의 위치가 바뀌면 새로운 각도에서 작품을 바라볼 수 있게 될 뿐만 아니라, 종종 새롭게 벽에 걸린 작품들 간에 흥미로운 연관성이 만들어지기도 한다. 일례로 나는 아름다운 수채화들을 꽤 소장하고 있는 데, 이 작품들은 조화를 이루어 상당히 보기 좋다. 그래서 내 침실은 여성 누드 수채화들을 모아서 장식해 놓았다. 아울러 작품들을 다른 위치에 바 꿔 걸면 그 벽에 새로운 공간을 창조할 수도 있다.

나에게 있어 컬렉팅은 미술에 대한 공부와 밀접하게 연관되어 있다. 미술 에 대해 더 많은 것을 배우고 익힐수록 취향은 더 풍부하게 변한다. 이것 은 자신을 발견해나가는 진정한 여정이다.

마크 크리스토퍼

Mark Christophers

나는 항상 어반 아트에 끌렸다. 의식적으로 어반 아트 작품을 구입해야겠다는 생각을 하진 않았지만 그저 무작정 끌렸던 것 같다. 어쩌면 나에게 약간 반항적인 기질이 있고, 그래서 뭔가 색다르고, 통상적인 방식에 맞서는 도전적인 무언가를 늘 갈망하고 있기 때문일지도 모른다. 나는 주장이 뚜렷한 작품을 선호한다. 그런 작품들에 대한 사람들의 호불호는 정확하게 갈리지만, 어차피 그들을 위해서가 아닌 나 자신을 위해 구매하는 것이기 때문에 신경쓰지 않는다.

작품을 구입할 때는 걸어 놓고 싶은 특정한 공간이나 가구와 어울리도록 배치할 수 있는 공간이 어딘지 미리 생각한다. 나에게 있어 작품은 방의 분위기와 느낌을 결정짓는 요소이다. 나는 가구를 좋아하고 70년대와 80년대풍의 조명을 사용하는데, 내가 구입하는 모든 작품들 역시 꽤 개성이 강한 편이어서 이 모든 것들이 조화롭게 어울리는 것이 중요하다. 작품 별로 가지고 있는 독특한 개성은 유지하되, 방의 전체적인 분위기를 해치지 않

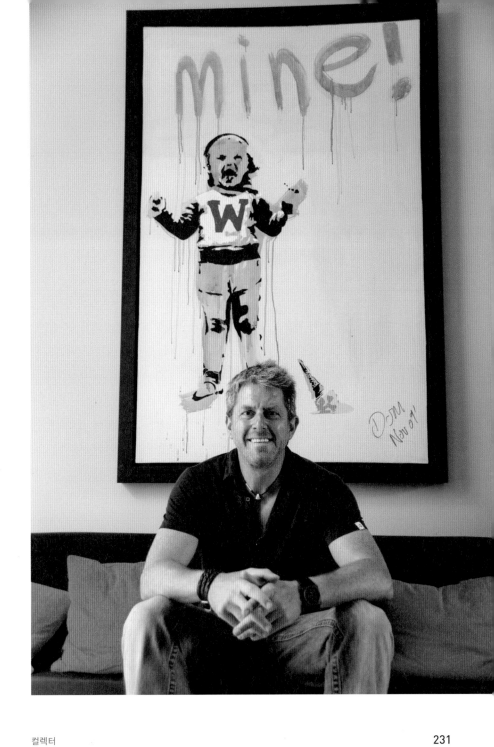

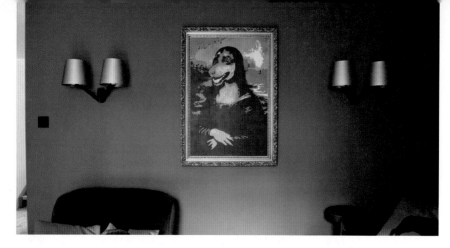

마크의 컬렉션과
어우러지는 강렬
하고 인상적인
실내장식

도록 신경 쓴다.

나는 미술계 자체를 그리 좋아하지는 않는다. 단지 내가 좋아하는 것에 대해 알고 싶을 뿐, '기술적'인 측면에는 크게 관심이 없다. 내가 소장하고 있는 대부분의 작품은 이곳저곳에서 우연히 발견된 것들이다. 약 8년 전 일요일에 베이스워터 거리Bayswater Road를 걷다가 철책 울타리에 작품을 전시해 놓은 작가를 보게 되었다. 나는 그 작가의 작품이 정말 마음에 들었고 이야기를 나누다가그는 루시엔 사이먼(Lucien Simon)이라는 작가였다. 당시 막 구입했던 복층 아파트의 한 공간에 설치할 2.1m×2.4m 크기의 컬러풀한 작품을 의뢰하게 되었다. 재미있었던 점은 그가 작업을 완료할 때 즈음, 타임The Times지에서 그를 취재하게 되었는데, 내가 의뢰한 바로 그 작품을 기사에 싣고 싶어 했다. 나는 절대 '유망한 작가가 될 것 같다'라는 이유만으로 작품을 구입하지는 않는다.

셀프리지Selfridges의 가구 매장에서 돔 패틴슨Dom Pattinson의 작품을 본 후 그의 다른 작품을 구입한 적도 있다. 가구 매장에서 그의 그림을 처음 봤을 때 작품을 지나쳐서 걸어가며 내가 그 작품을 얼마나 좋아하는지 신중하게 생각했다. 그 후 그가 소속된 갤러리인 인테리어 앵글Interior Angle에 대해 알게 되었고, 그의 전시회에 찾아가 보고 다른 작품을 구매하게 되었다. 최근에는 어반 스트리트 아트를 전문적으로 다루는 갤러리인 그래픽Graphic에서 작품을 몇 점을 구입하였다. 이들 작가들은 각기 다른 재료

들을 사용하는데, 스프레이와 페인트를 사용하는 작가들도 있고 판지 또는 금속이나 돌을 사용하기도 한다. 내가 관심을 갖고 있는 작가와 최근 소식에 대해 이야기를 나눌 수 있는 근거지가 있다는 것은 매우 멋진 일이다.

내가 소장하고 있는 작품 중 상당수에는 어두운 유머가 깃들어 있는데, 다소 거슬릴 수도 있지만 알고 보면 명석함이 느껴지는 유쾌하고 흥미로운 풍자가 가득한 작품들이다. 그 작품들을 보면 "이게 뭐지?"라고 궁금해지는데, 바로 그 점이 나를 미소 짓게 한다. 어포더블 아트 페어에서 구입한 조각 작품 1점이 있는데, 미쉘 알라코크Michael Alacoque라는 프랑스 작가의 작품으로 인간의 해골과 아이스크림 콘으로 된 귀를 가진 파란색 개이다. 사람들은 이 작품을 볼 때마다 "흥미롭군요……"라고 말 끝을 흐린다. 나는 심리학자들이 내가 소장한 미술 컬렉션을 보면 나를 어떤 사람이라고 판단할지 궁금해지기도 한다.

팀 이스탑
Tim Eastop

하나의 작품을 함께 매입하여 공유하는 공동체로서 우리의 첫 구매는 $1,600/₩1,600,000에 100개 한정판 박스 세트로 판매되었던, 20점의 프린트로 구성된 포트폴리오였다. 이 작품은 작가들이 직접 운영하며 여러 작가들에게 작업실을 제공하고 있었던 큐빗 스튜디오를 위한 기금 모금 행사에서 구매한 것이었다. 그것이 벌써 10년전 일이다. 그보다 5년 전에 나는 이미 미술 작품을 구매하기 위해 일종의 소그룹을 구성하여 비용도 공동부담하며, 작품에 대한 이야기를 나누고, 작품을 돌아가면서 소유하자는 생각을 나의 처남과 같이 나눴었다. 그리고 그 포트폴리오 구매를 통해서 이 생각이 실행에 옮겨진 것이었다.

첫 구매 이후, 우리는 일곱 가족으로 구성된 모임을 만들었다. 각 가정마다 매달 일정한 금액을 납부했는데 처음에는 매달 납부 금액이 약 $40/₩40,000이었다. 그리고 해를 더하면서 각 집마다 $65/₩65,000를 납부하게 되었다. 가족들로 구성된 모임이기 때문에 각 가정마다 서로 다

른 고민거리와 예산이 존재했기 때문에 매달 납부하는 금액은 반드시 모 팀은 컬렉션을 일곱 가정과 함께 공유하고 있다
두 감당할 만한 수준이어야 했다.

소그룹 멤버로서 따라야 할 일련의 규칙과 가치관에 전부 동의한 뒤, 우
리는 정해진 규칙을 변호사를 통해 문서화했다. 우리의 규칙은 '신진 작
가'를 지원하기 위해 작가들과 직접 만나 그들의 작품에 대해 토의한다
작품을 곁에 두고 함께 살면서 즐기고 각 회원 가정들과 공유한다'와 같
은 것들이었다.

처음에는 2~3개월마다 서로 작품을 바꾸었지만, 이제는 일년에 두 번 작
품을 서로 '교환'하기 위해 만난다. 이 교환 활동은 주말에 열리게 되는데,
신나고 커다란 사교 행사가 되었다. 아이들도 오고, 준비된 음식을 즐기
면서, 서로 의논하고 작품을 교환한다. 작품교환은 즉석에서 이루어지는
데, 만약 어떤 작품을 특별히 원하는 사람이 있다면 모두 앞에서 자신이
왜 그 작품을 원하는지 이야기하고, 나머지 회원들은 찬반 투표를 한다.

정치적인
메시지를 담은
작품들

매번 교환 행사 때마다 다음 작품 구매를 담당할 세 명의 회원이 새로 선출된다. 시간을 내어 큐레이터를 만나고, 작가와의 대화나 각종 간담회, 전시회 및 행사에 참여하고 작가의 작업실에 찾아가 보는 것이 그들의 의무이다. 누구라도 그들과 동행하여 작품을 고르는 과정에 참여할 수 있지만 최종 결정은 세 사람에 의해 이루어진다.

작품을 구매할 때, 우리는 절대 서두르지 않는다. 시간을 내서 작가들과 대화를 하고 그들의 작업실을 방문한다. 작가의 작품 활동을 애정을 가지고 바라보아야 하며, 개념이나 사상을 중시하는 현대미술 작품 뒤에 깔려있기 마련인 작가의 지적인 작업 과정을 이해한다. 작품 구매는 이러한 마음가짐과 생각의 반영이어야 한다. 아울러 우리는 작품의 구매를 위해 열심히 노력하지만, 동시에 그 과정을 충분히 즐기기도 한다.

우리 모임의 회원들은 정치 활동과 관련된 배경을 가진 사람들이 꽤 많다. 그래서인지 사회적으로나 정치적으로 도전적인 질문들을 던지는 작가들, 그리고 혁신적이고 실험적이면서 흥미로운 작품을 만드는 작가들을 선호하는 경향이 있다.

현대미술 작가들은 시사 문제에 대해 상당히 비판적인 시선을 제공하곤 한다. 우리 세계를 이해하는 방법들 중 하나가 그들의 눈을 통한 것이라는 것은 대단히 멋진 일이다. 우리의 컬렉션 중 정말 멋진 회화 한 점은 버려진 껌 조각과 찢어진 성경책으로 만든 바비 도울러Bobby Dowler의 작품이다. 의도적으로 망가지고 훼손된 형상의 이 작품은 쓰고 버리는 일회용품적인 우리 사회에 대한 비판적인 메시지를 담고 있다.

우리가 항상 평면 작품만을 구입하는 것은 아니다. 비디오 아트, 조각품도 보유하고 있으며, 작품 구매를 함께하는 일곱 가정의 생활 방식에서 영감을 받은 공연 작품live art도 제작을 의뢰하여 구매하였는데, 그 작품은 우리 회원들의 집에서 공연되었다. 이 작품의 구입 과정은 상당히 특별한 것이었고 모임에 엄청난 논쟁과 흥분을 불러일으켰다. 그 작품은 캐더린 프라이Katharine Fry라고 하는 신진 작가의 작품으로 작가의 웹사이트에서 두 편의 예고편을 볼 수 있다.

사람들은 항상 이렇게 묻곤 한다. "작품을 수집하는 일은 지극히 사적이고 개인적인 일인데, 어떻게 다른 사람에게 그 과정을 맡길 수 있습니까?" 하지만 우리는 단순히 단체 행동을 통해 결정하는 것이 옳다는 것이 아니라, 한 사람의 느낌보다는 전체적인 판단에 의존하는, 즉 반직관적인 방법으로 수집 행위를 민주화하고 있다는 사실에 너무나도 만족하고 있다.

픽시 앤드류
Pixie Andrew

나는 삽화:Illustration, 즉 현대 삽화 작가들의 원화를 소유하는 것에 깊은 열정을 가지고 있다. 많은 사람들이 앤틱풍의 삽화를 수집하지만, 나는 현대 어린이책, 요리책, 신문기사, 상업 삽화를 선호한다.

나는 삽화 뒤에 숨겨져 있는 이야기들이 좋다. 내 첫 번째 구매 작품은 〈Alice in Wonderland〉에 실린 피터 위버Peter Weaver의 원화였다. 그리고 가장 최근의 작품은 늙은 문어와 함께 바닷속에 앉아서 함께 이야기책을 읽는 작은 소녀를 그린 아일랜드 삽화 작가의 작품이다. 두 작품 모두 나에게 어린아이의 감성을 불러 일으키는데, 아름다우면서도 우울한 감상을 떠올리게 하는 내가 좋아하는 전형적인 분위기의 작품들이다.

최근 졸업생들의 작품 역시 여러 점 구입했다. 한 미술 대학의 졸업 작품 전시회에서 두 학생 작가들의 그림을 구입했는데, 나중에 그들의 다른 작품들이 찰스 사치에게도 판매되었다는 것을 알게 되었다. 부끄럽긴 하지만, 내가 소장하고 있던 크리스틴 에어펠드Christine Aerfeld의 작품 가치가 상

승했다는 소식을 들었을 때 기분이 상당히 좋았던 것은 사실이다. 하지 픽시에게 있어 컬렉팅은 사랑에 빠지는 것과 같다
만 그것이 내가 작품을 모으는 이유는 아니다. 사실 나는 그런 이유로 기
뻐하는 내 모습에 화도 났었다. 내가 작품을 구매하는 이유는 단지 그 작
품을 사랑하기 때문이다. 중요한 것은 사치가 그 작품을 구입했다는 것이
아니라 내가 그 작품이 좋아서 구입했다는 사실이다. 하지만 저명한 컬렉
터가 아직 알려지지 않은 작가를 당신과 똑같이 점 찍었다는 사실은 여러
가지 면에서 당신의 미적 취향과 안목을 확인시켜 주는 것이라고 생각한
다. 그럼에도 불구하고 여전히 기분이 좋아졌다는 사실을 인정하는 것은
나에겐 참으로 창피한 일이다. 나는 투자를 위해 작품을 구입하지 않는
다. 나 자신을 위해, 내 가슴을 뛰게 하고, 집에 가져가서 매일 봐야만 하
는 작품을 구입하는 것이다.
나는 사랑에 빠질 수 있는 작품을 찾아 아트 페어와 갤러리에 간다. 그 느
낌 때문에 전시장을 계속 찾게 되고, 어떤 작품을 보고 또 보게 되는 것 같

컬렉터

다. 때로는 내가 찾는 것이 없어서 빈손으로 나오기도 하지만, 찾는 것을 발견하고 그 작품을 구입해서 집으로 가져올 때는 정말 기분이 좋다. 단순히 그 작품을 소유하고 보는 것만으로도, 그보다 멋진 일이 없는 것 같다.

또한 나는 각 작품에 관련된 문서는 항상 A4 크기의 비닐 폴더에 넣어 작품의 액자 뒷면에 끼워서 보관한다. 크리스틴 에어펠드의 중요한 대형 작품에는 그 작가의 근황을 정기적으로 알아보고 전시회에 대한 기사를 인쇄해 폴더 안에 끼워둔다. 이것은 일차적으로는 개인적인 기록의 용도이지만, 일종의 자식을 돌보고 키워 나가는 것 같은 차원의 행동이기도 하며, 스스로가 각 작품과 작가에 대해 항상 주의를 기울이고 있도록 하기 위해서이다. 물론 그것은 작품의 가치나 가격 때문이 아니라 단순히 내가 관심이 많기 때문이다.

먹고, 옷을 구입하고 나 자신을 돌보는 데 사용하는 돈보다 아마 작품을 사 모으는 것에 더 많은 돈을 썼을 것이다! 어리석어 보일 수도 있지만 나는 정말 작품에 대한 열정으로 가득 하다. 나는 언제나 미리 예산을 정해

픽시가 아끼는 크리스틴 에어펠드의
〈Madame Tropicana〉

두지 않는다. 어떤 작품을 보고 사랑에 빠질 때마다 가격표를 확인하는
데, 이때야말로 내가 이 작품을 정말로 소유할 수 있는 방법이 있는지 결
정을 내려야 하는 시점이다. 나는 머릿속으로 내가 그 작품을 얼마나 사
랑하는지, 내가 그 작품을 살 여유가 있는지에 대한 좀 웃기는 계산을 하
곤 한다. 그리고 때로는 아트딜러에게 작품 값을 할부로 지불하는 것은
가능한지 묻곤 한다.

내 인생에 멋지게 보이는 작품을 구입하는 것이지 내 집에 멋지게 보이는
작품을 구입하는 것은 아니기 때문에 그 작품을 어디에 걸까라는 생각은
절대 하지 않는다. 나는 "이 작품은 가져야만 하고 어디엔가는 분명히 어
울릴 거야"라고 생각한다. 내가 구매한 작품에 대해 지금까지 조금이라도
후회해 본 적은 없다. $80/₩80,000 작품이나 $6,500/₩6,500,000의 작품
이건 상관없이 그들 모두를 똑같이 사랑한다. 그 작품들은 나의 가족이다.

용어해설

미술관과 갤러리의 분류
미술관은 기본적으로 비 영리성, 공공성의 성격을 지니며 국공립미술관과 사립 미술관으로 나뉘어 진다. 갤러리는 영리성·상업성을 지니며 작품의 전시와 판매가 함께 이루어지는 공간이다. 하지만 갤러리의 목적이 판매에만 있는 것은 아니며 작가의 발굴과 성장, 미술시장을 형성하는 등 미술계의 중추적 역할을 담당한다.

음화Negative
실제 대상과 명암이 반대인 엑스레이 같은 이미지.

원작Original
단 하나만 존재하는 고유성을 지닌 미술작품.

복수 미술품Multiples
대량 생산을 목적으로 복수로 제작한 작품. 복수이지만 각 작품에 고유성이 부여된다.

에디션 작품Editions
한정된 수량을 정하고 제작한 작품. 판화, 사진, 미디어, 조각 등 그 범위가 넓어지고 있다.

한정판 프린트Limited edition prints
한정된 매수를 정하고 제작한 프린트물. 아트상품의 성격을 지닌다.

에디션과 넘버링
판화, 인쇄 작품은 찍어낸 작품의 제한된 매수를 밝히게 되어있다. 이를 "에디션Edition"이라하며, 매수마다 번호를 쓰는데 이것이 "넘버링Numbering"이라고 한다.

-오리지널 판화의 원칙
1. 화가, 혹은 판화가는 오로지 자신의 판단 아래 판화 작품의 매수와 테크닉(석판, 동판 등)을 결정지을 권리를 갖는다.
2. 모든 판화작품에는 그것이 오리지널임을 보이기 위하여 작가의 싸인 뿐만 아니라 전체 에디션 넘버, 일련번호가 기재되어 있어야 한다.
3. 에디션이 끝난 판은 판의 종류와 관계없이 에디션이 끝났음을 알림을 표시하거나 훼손시키는 것이 바람직하다.
4. 위와 같은 원칙들은 오리지널 작품으로 간주되는 작품, 즉 작가가 원래의 판을 제작할 경우에 적용되며, 그렇지 않는 경우에는 복사품reproduction으로 간주된다.
5. 복사품은 오리지널 작품과 확연히 구분할 수 있도록 그것이 복사품임을 알리는 것이 바람직하다. 특히 복사품의 찍혀 나온 정도가 오리지널에 가까울 경우에는 그것이 인쇄공에 의하여 찍혀 나온 것임을 알리도록 작가의 이름과 인쇄소나 인쇄공의 이름을 복사 품에 명기하는 것이 바람직하다.

-세부 원칙
1. 모든 판화는 작가 자신이 에디션의 수량을 결정하고 엄격하게 그 숫자를 지켜야 한다.
2. 모든 에디션은 작가의 자필서명과 일련번호Edition number를 기입해야 한다.
3. 아티스트 프루프Artist's proof의 매수는 일반적으로 전체 에디션의 10~15%에 국한 시키며 그 매수는 에디션 넘버에 포함시키지 않는다.
4. 판화 작품은 그 판을 제작한 작가가 찍지 않고 인쇄공 혹은 공방이 찍었을 경우에는 그 이름을 작품에 기입할 수 있다.
5. 에디션을 다 낸 판은 입회인 앞에서 파기해야 한다.
6. 작가의 서명이 있고 한정판으로 찍혀졌다 하더라도 그것이 오리지널 작품이나 회화 작품을 사진 제판술에 의해서 혹은 그 밖에 다른 기계적 인쇄과정에 의

해서 복사한 것 등은 오리지널 작품으로 볼 수 없다.

음각 인쇄 기법
에칭Etching, 드라이포인트Drypoint, 애쿼틴트 Aqueatint나 메조틴트Mezzotint 기법 등과 같이 판화 표면을 음각으로 새기는 기법.

양각 인쇄 기법
활판 인쇄Relief printing나 실크스크린Silk screen처럼 표면의 돌출부가 막혀 있지 않고 드러난 부분에 잉크를 입혀 프린트하는 방법.

옵셋 인쇄Offset lithography
잡지, 신문, 포스터 및 도서 출판에 사용되는 인쇄 기법.

에디션의 원칙
−에디션
실험적으로 찍기를 끝내고 원하는 매수를 찍어내는 것. 한정부수와 같은 의미.
−A.P: artist's proof
에디션 이외의 10∼15%정도 더 찍는 판화. 미술관 이나 박물관에 기증이나 미술인들의 작품교환을 목적으로 한다.
−T.P: trial proof
에디션을 들어가기에 앞서 색을 결정하거나 판 상태점검을 위해 찍는 판화.
−P.P: presentation proof
최상에 시험판화라는 의미이며 에디션에 들어가기 전에 찍어보는 T.P의 완성판이다.
−C.P: cancellation proof
에디션이 끝나고 더 이상 안 찍는다는 뜻으로 판에 상처를 낸 후에 찍음.
−W.P: working proof
판을 찍어내고 그 위에 직접 손으로 드로잉 하는 그림.
−Large edition
작가나 간행자에 의해 대량으로 찍는 판화.

거리미술Street art
야외 조각과 낙서, 벽화, 거리연극 등을 포괄하는 용어로 모두 공공의 개방된 공간에서 공개되는 것이 공통점이다.

아웃사이더 아트Outsider art
미술사에서 주류를 이루는 흐름과 무관하게 존재하는 경향을 통칭하는 폭넓은 개념이다.

키네틱 아트, 모션 아트Kinetic art & Motion art
움직이는 예술. 어떠한 수단이나 방법에 의하여 움직임動을 나타내는 작품을 총칭한다. 칼더의 〈모빌 Mobile〉처럼 바람이나 손으로 운동을 표현하는 것으로부터 시작하여 가보, 마르셀 뒤샹에서 비롯되고 제2차 세계대전 후의 장 팅글리 등의 모터 장치에 이르기까지 일체가 포함된다.

게릴라 미술Guerrilla art
영국거리에서 최초로 등장한 다음 전 세계에 걸쳐 확산되었고 많은 국가에서 그래피티의 형태로 발전하였다. 미국에서는 게릴라 아트를 일반적으로 '포스트 그래피티'로 명칭한다. 게릴라 아트가 일반 미술과 구분되는 지점은 캔버스와 환경의 구분이 없다는 것이다.

그래피티 미술Graffiti art
락카 스프레이, 페인트 등을 이용해 공공장소에 무단으로 그림을 그리거나 글자 및 기타 흔적을 남기는 '문화'의 한 종류 뉴욕 브롱크스 슬럼가에서 태어난 대표적인 슬럼 문화로써 MC, DJ, 비보이와 함께 힙합의 4대 요소라 불린다.

지클레이 인쇄Giclee print
고품질 인쇄, 극세 잉크가 종이로 가볍게 스며들어 오리지널 그림과 구분하기 어려운 아트 프린트를 제작하는 방식.

일반 C형 프린트C-type print
사진을 만드는 방식. 현대 컬러 사진 인쇄의 일반적인 명칭.

젤라틴 실버 프린트Gelatin silver
1871년 리차드 리치 매독스Richard Leach Maddox에 의해 발명된 사진 인화 기법으로 일반적으로 가장 많이 사용하는 흑백 인화 기법이다.

플래티늄 프린트Platinum salts
백금 프린트.

빈티지 프린트Vintage print
촬영 후 작가가 직접 선별하여 인화에 관여한 것으로 같은 이미지 중에서 가장 오래된 것. 네거티브 필름이 만들어진 후 5년 이내로 시점이 통용된다.

모던 프린트Modern print
인화한 시점으로부터 10년 이상이 지나 재인화된 프린트이다.

버니사지Vernissage
공식오프닝 이전 프리뷰형식으로 진행되는 행사. 주로 VIP 및 특별 손님들을 위해 미리 하는 행사이다.

랏lot
품목.

햄머 프라이스Hammer price
현장에서 호가된 가격이다. 구매자는 햄머 프라이스에 수수료와 세금이 더해진 가격을 지불하고 작품을 구입하게 된다.

번호 팻말Paddle
경매 참가 등록을 하고 번호가 쓰여진 팻말을 받는다. 받은 팻말을 들어 입찰한다.

위탁수수료seller's commission
작품 판매자가 경매회사에 판매를 위탁할 때 지급하는 수수료이다. 만약 작품이 낙찰되지 않으면 위탁수수료를 지불하지 않는다.

낙찰수수료buyer's premium
작품이 낙찰되면 낙찰자는 경매회사에 낙찰금액의 일부 퍼센트에 해당하는 수수료를 추가로 지불해야 한다.

내정가격Reserve
작품을 위탁할 때 위탁자와 경매회사가 합의한 최소 낙찰 가격이다. 입찰이 내정가격에 미치지 못하면 경매는 유찰된다.

페이퍼 컷Paper cuts
종이를 잘라내어 만드는 조형물의 일종.

입주 작가Artist in Residence
일정 기간 동안 한 장소에서 거주하며 다양한 문화 활동을 전개하는 작가들을 지칭한다. 작가들과 예술 기관 운영자들의 교류와 교육, 지역 문화 활동 등의 목표를 갖고 운영된다.

블록 프린트Block print
색을 내고자 하는 부분이 블럭 모양이 되도록 판을 파내는 기법

ADAAThe Art dealers Association of America
미국 아트 딜러 연합.

그랑드 로렌Grand Region
룩셈부르크, 벨기에 일부, 자르란트 및 라인란트 팔츠.

Index

Picture credits

IFEMA–ARCOmadrid, (2); © Nic Lehoux, (11); © Alamy (14); © David Willems (17); © Ateliers Jean Nouvel (18); © Jennifer Davies (19); © Tim Williams (26); © Art Smart/www.artsmart.com (27); Fin DAC at the Stroke.Art Fair/ © Stroke.Artfair 2010 (34); © Christa Holka for Frieze; David Roche (42); Royal College of Art Show 2010 (work in background Olenna Mokliak, printmaking graduate)(44); Dianne Harris E=MC2, 2011© Alex Robertson (45); Tim Lewis 'Pony', 2008 Image courtesy of Kinetica Museum 2011 (45); ImaOne at Stroke.Art Fair © Stroke.Artfair (46); Jon Buck 'Drawn In' and installation shot © Courtesy of Pangolin London/Steve Russell (48, 49); Stephen Bishop (Royal College of Art, 2008) © Wright & Wright (49); David Bailey 'Comfortable Skull' © David Bailey, reproduced courtesy of David Bailey/Pangolin London (50); © Image courtesy of The Photographer's Gallery, London (52); © Rafik Aalborg (66); Gagosian Gallery, UK © Alamy (67); White Cube © Alamy (69); Tom Sandford 'Motherless Brooklyn' © Kathy Zeiger (76); Andrea Mastrovito 'The Island of Dr. Mastrovito' © Kathy Zeiger (76); 'Guerra de la Paz Tribute, 2002-ongoing, Found garments' © Julian Navarro for No Longer Empty (77); No Longer Empty's 'About Face' exhibition 2011, © Kathy Zeiger (78); No Longer Empty's 'Reflecting Transformation' Exhibition 2009 © Nicholas Freeman (79); Damien Hirst 'Beautiful Inside my Head Forever' sale of Damien Hirst art at Sotheby's, London 15/09/2008 © John Taylor; Damien Hirst Sotheby's Auction 2010 © John Taylor; Robert Dowling 'Untitled' (painting) (95); © Counter Editions and John Baldessari 'Brain/Cloud (with Seascape and Palm Tree)' www.countereditions.com (99); Cereal Art www.cerealart.com (99); courtesy Other Criteria www.othercriteria.com (99); EMIN International www.emininternational.com (99); Matt's Gallery www.mattsgallery.org (99); Ian Davenport 'Poured Lines' 2006 © Geoff Caddick/epa/Corbis 42-17281970 (127); Michelangelo Pistoleto performs 'Seventeen One Less', 23rd Venice Biennale 03/06/2009 © Andrea Merola/epa/Corbis (129); Venice Biennale plc © Getty . Alberto Pizzoli/ AFP/Getty Images (129); Royal College of Art Show (work by Marcus Foster, sculpture 2010) (139); Art Forum Berlin © Mess Berlin Gmbh (153); © Arte Fiera by Bologna Fiera (154, 155); IFEMA–ARCOmadrid (156, 157); Andro Wekua 'Boy O Boy' © courtesy Andro Wekua; Galerie Peter Kilchmann, Zurich; Piotr Uklański 'Untitled (Fist)', 2007, Galleria Massimo de Carlo, Milan © Berlin Biennale for Contemporary Art, Uwe Walter, 2008 (160-161); © Koelnmesse (162); Opening ART COLOGNE 2011: Gallery Hans Mayer © Koelnmesse (163); Opening ART COLOGNE 2011: Gallery Christian Lethert, Cologne © Koelnmesse (163); Art HK © filination.com (164) ; Venice Biennale © Alamy (165); Peter Friedl 'Brownie' dOCUMENTA 12 art fair © Barbara Sax/AFP/Getty Images (166); © Courtesy Art Basel (167); Atsuko Tanaka 'Work' (1955) at dOCUMENTA 12 © Thomas Lohnes/AFP/Getty Images (168-169); Istanbul Biennale, Platform 2001 © Kenji Morita (171); Daniel Firman 'Butterfly, 2007-2010 and Xavier Veilhan 'The Carriage/La Carrosse, 2010, Galerie Perrotin © Linda Nylind (172 left); Frieze Art Fair 2010 © Linda Nylind for Frieze (172 right); Jeppe Hein, Gallery Johann Konig, Berlin Somergarten at Art Forum © Mess Berlin Gmbh (174); Laden fuer Nichts, Leipzig at Art Forum © Mess Berlin Gmbh (174); Berline Accessible Art Fair, May 2011 © Maria Maslenikova (175); Ambiance 19 Paris Photo 2010 © Delphine Warin–Paris Photo 2010 (178); Artillerie, Supermarket Art Fair 2011 © Jose Figueroa (179);

THE COLLECTORS' artists: Zoe & Mathieu Laroche: Flora McLachlan (184 left); Dodie Wexler (184 top left); Chris Kenny (184 centre, 186 top); Trinidad Ball (185 right); Serena Rowe (186 bottom left); Quentin Blake (186 bottom right); Janine Partington (187 top left); Arabella Harcourt Cooze (187 top right); Kurt J. (187 bottom left); present from Zoe to Mat (187 bottom right).
Bobby Molavi: Dmitri Shubin (188 top left and centre); Tom Hunter (188 right and centre); Simrin Gill (188 bottom left); Tomoaki Makino (188 bottom centre); Christopher Bucklow (188 bottom right); Georgia Russell (189 left upper and lower); Walid Raad (189 centre top and bottom); Louisa Lambry (190 top left); Idris Khan (190 top centre); Susan Derges (190 top right); Ola Kolehmaimen (190 centre); Dan Holdsworth (190 bottom left); In panel lower right 190: Franz Ackermann (left wall), Izima Kaoru (centre wall, four works), Peter Davies (lower back wall); Staircase left wall from the top 191: Langlands and Bell, Franz Ackermann, Joe Clarke (2 works), Jason Minsky, Carol Fulton (2 works); Wall behind stairs p 191: Izima Kaoru (2 works). Jo Varney: Geoffrey Humphries (192 left, 193 right);
Jo Varney (192 right on bookshelf, 194 top left, 195 top right); George Hooper (193 left); Jo Bowen (193 top centre, 195 top right and bottom right); Robert Duckworth Greenham (193 bottom centre); Dominic Hills (194 top left); Colin Wiggins (194 centre left, centre, and bottom right); Marcel Marien (194 centre right); Avigdor Arika (194 bottom left, 195 bottom centre); Peter Blake (195 bottom left).
Mark Christophers: Michael Alacoque (196); Dom Pattinson (197); Teddy Bacon (198); Jimmie Martin (199 top); T. WAT (199 bottom left); Thikent (199 bottom right). Tim Eastop: David Bate (200); Eduardo Paolozzi (202 top left); Robert Holyhead (202 top right); Frances Richardson (202 bottom left and right); Paul McCarthy (203 top left); Elizabeth Wright (203 top centre); Suzanne Treister (203 top right); Andrew Bick (203 bottom left); Ceal Floyer (203 bottom centre); Peter Doig (203 bottom right). Pixie Andrew: Susan Moxley (204 left); Susan Gabriel (204 centre left and right); Pixie Andrew (204 right, 205, 206 lower right); Simon Tozer (206 top right and centre); Rachel Edgar (206 on top of books); Tatiana Kozmina (206 lower centre right on wall), Peter Weavers (206 lower right);
Christine Aerfeldt (207 left); Nana Schioni (207 centre left); Dorion Scott (207 centre); Bella Peroni (207 right).